스기우라 고헤이

杉浦康平

북디자인 반세기

한국출판마케팅연구소

스키우라 고헤이 북디자인 반세기

A Half-Century of Book Design
Methods and Pilosophy of Kohei Sugiura's Design

●책은 살아 숨 쉰다!
책은 살아 움직인다!
흔들리며 변화하는 도상,
소리를 내뿜는 문자, 아찔한 구성술構成術……
자유로운 발상으로
북디자인의 새로운 어법을 탄생시킨 스기우라 고혜이.
그의 반세기를 넘는 활동을 한눈에 본다.
●단행본, 신서·선서選書·문고,
전집, 호화본, 사전, 전람회 도록,
아시아의 도상을 탐구한 저서 등
초기부터 최근에 이르기까지의
대표작을 수록하여,
다채로운 수법의 핵심에 다가선다!
●우주 공간에 필적할 만한,
맥동하는 다원적 디자인 세계를 창출.
「종이책」이 내뿜는 끝없는 상상력.
스기우라가 시도한 북디자인은
늘 선견지명으로 가득 차,
가능성을 제시했다.

나의 집 창문엔, 네모난 빛 그림자로 드리운 달

스기우라 고헤이에 바치는 바쇼

마쓰오카 세이고 松岡正剛 Seigow MATSUOKA

저 하늘 속, 둥근 옻칠 잔 은빛 아로새긴 듯, 오두막 위의 달

헤이본샤의 「지금부터의 세계사」라는 시리즈가 있다. 아주 매력적인 시리즈로 무척 흥미롭게 읽었다. →p033

내용뿐 아니라 스기우라 고헤이의 디자인도 눈길을 사로잡았다. 옅은 레몬색 커버에 저자 이름과 제목이 〈히로마쓰 와타루『근대세계를 벗기다』〉식으로 한 귀퉁이에 모여 있는데 그 글자를 한데 모으는 것은 마름모, 직사각형, 반원형, 변형된 원형 등의 검은 우물이다. 글자는 노란색이며 제목의 한자는 크고, 조사인 가나문자는 아주 작다.

그뿐만이 아니다. 책 한 권 한 권마다 새겨진 색다른 형태의 검은 우물에는 윤곽선으로 처리된 화살표를 비롯해 약물 같은 기호들이 흡사 의지를 가진 것처럼 강렬한 벡터를 지니고 제목에서 튀어나오려고 한다.

대체 이 검은 우물은 무엇일까. 당시 표지디자인으로 화제가 된 「다카하시 가즈미 컬렉션」에서는 이 우물이 절제된 직사각형 모양이었다. 검은 직사각형에 하얀 글씨가 쓰여 있는데, 단순한 까만 직사각형이 아니라 제목 글자 수에 맞춰 자유자재로 조합하는 직사각형이었다. →p042 그 직사각형이 「미야타케 가이코쓰 작품집」에 이르자 형지型紙나 오리가미折り紙처럼 움직이기 시작했다. →p046 그리고

동시에 삼각형과 반원이 혹처럼 달라붙었다. 나도 작업에 참여한 고사쿠샤의 『라이프니츠 작품집』도 이러한 「움직이며 조합하는 직사각형」 스타일이다. →p114

만들어진 형태로 보자면 마치 가부키 작품인 『시바라쿠暫』의 오소데大袖(방패 대용으로 어깨에서 늘어뜨린 갑옷의 폭 넓은 소매-역주)나 부탄 민속의상의 모자와 치마를 떠올리게 하는 「책의 가타조메型染め(형지를 이용해 무늬를 찍어 염색한 것-역주)」라 할 만한 작품이다.

이렇게 다각도로 디자인을 시도해온 결과 「지금부터의 세계사」 시리즈에서는 검은 직사각형에서 화살표 등의 기호 활자가 날아올라 검은 우물이 되었다. 찬찬히 들여다보면 옅은 레몬색 바탕을 향해 망 내리기tint laying된 기하학적 무늬가 비 온 뒤에 지렁이가 땅 위로 나오는 것처럼 여러 갈래로 파생하여 검은 우물이 이 시리즈의 정보의 흐름인, 이른바 디자인의 모형母型이었다는 사실을 알려준다.

스기우라 고헤이는 늘 이러한 우물을 책의 어딘가에 숨겨놓는다. 그것을 마쓰오 바쇼松尾芭蕉(1644~1694, 일본 에도 시대의 하이쿠 시인-역주)는 이렇게 읊었다.

"저 하늘 속, 둥근 옻칠 잔 은빛 아로새긴 듯, 오두막 위의 달"

제비붓꽃이 나에게 안겨주네, 하이쿠 한 수

이처럼 스기우라의 북디자인에는 처음부터 그 구성에 「무엇에서 무엇이 나오는가」, 「무엇이 무엇에 이르는가」처럼 "from-to"가 늘 의도되어 있다. 달리 말하면 지식과 정보에 얽힌 주어성과 술어성

의 관계, 주어와 술어가 들어가고 나오는 인쇄상의 움직임, 혹은 잘 보이는 분모로 할지 잘 보이지 않는 분자로 할지에 대한 설정과 그것을 배신하는 교묘한 엇갈림 등이 책의 주선율主旋律과 장식구의 복

◉책은 살아 숨 쉰다!
책은 살아 움직인다!
흔들리며 변화하는 도상,
소리를 내뿜는 문자, 아찔한 구성술構成術……
자유로운 발상으로
북디자인의 새로운 어법을 탄생시킨 스기우라 고헤이.
그의 반세기를 넘는 활동을 한눈에 본다.
◉단행본, 신서·선서選書·문고,
전집, 호화본, 사전, 전람회 도록,
아시아의 도상을 탐구한 저서 등
초기부터 최근에 이르기까지의
대표작을 수록하여,
다채로운 수법의 핵심에 다가선다!
◉우주 공간에 필적할 만한,
맥동하는 다원적 디자인 세계를 창출.
「종이책」이 내뿜는 끝없는 상상력.
스기우라가 시도한 북디자인은
늘 선견지명으로 가득 차,
가능성을 제시했다.

인사말

「스기우라 고헤이·맥동하는 책——디자인 수법과 철학」전을 개최합니다.

일본 디자인계의 거장이자 아시아 도상학 연구의 일인자인 스기우라 고헤이의 업적은 널리 알려져 있는 바입니다.

그는 1932년 도쿄에서 태어나 1955년에 도쿄예술대학을 졸업했습니다. 1964년에서 1967년에 걸쳐 울름조형대학에서 교편을 잡으면서 서양의 디자인 어법을 만났습니다. 귀국 후 1972년에 처음으로 방문한 인도에서 아시아의 독자적인 어법의 신비로움과 다채로운 미를 접한 이래로, 아시아의 전통적인 신비한 도상과 문양, 형태의 질감을 「만물과 조응하는 세계」로 표현하고, 직접 디자인한 작업물과 저서를 통해 독자적인 세계관을 정립하며 연구를 거듭해왔습니다. 그래픽디자인 작업에 새로운 지평을 열었으며, 현재도 일선에서 활약하고 있습니다. 또 한편으로 고베예술공과대학 아시아디자인연구소 소장을 역임하는 등 교육 방면으로도 힘쓰고 있습니다. 이렇게 긴 세월에 걸쳐 터득한 아시아의 디자인 수법과 전통문화에 대한 고견高見, 계몽, 연구 활동 등으로 일본과 아시아 각국의 문화를 잇는 가교로써 높은 평가를 받았습니다. 그리하여 스기우라 씨는 1982년 예술선장 신인상을 비롯해 1997년에는 일본 정부로부터 자수포장紫綬褒章을 수상하였습니다.

무사시노미술대학 미술관·도서관과 스기우라 씨의 인연은 2008년으로 거슬러 올라갑니다. 디자인정보학과 나가사와 다다노리 교수를 통해 스기우라 씨의 전 작품을 기증받자는 이야기가 나왔고, 3년에 걸쳐 스기우라 씨의 북디자인을 중심으로 한 귀중한 도서 및 자료를 기증받았습니다. 본 전시회에서는 이렇게 기증받은 작품의 일부를 공개함으로써 스기우라 씨의 반세기에 걸친 작품을 회고하려고 합니다. 무사시노미술대학에서는 작품을 기증받으면서 2009년 4월 「스기우라 고헤이의 디자인 수법과 조형 사고」 그룹 공동연구(연구대표 나가사와 다다노리 교수)를 시작한 바 있습니다. 올해로 3년째를 맞이하는 이 연구의 성과를 본 전시회에서도 공개할 예정입니다.

이번 전시회는 스기우라 씨가 전시 구성과 해설 영상 등을 전체적으로 감수하여 그의 디자인 세계가 여실히 드러나는 하나의 작품이 될 것입니다. 도서와 인쇄물 등 주요 그래픽 디자인 작품을 전시한 것에 그치지 않고, 3차원 비주얼 영상으로 작품을 재구축함으로써 「스기우라 고헤이 세계」의 조형 사상과 디자인 이론을 체계적으로 관람할 수 있도록 준비하였습니다.

전시회 개최에 즈음하여 공익재단법인 가오예술과학재단으로부터 기금을 조성받았습니다. 그리고 고단샤, 가도카와그룹홀딩스, 다이닛폰인쇄, 세이코엡슨, 돗판인쇄, 다케오, 주에쓰펄프공업 등 많은 기업으로부터 협찬과 협력을 받았습니다. 감사의 말씀을 드립니다. 또한 스기우라고헤이플러스아이즈, 디자인정보학과 연구실, 시각전달디자인학과 데라야마 유사쿠 교수, 기초디자인학과 하라 켄야교수에게도 도움을 많이 받았습니다. 전시회를 여는 데 도움을 주신 모든 분들께 진심으로 감사드립니다.

무사시노미술대학 미술관·도서관 관장 **다나카 마사유키**

차례

각 장 속의 텍스트 **우스다 쇼지**

작품 해설 **우스다 쇼지 + 아카자키 쇼이치**

일러두기
1) 1C, 2C 등으로 표기된 것은 인쇄에 사용된 색의 가짓수를 의미한다.
2) 책명, 인명 찾아보기는 한국판을 위해 수록하였다.

나의 집 창문엔, 네모난 빛 그림자로 드리운 달

스기우라 고헤이에 바치는 바쇼

마쓰오카 세이고 松岡正剛 Seigow MATSUOKA

저 하늘 속, 둥근 옻칠 잔 은빛 아로새긴 듯, 오두막 위의 달

헤이본샤의 「지금부터의 세계사」라는 시리즈가 있다. 아주 매력적인 시리즈로 무척 흥미롭게 읽었다. →p033

내용뿐 아니라 스기우라 고헤이의 디자인도 눈길을 사로잡았다. 옅은 레몬색 커버에 저자 이름과 제목이 〈히로마쓰 와타루『근대세계를 벗기다』〉식으로 한 귀퉁이에 모여 있는데 그 글자를 한데 모으는 것은 마름모, 직사각형, 반원형, 변형된 원형 등의 검은 우물이다. 글자는 노란색이며 제목의 한자는 크고, 조사인 가나문자는 아주 작다.

그뿐만이 아니다. 책 한 권 한 권마다 새겨진 색다른 형태의 검은 우물에는 윤곽선으로 처리된 화살표를 비롯해 약물 같은 기호들이 흡사 의지를 가진 것처럼 강렬한 벡터를 지니고 제목에서 튀어나오려고 한다.

대체 이 검은 우물은 무엇일까. 당시 표지디자인으로 화제가 된 「다카하시 가즈미 컬렉션」에서는 이 우물이 절제된 직사각형 모양이었다. 검은 직사각형에 하얀 글씨가 쓰여 있는데, 단순한 까만 직사각형이 아니라 제목 글자 수에 맞춰 자유자재로 조합하는 직사각형이었다. →p042 그 직사각형이 「미야타케 가이코쓰 작품집」에 이르자 형지型紙나 오리가미折り紙처럼 움직이기 시작했다. →p046 그리고

동시에 삼각형과 반원이 혹처럼 달라붙었다. 나도 작업에 참여한 고사쿠샤의 『라이프니츠 작품집』도 이러한 「움직이며 조합하는 직사각형」 스타일이다. →p114

만들어진 형태로 보자면 마치 가부키 작품인 『시바라쿠暫』의 오소데大袖(방패 대용으로 어깨에서 늘어뜨린 갑옷의 폭 넓은 소매-역주)나 부탄 민속의상의 모자와 치마를 떠올리게 하는 「책의 가타조메型染め(형지를 이용해 무늬를 찍어 염색한 것-역주)」라 할 만한 작품이다.

이렇게 다각도로 디자인을 시도해온 결과 「지금부터의 세계사」 시리즈에서는 검은 직사각형에서 화살표 등의 기호 활자가 날아올라 검은 우물이 되었다. 찬찬히 들여다보면 옅은 레몬색 바탕을 향해 망 내리기tint laying된 기하학적 무늬가 비 온 뒤에 지렁이가 땅 위로 나오는 것처럼 여러 갈래로 파생하여 검은 우물이 이 시리즈의 정보의 흐름인, 이른바 디자인의 모형母型이었다는 사실을 알려준다.

스기우라 고헤이는 늘 이러한 우물을 책의 어딘가에 숨겨놓는다. 그것을 마쓰오 바쇼松尾芭蕉(1644~1694, 일본 에도 시대의 하이쿠 시인-역주)는 이렇게 읊었다.

"저 하늘 속, 둥근 옻칠 잔 은빛 아로새긴 듯, 오두막 위의 달"

제비붓꽃이 나에게 안겨주네, 하이쿠 한 수

이처럼 스기우라의 북디자인에는 처음부터 그 구성에 「무엇에서 무엇이 나오는가」, 「무엇이 무엇에 이르는가」처럼 "from-to"가 늘 의도되어 있다. 달리 말하면 지식과 정보에 얽힌 수어성과 술어성

의 관계, 주어와 술어가 들어가고 나오는 인쇄상의 움직임, 혹은 잘 보이는 분모로 할지 잘 보이지 않는 분자로 할지에 대한 설정과 그것을 배신하는 교묘한 엇갈림 등이 책의 주선율主旋律과 장식구의 복

합적인 상호관계로 바탕에 세심하게 깔려 있다.

이렇게까지 용의주도한 작업에서 조본造本이냐 장정裝幀이냐 그래픽 디자인이냐 에디토리얼 디자인이냐 하는 물음은 더 이상 중요하지 않다. 크게 보면 모두 북디자인이지만, 그 수법과 철학은 실로 다종다양多種多樣, 다채다기多彩多岐, 다미다향多味多香을 아우르고 있기 때문이다.

그렇기 때문에 동원된 아이템도 만만치 않다. 도안문자, 텍스처, 도판 인용, 폰트 선정, 패션의 굵기와 농담, 분배와 분할, 색채의 배치와 어긋난 정도, 바탕무늬의 배합, 노이즈의 도입, 인용부호의 강조, 책머리·책배·책밑의 표정 활용, 책등과 펼침면의 연동, 때로는 띠지를 이용한 시각적 함축…… 등 모든 요소들과 시각적 연출의 가능성을 고려하여 대담하고 과감하게 조합했다.

그러한 까닭에 서두에 소개한 「검은 직사각형→조합하는 직사각형→검은 우물」로 나아간 디자인의 혁신 또한 이러한 실험의 결과로 나온 스기우라의 디자인 모형母型에 불과했다. 바쇼에 비유하자면 「제비붓꽃이 나에게 안겨주네, 하이쿠 한 수」라는 하이쿠 작품에 어울릴 만한, 「무엇에서 무엇이 나오는가」「무엇이 무엇에 이르는가」를 알려주기 위한 하나의 모형적 결실이었다.

이렇게 정리하다 보니 역시 스기우라에게는 책이라는 존재 자체가 끊임없이 샘솟는 하이쿠의 우물이었을 것이라는 생각이 든다.

가만히 보니 냉이꽃 피어 있는 울타리런가

이번 「맥동하는 책—스기우라 고헤이의 디자인 수법과 철학」전에서는 스기우라 본인을 비롯하여 여러 사람들이 머리를 맞대어 몇 가지 범주와 특색에 따라 분류한 천여 점의 작품을 전시한다.

물론 이는 특별전시를 위해 잠정적으로 분류해 놓은 것으로, 스기우라가 디자인한 책을 일률적으로 규정하는 기준은 아니다. 하지만 전시회의 실마리로 제시된 「소리를 내뿜는 문자」「흑에서 색을 캐내다」「노이즈에서 태어나다」「일즉이즉다즉일」「책의 지층학」「흔들리며, 변화하다」등의 소주제는 스기우라의 북디자인에 얽힌 비밀에 대해 가볍게 이야기를 나누기에는 안성맞춤이다. 우선 이 소주제를 단초로 눈부신 기법에 빠져들어 보는 것도 좋을 듯하다.

내가 해설하자니 멋쩍지만 간단히 덧붙여보려고 한다. 「소리를 내뿜는 문자」에서는 울림의 보컬 디자인을, 「짝을 이루는 디자인」에서는 '우연의 디자인contingent design'이라 할 만한 우발성의 절묘함을, 「흑에서 색을 캐내다」에서는 4도로 인쇄한 검은 색이 풍기는 깊은 맛을, 「노이즈에서 태어나다」에서는 빈 공간일지라도 반드시 무엇인가 섞여 들어가 있다는 것을, 「일즉이즉다즉일」에서는 아시아에 내재된 개체와 전체의 유기적인 교향곡의 도형악보graphic score를, 「책의 지층학」에서는 어떤 책이든 중첩된 지식의 층이 약동하고 있다는 사실을, 「흔들리며, 변화하다」에서는 책을 보는 눈동자가 절대 가만히 멈춰 있지 않다는, 책의 내용은 표지부터 시작된다는 점을 각각 느껴본다면 좋겠다.

이를 또 바쇼에 비유해본다면 「가만히 보니 냉이꽃 피어 있는 울타리런가」와 상통하지 않을까.

참고로 이 글에 바쇼의 하이쿠를 인용한 까닭은 동일본대지진이 발생한 해에 열리는 이번 전시를 통해, 대지진이 발생한 도호쿠 지방에 그 옛날 바쇼가 여행했던 「오쿠노호소미치奥の細道」가 환생하면 좋겠다는 염원과 더불어 스기우라의 북디자인을 하이쿠를 통해 안내해보고 싶었던 나의 소박한 의지의 표현이다(동일본 대지진은 2011년 3월 11일 도호쿠 지방에서 발생한 진도 9.0 규모의 대지진이다. 바쇼가 「오쿠노호소미치」라는 기행문을 지으며 여행한 곳과 미치노쿠陸奥가 가리키는 곳이 도호쿠 지방이다-역주).

잊지는 말아야, 수풀 속에서 피는 매화꽃을

한편 이번 전시회에서는 눈 씻고 찾아봐도 보이지 않는 것이 있다. 이를테면 스기우라 고헤이의 일상생활이나(잘 알려지지 않았다) 음악 취향(민족음악과 현대음악에 아주 정통하다), 또는 어떤 책상에서 작업을 하는지(매우 간소하다), 필기구는 어떤 제품을 쓰는지(독일제 스타빌로의 색연필을 가장 좋아한다) 등인데 스기우라의 팬이라면 궁금할 법한 내용이다.

하지만 전시회 도록에 그런 내용을 일일이 밝힐 수는 없는 노릇이다. 그래서 그동안 알려지지 않았던 다른 이야기를 해보려고 한다. 스기우라 고헤이에게 의뢰하면 어떤 방식으로 진행되는가 하는, 편집자의 시각으로 본 스기우라의 북디자인에 관한 이야기다.

이 이야기를 하려면 1970년대에서 80년대에 걸친 나의 경험을 꺼내야겠지만 꼭 개인적인 일만은 아닐 듯싶다. 실제로 스기우라의 아틀리에에 작업을 부탁하러 갈 때마다 몇몇 출판사의 편집자가 기다리고 있었고 어깨너머로 타 출판사의 일 처리도 대강은 헤아릴 수 있었다. 그래서 이제부터 쓰려는 내용은 필시 다른 편집자들도 느꼈을 것이라 짐작한다. 그럼 이제부터는 친밀감을 담아 스기우라 씨라고 불러보겠다.

편집자는 대형 기획이나 전집 기획을 제외하면 저자와 제목, 대강의 원고, 차례, 발행 부수와 판매 가격 등이 정해질 즈음에 북디자인을 의뢰하는 경우가 많다. 미리 의뢰한다고 해도 원고가 전혀 완성되지 않은 상태라면 디자이너를 반년에서 길게 일 년이나 기다리게 할 수도 있기 때문이다.

대략적인 구도가 나오면 슬슬 의뢰할 단계에 이르는데, 지금은 어떨지 모르지만 예전에는 전화로 약속 날짜를 잡고 그 책과 관련된 자료를 들고 찾아가 죽이 되든 밥이 되든 스기우라 씨 앞에서 설명을 늘어놓았다. 나름대로 꽤 긴장되는 일이었다. 그런데 스기우라 씨는 설명 중간에 불쑥불쑥 단편적인 아이디어를 꺼낼 때가 많았다. 이유는 세 가지다.

첫째로 편집자가 미리 생각해본 판형이나 비주얼 이미지 등은 아무리 설명해도 스기우라 씨에게 오롯이 전달하기 힘들다. 둘째, 담당 편집자는 의뢰하러 온 입장인데도 스기우라 씨가 과감한 말을 내뱉을까 두려워하기 때문에 스기우라 씨로서는 빨리 그런 두려움을 해소시킬 필요가 있다. 마지막으로 스기우라 씨의 눈동자에는 늘 수많은 아이디어가 소용돌이치고 있어서 편집자가 서툴게 설명하는 중에도 눈에서 벌써 몇몇 아이디어를 스캔해 제작 순서까지 정하기 일쑤기 때문이다.

이렇게 어설픈 만남이 끝나갈 무렵이면 스기우라 씨는 벌써 어마어마한 디자인의 항해를 시작한다. 편집자로서는 이렇게 고마운 일도 없지만 문제는 지금부터다. 아틀리에의 디자인 담당자를 정하고 준비하는 중에, 스기우라 씨는 자신의 초기 아이디어를 수정하고 발전시키기 시작한다. 담당자가 스기우라 씨에게 어떤 견본을 주느냐에 따라 다르지만 대개는 초기 아이디어와는 색다른 고조高調와 비약飛躍이 일어나며, 디자인의 정밀도와 일탈이 가속화되는 만큼 시간이 걸린다. 물론 시간뿐 아니라 비용도 발생한다.

그래서 편집자는 서서히 궁지에 몰리게 되는데, 표지디자인 시안에는 짧은 카피나 인용문이 다양한 「배합」과 「우물」 안에 문장으로 들어가는 경우도 적지 않기에 그 글자 수를 채우기 위해 편집자가 할 일도 늘어난다. 쉽지 않겠다는 생각을 하자마자, 스기우라 씨가 전화를 걸어와 이렇게 말한다. 「아, 그거 말일세, 거의 다 끝났다네.」 디자인을 받으러 가면 그곳에는 한눈에 봐도 생동감 넘치는 단색 견본 디자인이 준비되어 있다.

이때 지금까지의 고생은 모두 날아가버린다. 이 세상에서 본 적 없는 디자인이 눈앞에 펼쳐지면 가슴이 뜨거워진다. 하지만 「우와, 멋지네요!」 하는

말이 채 끝나기도 전에 넘어야 할 관문이 저만치서 기다린다. 복잡한 색상 지정, 까다로운 인쇄, 쉽지 않은 조본 기술 등의 요청이 한꺼번에 밀려든다.

그래도 이러한 과정 자체가 바로 "잊지는 말아야, 수풀 속에서 피는 매화꽃을"이다. 마지막 박차를 가하고 나면 이번 전시회에서 선보일 작품처럼 세상에 하나밖에 없는 북디자인이 역사에 찬연하게 빛나게 될 것이기 때문이다.

새해를 맞아 생각노니, 지나온 삼십 년은 하룻밤의 꿈

그런데 스기우라 고헤이는 왜 이렇게까지 책에 심취했을까. 상업광고 제작에는 손을 대지 않겠다는 모토만으로는 설명하기가 어렵다. 애당초 북디자인료는 모든 디자인료 중에서도 가장 걸맞지 않을 만큼 소액이다.

그럼에도 작업의 대부분을 책과 잡지에 몰두했다는 사실은 아마 스기우라 씨에게 있어서 책은 세상이고 세상은 책이었다는 말일 터다. 그 「세상으로서의 책」은 양손에 쏙 들어오고, 구석구석 들여다볼 수도 있다. 이 크기와 두께야말로 스기우라 씨에게 더없이 소중했을 것이다.

애초에 예술대학 건축과 출신으로 건축가의 길을 가지 않았던 이유도 건축에는 지각과 신체가 닿지 않는 곳이 너무 많았기 때문이다. 그에 비하면 책은 만져볼 수도 있고 가지고 다닐 수도 있다.

책은 그렇게 작은 몸집으로 인류가 걸어온 역사를 고이 품어왔다. 책에는 알타미라 동굴과 라스코 동굴에 벽화를 그리고, 카메라 옵스큐라camera obscura로 풍경을 담고, 민족과 무희의 소리와 춤을 어떻게든 종이에 옮기고, 연필과 만년필로 엮은 단어를 활자로 짜고, 그 옆에는 망점으로 사진을 첨부해, 정보문화에 온 힘을 쏟은 인류의 역사가 숨 쉬고 있다. 이러한 책을 만드는 일에 디자인료의 많고 적음을 논하는 것은 사치다.

스기우라 씨가 책에 매료된 것은 분명 그 부분에 있다. 전 세계의 이미지가 발현되는 「손바닥」과 직접 맞닿을 수 있다는 사실 말이다. 그리고 무엇보다도 책에는 펼침면이라는 포맷이 영원히 일관된다는, 무엇과도 바꾸기 어려운 「지식의 실질적인 표준」이 있기 때문이다.

아쉽지만 이번 전시회에서는 스기우라가 디자인한 책을 직접 손으로 넘겨보는 체험은 할 수 없다. 그래서 펼침면의 흥분을 몸으로 느끼기는 어렵겠지만, 기회가 된다면 팬들은 이번 기회를 계기로 서점에 가서 스기우라의 책을 구입하고(내가 만든 마쓰마루혼포松丸本舖에는 이런 책을 충분히 구비해놓고 있다) 그 흥분을 함께 만끽했으면 좋겠다. 책에는 생각지도 못한 디자인의 하이쿠가 곳곳에 아로새겨져 있을 것이다.

이런 연유로 나는 나대로 이번 전시회를 스기우라 고헤이의 바쇼 전으로 관람하려고 한다. 스기우라 씨는 나에게 「디자인계의 바쇼」이며 스기우라의 하이쿠를 계속해서 발견해가고 싶은 마음 때문이다. 따라서 이번 전시회는 회고전으로 불려서는 안 된다. 오히려 이곳에서는 한 가지 일이 만 가지 일이고, 십 년이 하루, 천 페이지가 한 권인 것처럼 책 한 권이 천 권의 폭발력을 담고 있다고 보아야 할 것이다. 바쇼도 하룻밤을 이렇게 읊었다.

"새해를 맞아 생각노니, 지나온 삼십 년은 하룻밤의 꿈"

마쓰오카 세이고　편집공학연구소 소장. 1944년 교토에서 태어났다. 1971년 창간한 『유』의 편집장으로 『공해의 꿈』 『열일곱 살을 위한 세계와 일본의 견해』 『시라카와 시즈카』 『마쓰오카 세이고 천야천책』을 비롯한 저서가 다수 있다. 독자적으로 테마를 나누어 책을 진열하는 서점 「마쓰마루혼포」를 운영하고 있다.
http://1000ya.isis.ne.jp

스기우라 고헤이의 우주수

이마후쿠 류타 今福龍太 Ryuta IMAHUKU

삼라만상과 공명하는 책. 독자를 우주의 길로 이끌다

보리수나무 그늘에 책 한 권을 살며시 놓는다. 방추형의 작고 아름다운 잎사귀가 빽빽하게 차오르고, 그 틈 사이로 이글거리는 열대의 태양 빛이 비쳐든 지면에 무수한 빛의 알갱이들이 산란하고 있다. 나뭇가지 사이를 통과하는 공기가 절묘하게 프리즘을 만들어, 책에 비치는 빛이 굴절된 무지갯빛 안에서 빛난다. 특별하지 않은, 서민들의 쉼터가 되는 흔한 나무 그늘. 세상에는 이런 빛의 빗줄기가 쏟아지는 곳이 무수히 많다. 하지만 그늘을 발견하고 잠시 쉬어 갈 줄 아는, 유유자적함 속에서 다시 태어나는 생명의 강렬한 힘을 느낄 줄 아는 사람은 이제 줄어들었다.

이렇게 희귀한 나무그늘에 슬쩍 놓아둘 만한 책이 바로 스기우라 고헤이의 옷을 걸친 책이 아닐까 싶다. 그의 옷을 두르면 책은 알몸까지도 다시 살아난다. 뼈가 힘차게 자라나고, 윤기 흐르는 살이 붙고, 근육과 근육 틈 사이로 다부진 힘줄이 곧게 뻗는다. 찬찬히 눈을 뜨면 귓가에는 소리가 선명하게 들려오고, 입술에서는 신을 향한 만트라가 흘러넘친다. 뿌리를 수없이 늘어뜨리며 성장하고, 여유롭게 시간을 들여 지면을 걸어가는 지고至高의 보리수나무가, 이 책에 날카로운 기운을 쏟아낸다.

스기우라 고헤이의 북디자인의 근저에 있는 조형적·기법적·수학적 사상과 계획에 관해 연구하는 것은 물론 중요하다. 하지만 이런 디자인의 배후에 있는 모든 사상을 걷어내더라도 여전히 그곳에 남겨진 책의 질감이야말로 스기우라 고헤이가 말하는 책의 본질이다. 삼라만상과 소통하고 교류하면서 스쳐 지나는 바람과 함께 울리는 물체. 그러한 것이 책의 심장에 갖춰질 때에야 비로소 그 아니마anima는 우리의 손바닥과 눈과 피부를 통해 생생하게 독자의 마음에 파고든다. 아니, 우리는 수동적인 「독자」라는 존재마저 희미해져 책과 오감을 통해 공명하는 우주의 길 속으로 빠져든다. 그리고 이러한 스기우라 고헤이다운 책의 위력, 그 우주적인 질감을 뒷받침하고 있는 이상vision이야말로 식물적인 이상이라고 나는 확신한다.

책은 생명수의 변용. 잎사귀는 종이가 되고, 책이 되려고 한다

책을 뜻하는 "book"이라는 단어의 어원은 고대 게르만어의 "bok"인데 너도밤나무를 뜻한다. 고대 게르만 민족이 발명한 오래된 주술적 문자인 룬 문자는 너도밤나무 껍질에 새긴 것이 시초였다고 한다. 종이를 뜻하는 "paper"라는 단어 속에는 이집트의 금방동사니 싹의 줄기에서 만들어진 파피루스가 숨어 있고, 종이를 뜻하는 일본어의 「가미紙」라는 발음에는 자작나무인 가바樺가, 자작나무 껍질을 글자를 새기는 용도로 사용한 옛 열도인의 소리에 대한 기억이 깃들어 있다. 이런 식으로 어원을 더듬어가는 것만으로도 책과 종이에 관한 어휘 대부분이, 인류가 나무를 부를 때 나는 소리에서 태어났다는 것을 알 수 있다.

「어떤 잎이든 본래 한 그루의 나무가 될 권리를 갖고 있다.」 괴테는 식물형태학에 관한 논문에서 이렇게 말했다. 이 명제를 통해 괴테는 식물의 기본 구조가 본질적으로는 잎의 복잡한 형태로 환원한다는 사실을 발견했다. 아니, 인체 기관의 일부분을 잎葉(lobe=윤활유lube)이라고 부르고, 손에 잎leaf의 형태를 투영해 손에 의한 일의 총체를 노동labor이라 부른 인류는, 이 어원을 하나로 묶는 관련 어휘를 통해 식물 형태의 본원인 「잎」이 모든 유기 생명체의 기본 원리라는 사실을 피력한 것이 분명하다.

스기우라 고헤이가 쓴 매력적인 장편掌篇 중의 하나인 「대벌레 같은 시공간コノハムシ的時空間」(『아시

아의 소리·빛·몽환』, 고사쿠샤)은 그가 가장 매료되었던 곤충인 대벌레의, 그 두꺼운 잎살에 손발이 묶인 것 같은 이상한 모습의 신비로움에 대해 이야기한다. 활엽수 잎에 찰싹 달라붙어 그 잎을 갉아 먹다가 이윽고 잎사귀 그 자체로 변하고 만 대벌레. 스기우라 고헤이는 정교한 잎을 모방한 미학 속에서 식물적인 시공을 받아들여 살아가는 생명의 본질을 꿰뚫어 본 것이다. 그리고 잎에서 종이가 태어나 책이 만들어졌다면, 납작한 사마귀 같은 유머러스한 초록빛 요정인 대벌레는 스기우라 책 세계의 뮤즈의 화신이 된다.

스기우라 고헤이는 이러한 식물적인 이상으로 우주에 도달하려고 한다. 팔을 벌리고 가슴을 드리워 사람들을 길러낸 이집트의 거목, 플라타너스. 자바의 산이자 우주의 나무이기도 한 구눙안 gunungan(인도네시아의 그림자 인형극에 사용하는 인형. 산의 형상을 한 구눙안은 생명의 나무로 다산과 축복의 상징이다-역주). 천상과 대지를 연결하는 중국의 거목, 부상扶桑(해가 뜨는 동쪽 바다에 있다는 중국 전설상의 상상의 나무-역주). 잎사귀가 스치며 내는 웅성거림으로 말하고 음악을 연주하는 인도의 「말하는 나무」. 스기우라 고헤이의 도상적 상상력을 끊임없이 자극하는 이들은 모두 생명수의 모습을 취하며 삼라만상의 식물적 원천을 가리키고 있다. 두께가 0.1밀리미터밖에 안 되는 커다란 종이가 있다고 해도, 단 50번만 접으면 두께가 거의 지구에서 태양까지의 거리에 달한다는 사실을 열정적으로 토로한 스기우라의 매력적인 에세이 『종이의 소우주』에는 식물의 이상으로 우주에 도달하려는 스기우라의 끝없는, 그러나 분명히 혁명적인 꿈이 그려져 있다.

뒤틀린 소용돌이, 뜨겁게 가라앉다. 우주의 움직임을 구체화한 책

스기우라가 디자인을 하면서 탐구한 책은 모두 우주를 구현하기 위한 시도였다. 그곳에는 하늘의 별자리가 있고, 밀교의 만다라가 있다. 푸코의 텍스트를 놀랍게 조판한 미궁도 있다. 묵서墨書의 생생한 흑빛에 광물적인 상상력을 도입해 텍스트에 무지갯빛으로 빛나는 박箔을 입혀 꾸민 『인印』도 있다. 하지만 이러한 모든 시도는 스기우라가 꿈꾸는 우주수宇宙樹로 뻗어나가는 하나하나의 가지이자 하나하나의 잎사귀이며, 동시에 이미 책 한 권에 우주수 전체를 잉태했다고도 볼 수 있다. 잎에서 우주로 이어지는 고리를 그리고 다시 잎으로 회귀하는 책. 가지가지마다 책 한 권이 여무는 나무. 하나이면서 여럿인 나무. 새벽녘의 소나기를 잎사귀 끝에 모아 떨어뜨리는, 그 반짝이는 방울방울에도 스기우라 북디자인의 정신이 깃들어 있다. 이 물방울을 마셔봐도 좋다. 대지에서 생명력의 원천을 퍼 올리면서 살아가는 식물의 사상적 자양분이 우리의 목과 혀를 시원하게 자극할 것이다.

스기우라 고헤이는 인도의 바람의 옷인 쿠르타 kurta를 늘 몸에 걸치고, 부드럽게 흔들리는 소맷부리로 우주의 기류와 영혼의 숨결prana을 들이마시며 깊은 명상에 잠기어 세계와 자신의 접촉을 느끼고, 쉬이 변하는 유희적인 우주운동과 공감하면서 나직이 미소 짓는다. 그 곁에는 동일한 영혼을 품은, 바람에 펄럭이는 책이 있다. 언제부턴가 사각형이라는 고정적인 형태에서 탈피하여 일그러지고, 비틀리고, 둥글게 변하고, 소용돌이치고, 불길이 솟아올랐다 다시 한번 뜨겁게 가라앉는 책이 있다. 책 안에 잠재된 식물적인 비전이 책을 끊임없이 원소로 환원시키고, 바람과 흙과 물과 함께 나무의 성장력과 나선으로 뻗어나가는 힘을 중심에서부터 발산한다.

'책'이라는 영원불변한 이데아 속에서 결실을 맺은 다양체多樣體로서의 책. 스기우라 고헤이의 우주수로서의 책은 나무의 정기를 담은 물방울을 잎사귀 끝으로 떨어뜨리면서 그 나무 아래로 독자가 다가오고, 재생에 눈뜨고, 몽환의 시간을 지나는 것을 빙그레 웃으며 바라본다.

이마후쿠 류타 문화인류학자. 1955년 도쿄에서 태어났다. 도쿄외국어대학교 종합국제학연구원 교수. 저서로 『크레올주의』 『신체로서의 도서』 『레비-스트로스 밤과 음악』 『담묵빛의 문법』 등이 있다. 2002년부터 아마미 군도에서 야외학습장 「아마미자유대학」을 열고 있다.

1 고요한 맥동

◉1960년대 초기에
북디자인을 시작한 스기우라.
일찍부터 본문 조판을 기점으로 한
총체적인 북디자인에 도전한
젊은 기수로서 주목을 받았다.
◉고요하면서 정갈한 스타일을 중심
선율로 신비로운 리듬을 내포한 독자적인
세계를 정립한다.
그 후 「고요한 맥동」은 언제나
북디자인의 베이스로 연주된다.
◉1970년대 초, 쓰키지쇼칸築地書館의
책들은 고요한 맥동의 좋은 예다.
전집 디자인을 시작으로 절제된 「흑과 백」이
대치하는 긴장감이 감도는 시리즈다.
컬러 인쇄를 당연하게 여기게 된 시대에 대한
비판정신이 드러난 것이기도 하다.
◉

이노우에 유이치 전서업 井上有一全書業
히나쓰 고노스케 전집 日夏耿之介全集
하니야 유타카 작품집 埴谷雄高作品集
운근지 雲根志
일본산어류뇌도보 日本産魚類脳図譜
다무라 류이치 시집 田村隆一詩集
다루호 클래식스 タルホ・クラシックス
어둠 속의 검은 말 闇のなかの黒い馬
나의 해체 わが解体
암흑으로의 출발 暗黒への出発
빛・운동・공간 光・運動・空間
피안과 주체 彼岸と主体
그 외

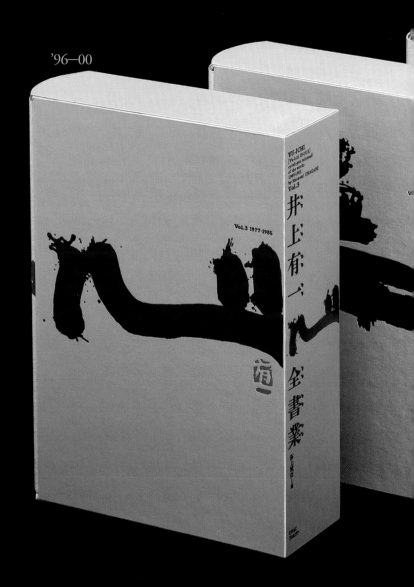

'96—00

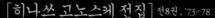

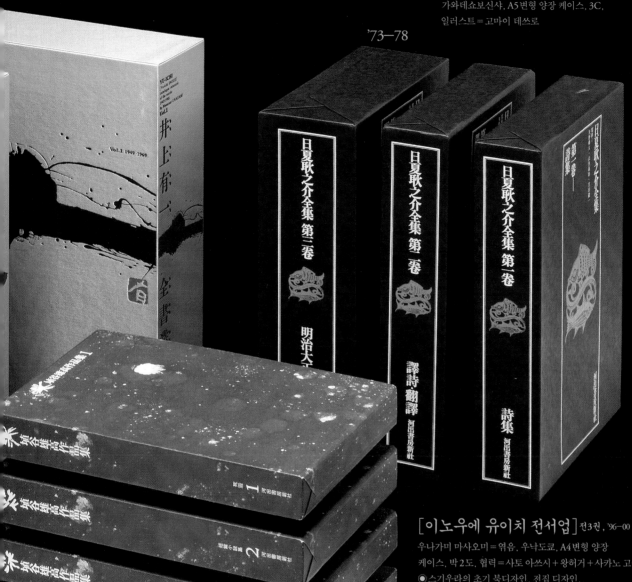

[히나쓰 고노스케 전집] 전8권, '73-78
가와데쇼보신샤, A5변형 양장 케이스,
2C, 협력＝쓰지 슈헤이
[하니야 유타카 작품집] 전15권 + 별권, '71-78
가와데쇼보신샤, A5변형 양장 케이스, 3C,
일러스트＝고마이 데쓰로

'73-78

'71-87

[이노우에 유이치 전서업] 전3권, '96-00
우나가미 마사오미＝엮음, 우나도쿄, A4변형 양장
케이스, 박2도, 협력＝사토 아쓰시 + 왕허거 + 사카노 고이치
◉스기우라의 초기 북디자인, 전집 디자인.
이후의 태동을 예감하게 하듯 긴장감으로 가득 찬 고요함을 품고 있다.
◉『히나쓰 고노스케 전집』의 케이스는 검은 색지에
실크스크린 2도 인쇄. 농밀하고 고답적인 문학 세계를
잔잔하게 드러내고 있다.
『하니야 유타카 작품집』의 제자題字를 꾸미는 반짝이는 별과 같은
작은 삽화는 고마이 데쓰로의 에칭etching에서 유래하였다.
열다섯 가지 색다른 빛을 발한다.
◉이 세 가지 전집 작업으로부터 약 20년이 지나 작업한
『이노우에 유이치 전서업』은 카탈로그 레조네catalogue raisonné(작가의 모
든 작품과 정보를 망라한 도록-역주)에 가득 채워져 있는 유이치의 열기가 흘
러넘치는 묵흔墨痕의 움직임을 진정시키듯 여운을 남긴다.

'71–86

[일본산어류뇌도보] '68 (위)
쓰게 히데오미＋우치하시 기요시＋시마무라 하쓰타로 외,
쓰키지쇼칸, 205×410mm 양장 케이스, 2C,
협력＝다카다 노부쿠니＋스기우라 순사쿠

[설화도설＋속설화도설] 복각판, '68 (아래)
도이 도시쓰라＝기록, 고바야시 데이사쿠＝해설,
쓰키지쇼칸, A5 반양장(일본 재래식 장정) 케이스, 1C,
특장판特裝版 있음

[시인 요시다 잇스이의 세계] '75
이지리 쇼지＝엮음, 쓰키지쇼칸, A5 양장, 2C

[죽는 것과 사는 것] '74
도몬 겐, 쓰키지쇼칸, A5 양장 케이스, 1C,
협력＝가이호 도루海保透

[일본고고학선집] 전25권, '71–86
미야케 요네키치＋쓰보이 쇼고로＋오노 엔타로 외＝엮음,
쓰키지쇼칸, B5 양장 케이스, 협력＝쓰지 슈헤이

[운근지] '69
기우치 세키테이＋이마이 이사오＝번역·주석·해설,
쓰키지쇼칸, A5 양장 케이스, 1C

[쓰키지쇼칸의 책]

◉쓰키지쇼칸의 책에는 스기우라의 초기
스타일이 집약되어 있다.
쓰키지쇼칸은 자연과학과 복각본에 힘을 기울인 출판사다.
조본장정콩쿠르造本裝幀コンクール에서
『일본산어류뇌도보』와 『운근지』가 그랑프리인
문부대신상文部大臣賞을 연속으로 수상하면서 구태의연한
학술서 디자인에 새로운 바람을 몰고 와 화제를 일으켰다.
◉『운근지』는 에도시대에 간행된 명저인 초기 암석 연구서를
복각한 것이며, 『설화도설＋속설화도설』 또한 에도시대에
간행된 책의 복각본이다.
『일본고고학선집』은 초판간행물을 영인판影印版(원본을 사진이나
기타 과학적 방법으로 복제한 책-역주)으로 편집했다.
메이지, 다이쇼, 쇼와 초기의 활판인쇄의 매력을
그대로 남겨두려고 했던, 당시로서는 독창적인 실험이었다.

'69

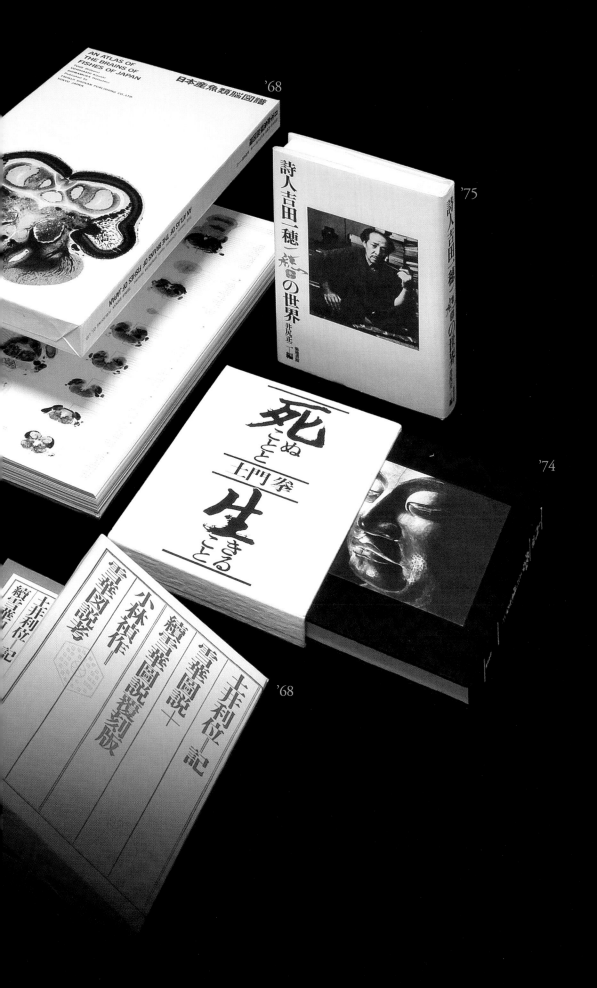

'68

'75

'74

'68

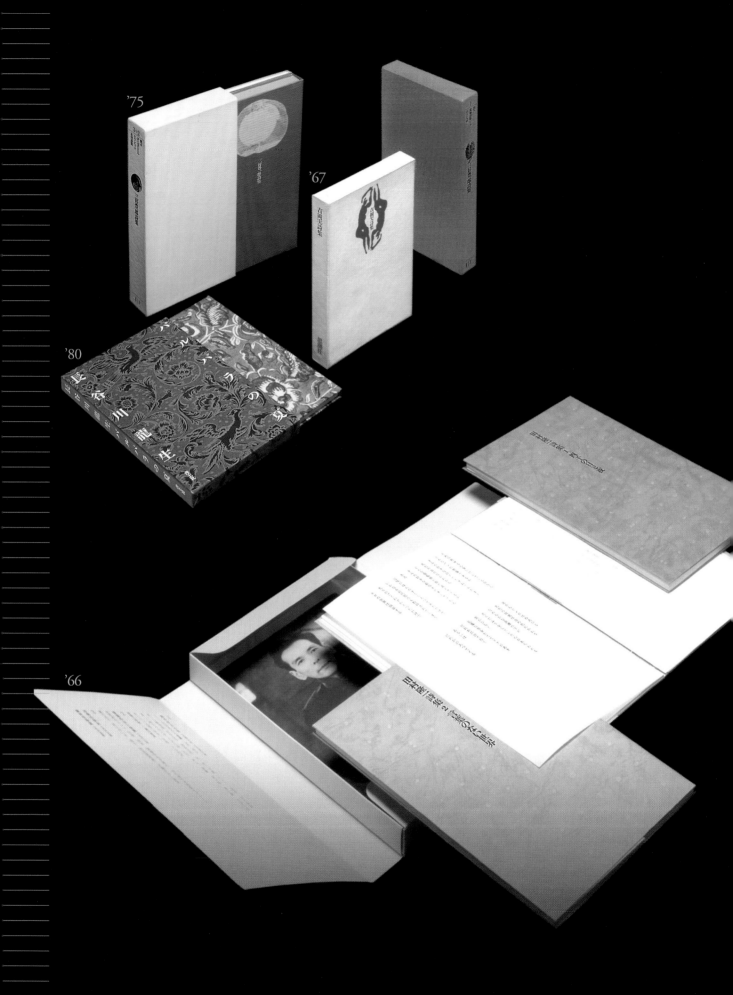

'75

'67

'80

'66

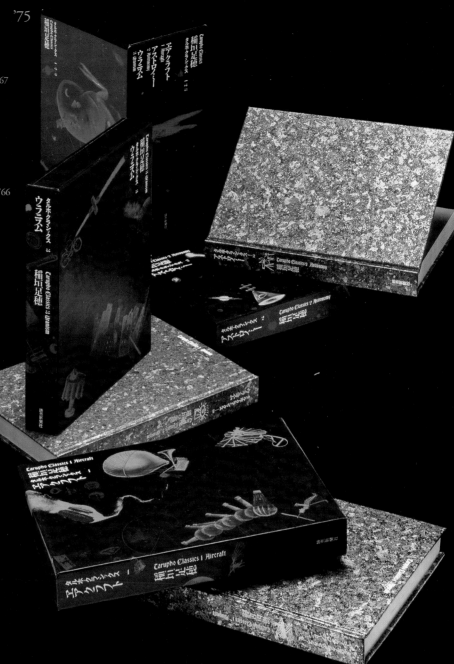

[미요시 도요이치로 '75
시집] 1–3, '75
산리오, 272×128mm 양장 케이스, 1C
[요시오카 미노루 시집] '67
시초샤, B5변형 양장 케이스, 2C
[바바리의 여름] '80
하세가와 류세이, 세이도샤,
225×140mm 양장 케이스, 3C,
협력 = 다니무라 아키히코
[다무라 류이치 시집] 1–3, '66
시초샤, A5 반양장 케이스, 1C

[전후戰後 시를
대표하는 4명의 시집]
◉『미요시 도요이치로 시집』은
1:2 비율의 세로가 매우 긴 판형이다.
대비색인 오렌지색과 황록색 형광종이로
감싼 케이스에 시집 세 권과 시화집
한 권을 담은 구성이 이례적이다.
◉『다무라 류이치 시집』은
3책 3색의 문자 조판과
종이 질감을 바꾼 시집을 모아
다토틀(일반적으로 관례 도구나 기모노를
싸서 보관하는 두터운 종이-역주) 케이스에
담았다.
신작의 1편인 「공포의 연구」의 경우,
반투명한 양피지에 시詩를 대담하게
빨간 잉크로 인쇄했다.
◉『요시오카 미노루 시집』은 판형에
황금비율을 채용하고, 판권에는
활자, 판형, 용지, 문자조판 사양 등의
데이터를 명기하였다.
본문 디자인은 하늘을 담고 땅을
크게 열어서 「맑게 갠 하늘 같은 상쾌함」
(스기우라)을 표현했다고 한다.
◉ 하세가와 류세이의 『바바라의 여름』은
프랑스의 속곡俗曲을 읊조리듯
4차원적인 분위기를 풍긴다.
외장은 고풍스러운 서양벽지로 두르고,
본문은 노르스레한 최상급 종이를
사용하였다.

[다루호 클래식스] 1–3, '75
요미우리신문사, A5 양장 케이스,
4C, 일러스트 = 마리노 루니,
협력 = 가이호 도루 + 스즈키 히토시
◉특이한 감각 세계를 펼쳐온 작가계의 이단아,
이나가키 다루호가 모든 지식을
동원해 엮은 책이다. 다채로운 작품을 보여주는
다루호의 문학부터 비행기, 우주론cosmology,
소년애少年愛 등을 주제로 구성한 세 권의 책이다.
이중 케이스를 활용하였고, 앞커버에는
호화찬란한 금박을 뿌린 맹장지(외부를 차단하는
두꺼운 창호지용 종이)를 사용하였다.

井上光晴 動物墓地

牡蠣は渇き死ぬ——5

壽明——71

井上光晴 動物墓地 集英社

牡蠣は渇き死ぬ——5

壽明——71

異嗜食的 作家論 異嗜食的 天野哲夫=編著 芳賀書店

'73

[동물묘지] '73 (위)
이노우에 미쓰하루, 슈에이샤, 46판 얇은 케이스,
1C + 에폭시 후가공, 함락 = 쓰지 슈헤이
● 스키우라의 [점을 같은 디자인]의 대표작인 예.
이동 눈에서 물끄러는 원형동물 처럼 보이는
눈과 손가락, 이것은 에폭시 기법으로
책의 오브제성을 극도로 부각하였다.
● 이 시기부터 디자인에서 에폭시 기법으로
실험을 시작했다.

[이기식적 작가론] '73 (아래)
아마노 데쓰오 = 편저, 하가쇼텐,
46판 얇은 케이스, 2C + 에폭시 후가공,
함락 = 쓰지 슈헤이, 일러스트 = 와다 미쓰마사
● 실재할 수 없는 문학자 아마노 데쓰오(니이 쇼조)의
미소취향 문학론.
에폭시 기법 효과가 지닌 물질성이 극적으로 전개되었다.
● 부제해 득어내리는 도쿠 제작들하는 와다 미쓰마사의 일러스트로,
눈물인체의 효과는 높이며 이 책은 스키우라 작품 중에서도
아주 이색적인 작품으로 꼽힌다.

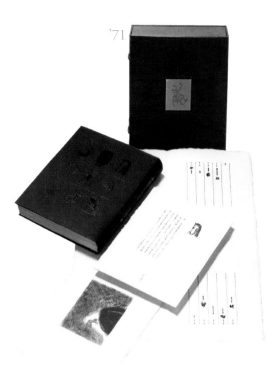

'71

'70

闇のなかの黒い馬……埴谷雄高

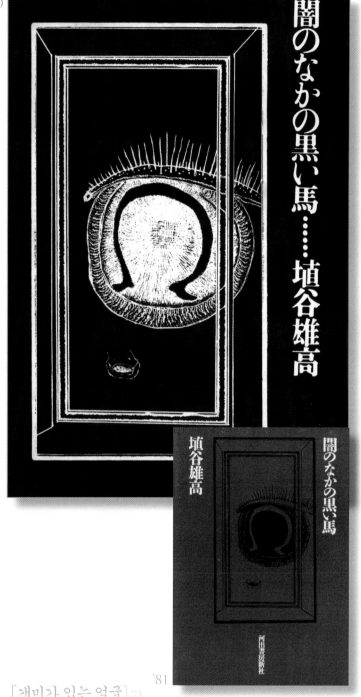

埴谷雄高　闇のなかの黒い馬

河出書房新社

'81

[어둠 속의 검은 말] '70

하니야 유다카, 판화＝고마이 데쓰로, 원화＝아가사키 쇼이지
오른쪽 (보급판) B5변형 양장 케이스, 1C / 위 (특장판) 책갑,
프랑스식 제본, 예칭 / 오른쪽 아래 (친장판) 46판 양장, 1C＋먹
● 하니야 유다카의 짙은 어둠에 접목하는 문자세계와
고마이 데쓰로의 수수께끼로 차'」 찬 에칭이 스기우라의
「죽음 같은 디자인」에 힘을 실어 긴장을 맺었다.
● 특장판은 책의 가장자리를 자'」 않은 언컷(uncut), 미제본
상태의 프랑스식 제본에 고마이 데쓰로의 오리지널 에칭을
담았다. 대형 케이스에 담은 보급판은 본문 12포인트 소자으로
깊은 여운을 준다. 후에 46판 보급판도 간행되었다. 이 모든
판본을 관통하는 「검정 속의 검정」의 기법으로 표현해
독자적인 책으로 완성시켰다.

'73

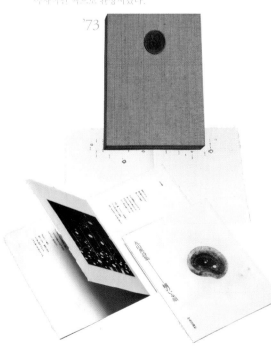

[개미가 있는 얼굴] '73

마루야마 가오루＝시집,
판화＝고마이 데쓰로,
주오고론샤
무선철, 예칭 책갑(니부판 한정)
● 고마이 데쓰로의 오리지널
에칭을 포함한, 언컷, 미제본의
프랑스식 제본, 「시화집」의 백미,
출판이 곧 행복이었던 시대의
간행물이다.

● 작가 죽기 직전에 간행된 [나의 해체],
케이스의 흰색과 커버의 깊은색의
선명한 대비(색채의 대비)를 통해,
대담한 격동의 시대에 쓰여진
작가의 초상 앞에서 잠시 멈춰 선다.
세로로 아주 작게 쓰인 인용문이
대비효과를 만든다.

● 책과 독자를 가장 먼저 이어주는
제목, 작자 이름, 표지 문구들이
문자-그림과 디자인의 관계에
대한 고찰은 이후 쓰기우라의
디자인 개념으로 계승된다.

● 작가 사후에 편집된 [암흑으로의 출발]은
까만 케이스에 담겨 있다.
서로 깊은 관계를 맺고 있으면서
대조적인 기도 한두 작품은
메리어 맬 수 없는 대칭성을 형성하여
한 작가의 삶과 죽음을 각인시킨다.

● 잠식 문자 사이에 배치된 [암러스트]에
눈을 돌려보자.
[나의 해체]에는 검정 나무 다섯가지를
반복한 형성의 커버를 가지며,
[암흑으로의 출발]에는 검정 눈꺼풀을
누리원, 5유의 조직으로써도,
여기에 숲의 [무용의 고백]에서도
인간의 안구를 감싸는 공막※※이라는
누다운 막을 벗기내어 외부의 빛에
감응하는 망막을 노출시킨 해부도를 배치했다.

● 커버문자처럼 모양의 원형은
해체와 재생의 끊임없는 반복을
인식하는 동시에, 안구가 포착한 해나 달
주위에 보이는 고리 모양의 빛을 연상시킨다.
눈꺼풀과 안구 해부도는 빛을 받아들이는
작가의 대뇌 구조로 대체시키기도 할.
이 모든 것은 대뇌와 외부세계의 격렬한 반복을,
거기에서 미래로 향하는 [쓰기] 행위에
담긴 단가로운 시선의 깊이를 암시한다.

● 이렇게 시대를 반영하는
디자인의 다양기 위해서는 담당 편집자와
긴밀한 협동 작업이 꼭 필요하다.
편집자는 한때 본에비팅가로서
활약하던 가와나시 마사아키,
후에 쓰기우라는 가와나시의
다양한 작품을 디자인했고(p041),
두사나 등의 공동 작업을 했다.

わが解体

高橋和巳

わが内なる告発……

「これがよって立つ最後の砦、内的根拠地は何で あるのか。」

そして私が自己批判せねばならぬことがあるとすれば、その第一は、元々それが解っておりな がら、〈浮世の義理〉とでもいうか、それ自体は悪いものではなかろうが、自己の営為の原理と は抵触する別な法則性に従って身を処し、懸命に異質な原理のあいだの調和をはかろうとして いたこれまでの自分の精神のありようであった。 こういってしまえば単純なことだが、それこそがまた私にとっては、一番痛い点であり、苦し いことでもあった。学園闘争の中で、私をともかくも支えてきたもの、目下 の自己の身分や地位のありようが虚為であると自分に告げる。私を支えるものは文学であり、 その同じ文学が自己を告発する。

高橋和巳

大学闘争がもった意味は、知識人のおちいり勝 ちな欺瞞に対する根源的懐疑"を通じての集団的 規模における意識変革運動でありそれが思想的 なついで社会的な運動に展開したことであった

高橋和巳 わが解体

河出書房新社

わが解体
高橋和巳

[무용의 고발] '69
아키야마 슌, 가와데쇼보신샤,
46판 양장
[내적인 이유] '79
● 아키야마 슌, 고단샤,
46판 양장, 1C
● 70년대, 단카로운 동반자적
비평가로서 활동한 문예평론가의
두 작품. 『무용의 고발』에는 안구,
『내적인 이유』에는 광석의 대부
군조를 그리대 석양이 동판화풍
기법에 담겼다.

'71

破滅に向い苦悶する才能が
凄絶なる自己解体を遂げ
いま告知する
死を前にした最後の講演

暗黒への出発
高橋和巳
一木一草にも……

文学的な感性、文学的な思惟
というものは、直接的な形で
この社会のありようを

大幅に変えるというふうなことはできないのでありますけれども、
政治のひとつの問題であります公害の問題ひとつにいたしましても、
文学的な立場、あるいは文学を好む一人間としての立場というものは
やはり主張することができますし、
それを貫いていくことはできると思うんですね。
つまり、人間さらには魚介類あるいは植物、そういうものの中にも、
仏教の言葉でいいますと「一木一草にも仏心なきにしもあらず」という
そういう観念、そういう感覚みたいなものをもっておれば、
本来は公害の問題など起こすはずがないんでありますが、
むろん個人責任ではなく、
それは企業というもののあり方と関係がありまして、
単純に文学的な感覚と政治的な感覚というふうに
還元してしまうことは無謀でありましょうけれども
それにしてもなお非常に消極的、一見無用の作業の
ようである文学というものが、この世の誤ったあり方の
批判の原点には常になりうるんじゃないかと思います。

暗黒への出発　表現とはなにか、文学とはなにか　[高橋和巳]

'69

秋山駿
無用の告発

'79

秋山駿
内的な理由

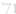
메디칼 MetaPad

[빛·운동·공간] 기
이시자키 고이치로, 쇼테겐치쿠샤, A5 양장 케이스, 1C

● 제목을 크게 넣은 초기 디자인의 예.

글 위에 큰 디자인 요소를 배치하고 크기가 있는 「질모」들을
배치하면 강한 의지가 느껴지는 디자인.

●「예술과 과학의 만남」의 정점으로서 케이스 중앙에는
빛을 반사하는 메디컬 소재의 작은 원반이 부착되어 있다.
진홍색이 개방되고 새로운 인쇄명작이 늘 장한 70년대,
그 시운動에 무응하여 그림과 호흥하고 하나가 되기
위해 장위없이 새로운 시도를 했다.

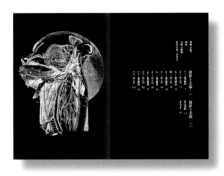

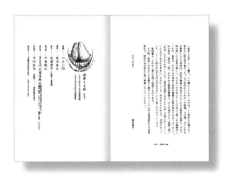

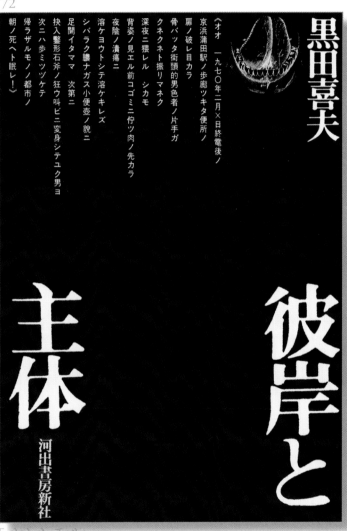

'72

《オオ 一九七〇年二月×日終電後ノ
京浜蒲田駅ノ歩廊ツキタ便所ノ
扉ノ破レ目カラ
骨バッタ街頭的男色者ノ片手ガ
クネクネト振リマネク
深夜二猥レル シカモ
背姿ノ見エル前コゴミニ佇ツ肉ノ先カラ
夜陰ノ潰瘍二
溶ケヨウトシテ溶ケキレズ
シバラク膿ナガス小便壺ノ貌二
足開イタママ 次第二
抉入鑿形石斧ノ狂ウ叫ビニ変身シテユク男ヨ
次二ハ歩ミツヅケテ
帰ラザルモノノ都市ニ
朝ノ死ヘト眠レ！》

黒田喜夫

彼岸と主体

河出書房新社

[피안과 주체] '72
구로다 기오, 가와데쇼보신사, 46판 양장 케이스, 1C.
함더=쓰지 슌헤이 + 가이호 도루

● 「칠흑 같은 디자인」 시대의 대표작. 전반은 시집, 후반은 평론집.
내면의 고백, 혹은 분노를 감춘 시집 부분은 까만 바탕에 휘색 글씨로
조판을 했다. 유래를 찾아볼 수 없는 진형이 이채롭다.
● 사회에 저항하는 민앙을 닮은 핑론 부분은 휘 바탕에 까만 글씨다.
책 한 권에서 대조적인 표현을 실현했으며, 입술, 히, 밀성기관 등을
노골적으로 느리낸 해부도는 작가의 내면에 잦든 분노의 언어를 상징한다.
스기우라가 이리 디자인 작업에서 사용한 신화적인 해부도는
칠흑 같은 바탕에서 강렬하게 번화한다.

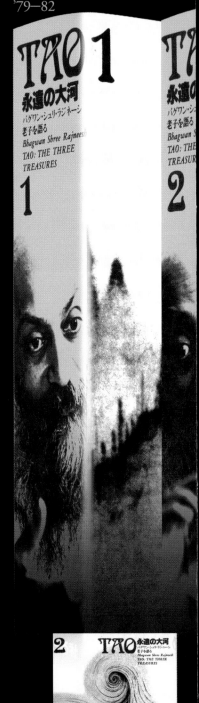

●그림을 뒤흔드는 웅성거림, 떠들썩함 :
스기우라의 그래피즘graphism과
맞닥뜨리자마자 받는 충격이다.
웅성거림은 이윽고 멋을 더한 변주곡처럼
흔들리며, 변화하는 파동으로 증폭하고
아뜩한 시공으로 독자를 이끈다.
●제목의 위치가 고정된 경우에도
커버 그림과 텍스트가 앞커버에서 책등, 뒤커버로
이어지며 미묘하게 혹은 극적으로
복합적인 변주를 전개한다.
●기존의 전집, 총서, 시리즈 디자인에서는
책 제목과 저자 이름의 위치가 고정되어 있었다.
그러한 통념을 과감하게 타파함으로써
시리즈 전체를 하나로 엮으려는 투지를 다진다.
●모든 것은 멈출 수 없는 에너지와 흘러넘치는
창의성을 근거로 시작한다.
●

TAO 영원한 대하TAO 永遠の大河
나카이 마사카즈 전집中井正一全集
이와타 게이지 작품집岩田慶治著作集
헤이본샤 컬처 투데이平凡社カルチャー today
크리테리온 총서クリテリオン叢書
일본의 과학정신日本の科学精神
미야타케 가이코쓰 작품집宮武外骨著作集
셀린의 작품セリーヌの作品
세계환상문학대계世界幻想文学大系
독일·낭만파 전집ドイツ·ロマン派全集
일본고전음악대계日本古典音楽大系
피카소 전집ピカソ全集
그 외

'79—82

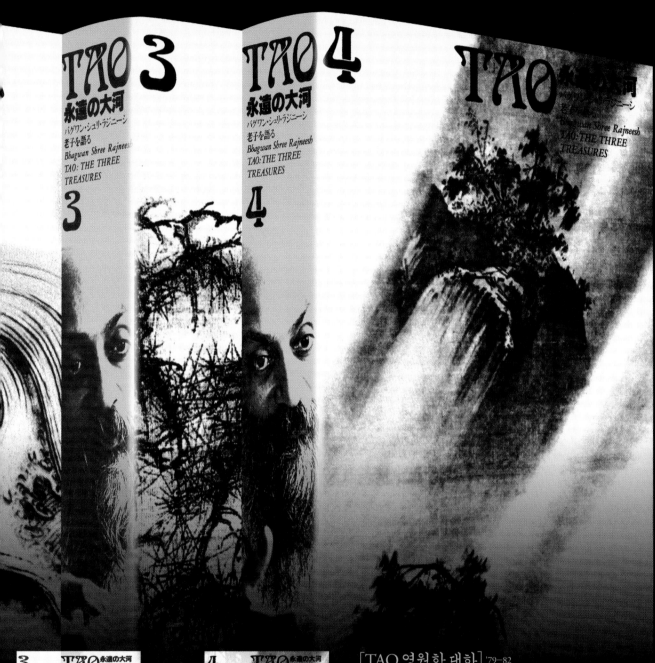

[TAO 영원한 대하] '79~82

바그완 슈리 라즈니쉬,
메루쿠마루샤, B6 반양장 케이스,
1C, 협력＝아카자키 쇼이치

◉인도의 사상가 라즈니쉬가 해설한 「도道. TAO」.
천지를 에워싼 「음양의 기氣의 흐름」을 그린 수묵화를
배치한, 검정 1도 인쇄. 「지地」「수水」「화火」「공空」.
네 권에 「도」의 근저에 흐르는 「기」가 봉인되어 있다.

◉네 권을 나란히 세우면 책등에 보이는
라즈니쉬의 얼굴이 움직이고 표정을 띠면서 말을
건네기 시작한다……

中井正一全集 久野収編 1 哲学と美学の接点

中井正一全集 久野収編 2 転換期の美学的課題

[나카이 마사카즈 전집] 전4권, '64-81

나카이 마사카즈 즈, 구노 오사무ᄂ 엮음.
미수쓰쇼원사, B6 반양장 케이스, IC

● 중심에서 외부로, 외부에서 중심으로……
후퇴 메어 내려하는 옵티컬 패턴(optical pattern)이
맥동하는 리듬을 뿜어 간다.

● 일본의 모양을 인장시키는 이 기하학적
목형체는 저자가 주장하는 기술과 갱신
논리에 입각한 새로운 「집단적 문화론」의
존재 양식을 상징하며 호수리고 변화하여
시 귀마다 변화를 보이 준다.

'64-81

中井正一全集 久野収編 4 文化と集団の論理

3

中井正一全集 久野収編 3 現代芸術の空間

책은 정신세계의 침입자다……

[이와타 게이지 작품집] 전8권, '95

이와타 게이지, 고단샤, A5 양장 케이스, 4C.
한여=사토 아쓰시
● 초록 숭어(草木虫魚)의 감성으로 세상을 인조명하는
실현을 시추한 문화인류학자의 작품집.
시공의 경계인 케이스의 모서리에서 저자가
여행하고 탐구해온 아시아 소수민족의 염색된
직물 문양이 생동감 있는 색으로 이어오릅니다.
● 문화의 중심이 아닌 변방의 시선으로
대상을 있는 그대로 받아들이려고 하는
이와타()을 상징하는 실험적인 디자인……

人間環境都市
The Quality of the Urban Environment
Essays on "New Resources" in an Urban Age

都市再開発政策
The Federal Bulldozer
A Critical Analysis of Urban Renewal, 1949-1962

未来環境の創造
多様化と選択の計画
Planning for Diversity and Choice:
Possible Futures and Their Relations to
the Man-Controlled Environment

Stanford Anderson
I.C. Jarvie
Bernard Cazes
Leonard J. Duhl
Robert Jungk
Herbert Moller
Harold J. Barnett
Pardon E. Tillinghast
Bruce Mazlish
Paul Davidoff
Leonard J. Fein
Hasan Ozbekhan
Raymond A. Bauer
Marx W. Wartofsky
Paul K. Feyerabend
Cedric Price
Melvin Charney

'69—73

大ロンドンの行政
The Government of Greater London

地域開発政策

池田善長著

44年度水準

101 → ∞
76 → 100
51 → 75
26 → 50
1 → 25

《県力のギャップをみる》
朝日新聞社が毎年発行している「民力」
では、24指標（基本指数、産業活動指数、消費
指数、文化指数、各6つ）をもとに、1人当りの民力
水準を算出している。ここでは、'69版の数字を使って、
県の間の格差を出し、それを丸の大きさで示した。たとえば、
東京と北海道のスケールの差は136、宮崎と鹿児島の差は24と
いうように、交点の丸が大きくなるほど差が大きい。
——週刊朝日・昭和44年5月9日号より

●私が最初に興味を惹いたのは、「農業経済学」である。当時（昭和2、3年）
の貧農や小作制度への青年的批判がその動機である。しかし、この問題を考えれ
ば考える程、経済条件だけでは解決できないという壁にぶつかって、「農業政策」の模索
に心を傾けたが、いかなる政策もその対象とする社会構造を明らかにしなくてはならぬと気
折り返しへ

日本の経済空間

都市調査と政策計画
Urban Research and Policy Planning
Urban Affairs Annual Reviews

[도시 문제 시리즈] '69—73

가지마연구소출판회, A5 변형판, 2C.
헐러—나카가키노모오.
●도시 디자인의 진지하고 치밀한 어프로치는
새로운 [도시 문제] 시리즈.
사각형 모양으로 주름눈이지는 로고마크를
선명한 파란색을 사용했다. 테마의
핵심을 보여주는 사진, 다이어그램,
지도 등과 대조를 이뤄히 구성하였다.
● 2도 인쇄의 차분한 디자인.
각 권마다 색다른 레이아웃을 사용했다.

都市と空間
Cities and Space
The Future Use of Urban Land

[가지마 SS 시리즈]

'79—84, 가지마출판회, 46판 반양장, 1C, 원력=가이호 노부

● 건축 전반에 관한 에세이와 논고를 엮은 시리즈로 읽기 쉽다.
● 커버는 은색 무광의 알루미늄지에 하늘색의 불투명한 오페르opaque 잉크 단색으로 인쇄. 4도 컬러 인쇄가 일반화된 시대적 흐름의 안티테제Antithese로서의 디자인.

…… 한 권의 책을 둘러싼 정황情況이 눈에 보이도록, 내용을 압축하고 농밀화한다 ……

히구치 기요유키, 고단샤,
46판 일괄, 4C. 커버, 1권＝와다 마배
후지오, 함마＝가이호 도루

● 일본의 서민문화를 다양하게
연구하고 소재에 얽힌 수많은
일화를 넣긴 변혁하지의 역사 이야기.
자켓의 위와 아래에 배치된
채색판은 우키요에(浮世繪)18~19세기
일본에서 유행한 풍속화로 통회하지
일면 장이며 중심의 현장이 되기에게 있었음을
커버・띠지에서 보이는 문자자로는
근대의 손맛을 만족스러운 반아지만 지면
그대어진 직수 기법을 볼수 있다.

● 각 권의 테마를 작은 손글씨와
인상생원을 반영한 한가 넣치는:
일러스트와(라마대 후 자우의 문자(0)을
교차시켜서 전체가 하나의 복합화 자립
문이게 한 도안이 엿보인다.
모비 커버(기錢)표지의 금色(금)를
일곱 손이 직구와 닮은「집단식(集団式)
미드지대에 빠으려같이며 손이들 외대림으로
배여로 한 직구」의 감축이
에도의 장식을 아련하게 전해준다.

'79-82

[시리즈 일한 문제] '77-80
조선통일문제연구회＝엮음, 반세이샤,
46판 양장, 2C, 헐티＝스즈키 히토시

● 1910년 일제의 한국 강점 이후,
근대 일본의 최대 정치외교 현안이 된
「일한 문제」. 그 기초 자료와 논문을
집대성한 선구적인 시리즈.
● 자켓 곳곳에 배치된 작은 문자 조판은
「강사진 조판읽기」의 초기 사례.
다면면으로 표출되는 문제, 그처럼 흐르는
논쟁의 행방을 반영하여 기울어지게
조판하고 있다.
● 자켓 앞면에는 일어 제목을 넣고,
뒷면에는 한글로 된 제목을 넣어 대치를
이룬다. 이 시리즈의 기획이 치우침 없이
양쪽의 입장을 모두 다루려는 편집자들의
의지를 나타낸다.

● 「자료 세균전」은 이 시리즈의 별책으로
편입되었다.
일한관계를기록하는모임＝엮음,
반세이샤, 46판 양장, 1C

[헤이본샤 컬처투데이] '79-80

다다이나다 + 오시마 나기사 + 다니카와 슌타로 외 = 책임편집.
헤이본샤. A5변형 판양장. 3C. 협력 = 아카자키 쇼이치

● 「열 가지 동사」를 주제로 편집한 열 권의 토론의 드라마.
다채로운 논객이 한자리에 모여 80년대 초반 일본 사회의
존재 양상을 중층적인 시점으로 날카롭게 도려낸다.
토론 후의 감상을 적은 필자들의 에세이도 포함되어 있다.

● 자켓은 황·적·청의 3도 인쇄. 세 가지 색을 겹쳐 인쇄하여
독특한 검은색을 만들어낸다. 이 검은색(영 … 만든 글씨효과)에서
각각의 색을 도려낸 독특한 수법으로 「무지 갯빛의 편집(·5장 p120)」
이 자켓의 앞, 등, 뒤 등 곳곳에 출몰한다.

● 동사로 된 주제를 생기발랄하게 증식시키는 이미지를
본문 페이지에 검은색 바탕에서 이미지가 희게 드러나는 기법으로
인쇄하여, 검은색 바탕이 만들어내는 책배의 선들이 리듬감 있게
반복적으로 나타난다.

'79—80

자켓

자켓을 펼치다

커버를 펼치다

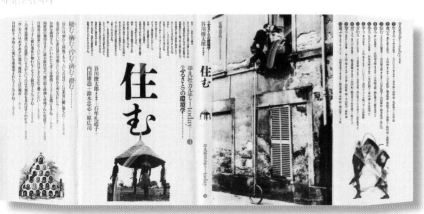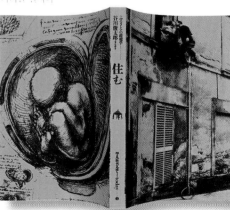

자켓 뒷면

책거피

035

커버 원화 스캔, 조금씩 어긋나다……

커버·면지에 사용된 가로로 긴 에칭 콜라주

[크리테리온 총서] 전8권, '86~'92

E.A.버크 ＋ 슐렝 ＋ 굿윈 ＋ J.스태치 외, 헤이본샤.
A5 양장, 1C, 원화 더미북과 아키하라.
● 고대 그리스부터 현대에 이르기까지 전 유럽 세계에 의하여 지속
유지된 중세과학에 관한 현 구와 신비사상과 매너리 맺 수 없는
과학론과 과학철학에 관한 포스트모더니즘적 논문을 모은 만의 시리즈.
사켓, 커버, 면지 등 각 권 모두 1C로 인체.
본문도 작품에 호응하여 별색 1C로 인체하였다.
● 커버에서 면지에 이르는 부문에는 천연으로 3S닝
도장하여 해칭 콜라 주기 전권에 공통 작으로 늘어가 있는 데,
각 권 면지에는 에칭 콜라주의 부분을 트리밍trimming하여 배치했다.
인쇄된 다음痲菌, 단독뒤 연속……이다.
● 디자인·위체 기법에 따는 질체적 합리성을 주구한
높미도 있지만, 동시에 「전체는 생성 부분과 공명한다」는
디자인의 근간에 있는 유기성을 전환한 디자이어의 가도 있다.

● 사캣의 책등에는
중세회화에서 애용된 붉은색을 표시하고
리본의 틈 간이 반복해서 나나타시
고요한 미래의 흐름을 만들어낸다

민석의 일리스트도 조금씩 어긋나다……

叢業＝日本の科学精神―
「世界のなかの科学精神」
科学と社会
監修＝辻哲夫
日本の科学精神5

工作舎

撰業＝日本の科学精神―
「数の直観にはじまる」
数理と情報
撰者＝彌永昌吉

오감을 고조시킨다……

……촉각・청각・후각・미각・시각……。

책은 읽는 것이기는 하나

[선집 ＝일본의 과학 정신] '77-80

이야나가 쇼키치＋후식미 고식＋
다카하시 히데토시 외＝감수, 고식구샤.
A5 판양 장, 1C＋백, 원리＝사이호도무

● 일본의 과학 분야 에세이를 집대성한
책으로 다섯 권에 이른다.
커버 전면에 배치된, 각 권의 주제와
어울리는 기호 패턴 그림은 인쇄하지 않고
엠보싱 가공으로 처리했다.

● 이 엠보싱 가공은 볼록한 凸 동판을
사용하여 종이와 凹 사이의 패인 부분에
공기없음 넣는 기법이다. 깊이없는 공기가 종이를
누르면서 凸가 생긴다. 흰종이 일색한 기모노와
닮은 농도와 질감을 통해, 인쇄로는 표현하기 힘든
촉각성을 표현한 수법이다.

● [운모종이 mica paper] 위에 가공한 엠보싱
패턴에 무지갯빛 빛이 되반사되면서 채질 고유의
섬세한 광채을 띠뿜으며 책 전체는 반짝인다.

[세토우치 하루미
장편선집] 전13권, '73-74
고단샤, 46판 반양장, 3C,
협력＝가이호 도루
● 여성의 삶과 성性, 그리고 사랑의
다채로운 풍경을 셀 수 없이 그리내
다산多産의 작가, 세토우치 하루미의
장편소설선집. 커버에는 감촉이 풍부한
「신단지」를 채택했다.
일본의 전통적인 고몬小紋과도 친근한,
전일본의 저관한 무늬ㅡ작은 문양을
아이조메染染의(쪽빛 염료로 염색한 천)을 작가의
모방한 잔은 인디고로 인쇄하여,
재목을 玉기한 직사각형의 빨간 띠와
강렬한 대비를 이룬다.
● 고몬에는 엠보싱 가공을 하여
색과 돋기의 상승효과를 인으키며
바지 혼자기 염색한 천으로 둘리싸인
듯한 맛맘의 감촉을 전사한다.
● 동일한 엠보싱 가공을
사용하면서도 각 귀의 내용에 따라
디자인 표의에 변화를 주었다.
혼들리며, 변화하는……
「주제主題와 민주변주」의 전형적인 예다.

'72 瀬戸内晴美 放浪について

'74 瀬戸内晴美 吊橋のある駅

'74

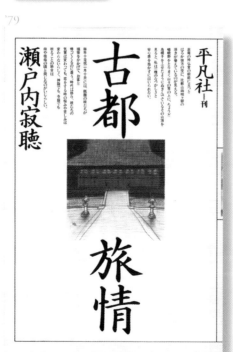

終りの旅 瀬戸内晴美

'72 瀬戸内晴美 京まんだら 上

'73 瀬戸内晴美 妻と女の間 上

'74 瀬戸内晴美 抱擁

'73 中世炎上 瀬戸内晴美

[세토우치 하루미의 책]

● 풍성한 가을 같은, 세토우치 자쿠초라고도 불리는 세토우치의 작품 세계.
그는 다수의 작품을 남겼는데 불교에 입문하기 전에 남긴 많은 작품을 주기울려가 디자인했다.

● 표지작가마다 인물의 책을 모두 디자인에 참여을 가졌는데 대 형태는 즐기는 색능성을 반영한 멋도 있는 작품이다.

[1]	[2]		
[4]	[5]	[3]	
[6]	[7]		
	[8]	[9]	[10]
		[11]	[12]

헤이본 2편
가시체 표8
시이트, 3이이체[11]
마이니 마사유시[7]
사토 아쓰시[9]6
…
시이오, 노무2[3]5[6]8
…
아사키 시 쇼이체 9-10
시노, 아쓰체[10]12
…
시가노, 고이 체12

'79

平凡社=刊

古都 旅情 瀬戸内寂聴

'86

いのち華ぐ 瀬戸内寂聴

'88

愛の四季 瀬戸内晴美

'75

瀬戸内晴美 遠い風近い風

'00

源氏物語の脇役たち 瀬戸内寂聴

[가와니시 마사아키의 책]
● 이 묶음 속의 길을 멀리 편력하고
하니야 유타카와 다카하시 가즈미의 책을 만든
가와니시 마사아키는 이후 문예평론가로서 자립했다.
스기우라와 오랜 시간 연대하면서 여러 깊은 책을
세상에 내놓았다.
● 책 한 권 한 권의 디자인은 책의 주제에 따라 민희민지
자신 속의 다양한 표정을 짓는다.
하지만 나란히 모아놓으면 책들이 서로 공명하면서
평론가인 한 사람의 독자적 세계로 수렴하는 듯이 보인다.

'96—97

[다카하시 가즈미 컬렉션] '96—97

가와데문고, 4C, 원작=아가사키 슈이치

● 사후 25년, 복고판으로 다시 태어난 다카하시 가즈미 컬렉션.
제목의 검은색 패턴은 문제의 공동환자가 보여서 믿음이미지
민감을 기본 이미지로 했다. 도입을 넣지 않고 절판 장만 같은
본 자 조건과 보래 원 쟁이는 모맹한 패턴부터 앞으로 거미를 구성하였다.

[요시모토 다카아키 시리즈] '82

가느기와문고, 4C, 원작 - 아가사키 슈이치

● 현대 일본의 대표적인 사상가인 요시모토 다카아키의 주요 작품을
담은 문고판. 일본어의 기초문교를 이루는 제로적 기초 공식으로 깊이
서적의 독창적인 일본어로서 공통 해소에 호응하는 디자인을 만들었다.

● 동일한 수법으로 디자인한 『가느키의 장식』도 다수 있다.

'82

[사이토 시게오 취재 노트] '89—92

쓰기 지요칸, 46판 반양장, 2C + 막,
협력 = 다니무라 아키히로

● 지금 막 취재 내용을 기록한 듯······
저자의 온기가 담아 있는 휘갈겨 쓴 손글씨를
기법의 이곳저곳에 자유자재로 배치하였다.
● 사회문제를 날카롭게 간파한 전前 교도통신사의
저널리스트, 사이토 시게오.
르포·다큐 당인의 취재 과정을 생생하게
전달하는 것을 목표로 한 시리즈.
자켓에는 찢기 떼어져 나간 듯한 루스리프loose leaf
구멍이 뚫어져 있고, 본문에는 저자의 취재 수첩의
일부가 삽입되어 있다.

인간의 심리 변화의 열쇠를 캐물는 것이 디자인의 열쇠가 된다······

'89

小林一茶すまいを語る
西和夫 著
近世文学の建築散歩
TOTO出版

[TOTO 시리즈] '89

● 디자인 가쓰오 외, TOTO 소장,
B5 변형 올 4C.
원래 一 여기저기 흩어진
화장실, 욕실, 변소, 배수……,
물과 관련된 지명에 얽으려써진 문을
주제로 한 책을 인터뷰 판매하였다.
● 거미는 장식된 물건 무늬의
강천은 물의 출렁거리는 모습을
강성한다.
파란색을 기본색으로 실정하였다.
DTP(desktop publishing) 실험 이 책이 초기
컴퓨터로 출력한 사인 곡선(sine curve,
다양한 변용 패턴을 디해 물결치는
변직을 만들었다.
● 매장 패턴은 전용 각봉투 디자인의 일부.

[『토폴로지』등] '71–79

노구치 히로시 I 후식버, I 외,
일본명류사, 2C, 원래 사이호 노부.
● 일본 「위상 기하학topology」의 첫 주자
노구치 히로시의 저서.
점보로 표현한 일러스트는 단순한 [비유적]
소재가 아니라 문자 해설과 호응하며
개념을 환기하는 「참고 문헌reference」이다.
이 일러스트 무늬 「표식으로한 도형」이라는
명제를 명확하게 실현한 사례다.

TOTO出版 〒105 東京都港区虎ノ門1-1-28
TEL 03(595)9689, FAX 03(595)9450

'71–79

トポロジー 基礎と方法 野口宏

トポロジーの話題から 野口広

折り紙の幾何学
伏見康治・伏見満枝 著

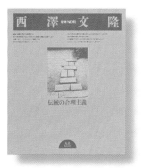

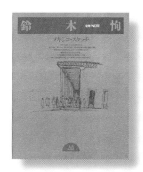

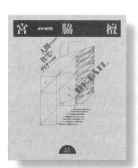

책의 시공時空에 포함된 분할과 연속은 독자적인 속도를 낸다

[건축·NOTE 시리즈] '81—84

아이다 다케후미 + 히아시 쇼지 + 니시자와 후미다가 외.
마루젠, 220 × 178mm 변형 철, 2C.
함마 · 다니무라 아키히코 + 아카사키 슈이치

● 주택 건축 등에서 완벽한 완성을 한 건축가의
관자 방법과 아이디어 소스를 한 권의 책에 정리한 시리즈.
본문 레이아웃의 비주얼 요소를 중시한 까닭에
5:6이라는 정사각형에 가까운 판형이 되었다.

[키사데코르 세미나] '75—79

미야와기 마유미 + 오가다 잔이지 + 요시자키 다카마사 외.
천겐자 공사 A5 철철, 2C.
함마 · 다니가키 노부요 + 가이호 도무

● 인터뷰어 한 사람과 다섯 명의 건축가 및 디자이너의
공개대담을 정리한 시리즈, 치침다음부리는 관자 자들의
[현장에서 완치지는 자금]의 복수리를 취한다.
1 권에는 스키우라를 포화하여 다기 교직 인터뷰가
수록되어 있다. 스키우라는 이 대답에서 시각과
그림의 방생 원리에 대한 의견을 말했다.

● 4명의 인터뷰어가 나오는 경우는 각시 다른 책지를
사용, 책배의 색 변화을 의식한 초기 철화이다(→·p139).

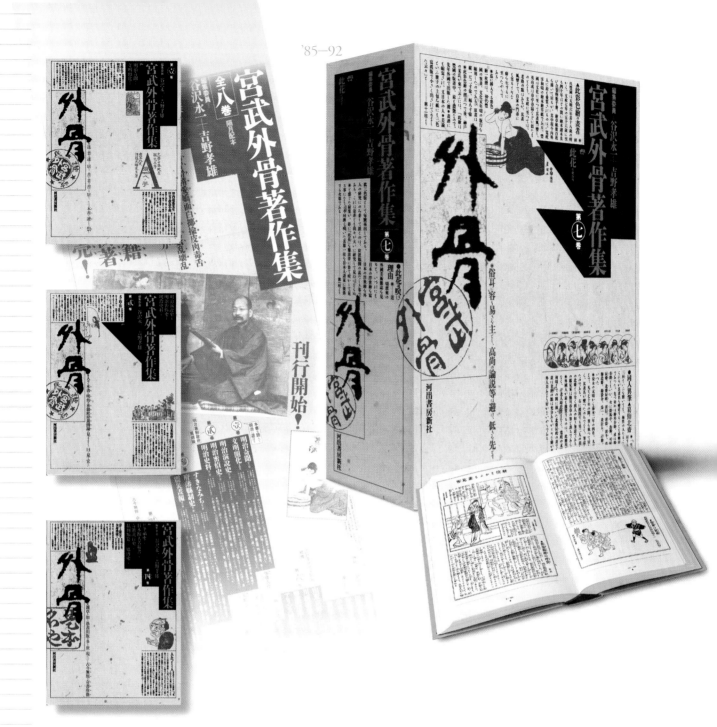

'85—92

[미야타케 가이코쓰 작품집] 전8권, '85─92
다니자와 에이이치 + 요시노 다카오 엮음.
가와데쇼보신샤, A5 양장 케이스, 3C, 원타一여기저기 쇼이치
●덩딩 편집자가 농문적주의의 수집한 원본 등 모든
대작들을 충실하게 복각한 여덟 권.
부록 자료도 빠짐없이 재현하여 수록하였다.
●케이스 디자인은 메이지와 다이쇼 시대의 완원인체
광고에서 보이는 참위의 밀도 높한 조윤 레이아웃을 본떴다.
기존 자료로서도 의미가 깊고 매력 진 일원되
미야타케 가이코쓰 옆등에로 큰 힘을 천었다.

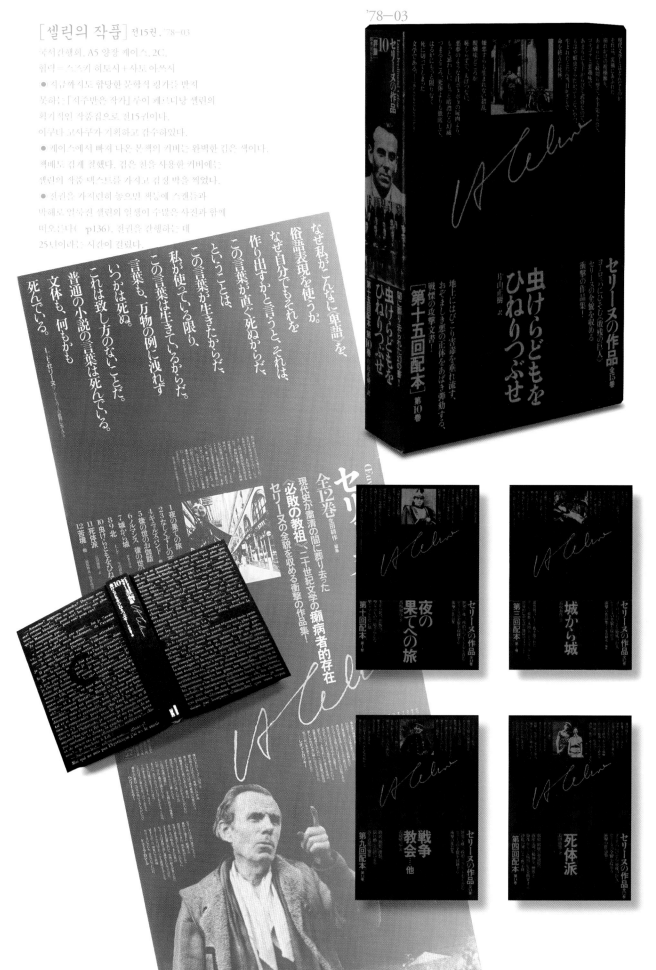

[셀린의 작품] 전15권. '78–03
독서간행회. A5 양장 케이스. 2C.
헤더=스즈키 히토시＋사토 아쓰시
● 지금까지도 합당한 문학적 평가를 받지
못하는 「저주받은 작가」루이 페르디낭 셀린의
회기적인 작품집으로 전15권이다.
아쿠다 고사쿠가 기획하고 감수하였다.
● 케이스에서 빼서 나온 본책의 커버는 완벽한 검은 책이다.
책배도 검게 칠했다. 검은 천을 사용한 커버에는
셀린의 작품 텍스트를 가지고 검정 막을 찍었다.
● 천권을 가지런히 놓으면 책등에 스캔들과
박해로 얼룩진 셀린의 일생이 수많은 사진과 함께
피오른다(p136). 천권을 간행하는 데
25년이라는 시간이 걸렸다.

[세계환상문학대계]

'75—86, 기타 준이치로＋아라마타 히로시＝책임편집, 국서간행회.
46판 양장 케이스, 2C.
원타－스즈키 히로시＋사토 아쓰시
● 전세계의 [환상문학]을 망라한 번역서 시리즈. 기타 준이치로, 아라마타 히로시가 감수하였다.
2C 인체한 케이스 커버에는 각 권의 내용을 대대로, 다채로운 도판을 수록하였다.
● 마블지로 인체 케이스를 감워 케이스와 커버는 미니에리스모 manierismo
행회는 각사의
향 기로가에 되었다. 맨 권 지 모라를 한 커버면에 인체이어, 다른 책에도 사용함으로써 비용이 절감되었다. 본문은 맨 책을 다워 2C 인체.
● 본문 각 케이스 끝부에는 기묘한 동화와 이미지의 일부분으로 무몄다. 근대 디자인에서 디자서되는 [장식요額]은 미단端 문학읽인사로 서리 잡은 이는 식룡해 재철이다.

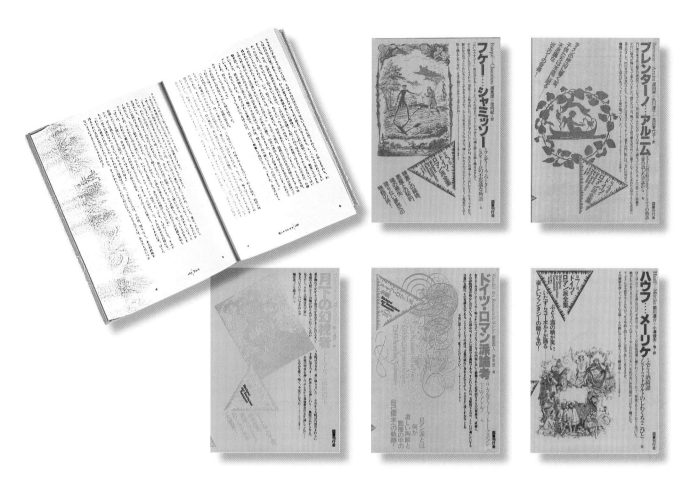

'83—92

[독일·낭만파 전집] 전20권, 별책 2권, '83—92

마에가와 미치스케＝책임편집, 국서간행회, 46판 양장 케이스,
2C, 커버＝스즈키 히토시＋오다케 사키토＋사토 아쓰시
●같은 출판사에서 간행된「세계환상문학」이 마니에리스모
분위기를 풍겼다면, 이 시리즈는 낭만주의를 대표한다.
카스파르 프리드리히 등 독일의 상징과 화가가 그린
신비한 자연을 소재로 하여 디자인했다.
●준험한 알프스의 위엄, 깊은 숲의 이끼, 북해北海의 파도 소리,
봄과 가을의 안개, 오로라 등, 애사롭지 않은 분위기를 그린 와타나베
후지오의 일러스트를 본문 페이지와 책배에 담았다(→p140).
제1기 10권의 마지막 권으로서 별책『독일·낭만파 화집』도
간행되었다.

'81—82

[BABEL 총서] 전6권, '81—82

일본번역가양성센터, B6 변형 장, 2C,
하라=다니무라 아키히코

● 한자, 괘선, 약물約物을 유기적으로 조합해
리듬감이 느껴지는 타이포그래피를 시도,
기호와 색채를 이용해 순수한 그래피슴을
시도했다.

● 자유롭게 놀고 싶은 마음에서 구속받지
않는 운동성이 나온다.
두 가지 제한된 인쇄방식이 개성 있는
디자인을 강조한다.

……책은 고립무원의 산물이 아니며 다양한 미디어와 연결되어 있다……

[사회과학대사전] 전20권, '68–71

사회과학대사전 편집위원회 = 엮음, 가지마출판회.
B5 양장 케이스, 2C, 힘력 = 다가기 노부오.
● 김 징 + 먹색의 2도 인쇄.
20권을 모두 나열하면(→p137) 서가에 색체
스펙트럼이 나타난다.
● 케이스의 앞면과 뒷면, 책의 앞과 뒤 면지에
모든 항목의 차례가 적혀 있다.
「북디자인은 내용을 표출한다」는 명제의 5듯인
맹라 짐을 주제로 한 디자인이다.

[심포지엄 영미문학] 전8권, '74–75

가쿠세이샤, A5변형 양장, 2C, 힘력 = 스즈키 히토시
● 8가지 색 스펙트럼 + 검은색의 2도 인쇄.
이 작품 또한 「표지도 본문」이라고 주장하는 디자인이다.
각 권의 테마에서 비롯된 다양한 도판과 해설이 그물고치럼
얽혀 본문에서부터 본문으로 이어진다.

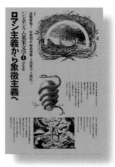

'94

'94

道教事典

[편자]
野口鐵郎
坂田祥伸
福井文雅
山田利明

道教

平河出版社

책은 오감을 현혹시키고 촉발시킨다……

[도교] 전3권, '94 (왼쪽)
노구치 뎃로 외 감수
[도교사전] '94 (오른쪽)
노구치 뎃로 외 엮음
여러 권의 호화서, A5 정장,
5C 노도지, 4C 프린트, 도식 함,
함에 다트부리 아이차구

● 도교의 신성함과 이미지, 미묘의 차이를 띠는
정정함을 좌우 대칭으로 배치하여 시리즈
전체에 정리한 절정함을 위치시킨다.
도교사전에는 책을 모든 직관이 흡착함으로 된 장서 키로,
지갯, 커버, 면지, 등표지 등 이러 부분에 도교의
무적 보임을 띠으로 처리하였다.
● 삼체의 책과 자체의 채장으로 종교, 머리을 띠고,
뼈마디 물러지고, 물로 �STREAM을 띠니, 나라의 대립을
가지오는 영원한 무적의 힘이 그 그에 숨어 있다.

[호조칸 시리즈] '01—06
호조칸, 46권 양장, 4C, 워러 · 시도 야쓰지
● 400년을 이어온 교토의 교서점으로 호조칸은
불교서적을 전문으로 다룬다.
인문 · 신토 · 종교와 신앙에 대한 다양한 책들을 닦은 시리즈,
구 재에 따라 제목을 붙치는 검은색 양장본과
에마 기둥이어서 그림으로 지어서 구지하도록, 커터 등이
무드럽게 위통되도록 했다.

'01—06

親鸞とその時代 平雅行

白山信仰の源流 本郷眞紹

神国論の系譜 鍛代敏雄

中世の女性と仏教 西口順子

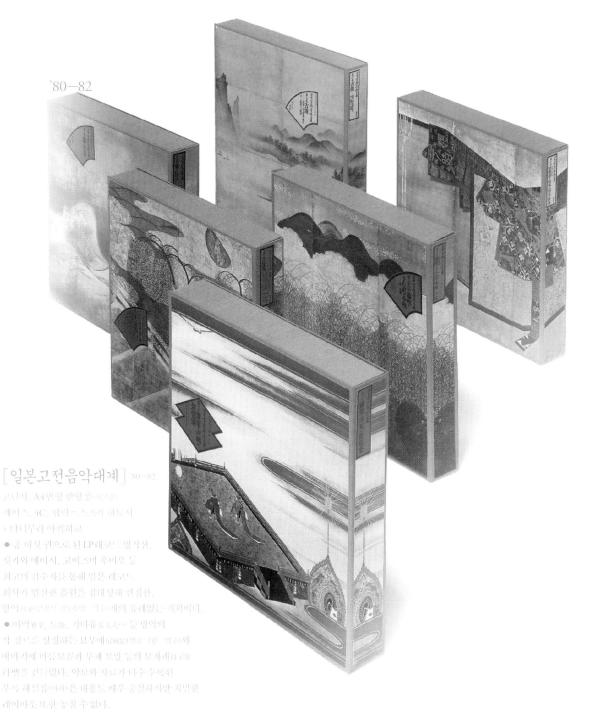

'80—82

[일본고전음악대계] 80—82

고정식, A4 판형 반양장(여러 권)
케이스, 4C, 원화=스즈키 하루노부
디자인부 아키히코

● 종이 재킷으로 된 LP 레코드는 명작진,
깃카와 에이시, 고이즈미 후미오 등
최고의 감수자를 통해 일본 레코드
회사가 엄선한 음원을 집대성해 완결한,
명악(名樂)일본의 음악으로 전후시대의 유례없는 기획이다.
● 아악(雅樂), 노能, 가타유조太夫 등 명악의
각 장르를 장식하는 표지부에(標題表紙部)도 지(기) 위주와
에머지에 마감 모양과 무제 모양 등의 모자색(母子色)
라멘을 선보였다. 악보와 자료가 더욱 수록된
부록 해설집(解說集)은 내용도 매우 충실하지만 치밀한
레이아웃 또한 놓칠 수 없다.

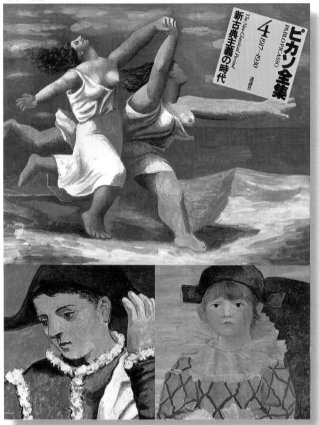

[피카소 전집] 전8권, '81~82

고단샤, B4변형 양장 케이스, 4C, 협력 = 스즈키
히로시 + 미나무라 아키히로

● 케이스를 가로 여섯 칸, 세로 여덟 칸의 그리드 격자로 나누어
각 귀퉁이 네가지의 각 시대를 대표하는 명작을 배치하였다.
노란색 제목 라벨은 각자의 네 칸에 해당하는 정사각형을
자유자재로 기울여 배치하였다.
● 모눈 시리즈를 나열하면 이어진 케이스의 책등이
기성의 질서에 걸맞은 다채로운 스토리를 보여줌으로써
중층적 갤러리로 완성된다(p136).
피카소의 작품마다 화풍 변화를 한눈에 보여준다.

[세계의 박물관] 전22권 + 별책, '77~79

고단샤, 302 × 222mm 양장 케이스, 4C, 협력 = 가이호 도루

● 케이스 전면의 격자구조에 기초한 본문 디자인의 모노는데,
격자는 가로 다섯 칸, 세로 여섯 칸으로 분할하였다.
제목이 적힌 검은 라벨은 고정되어 있지만,
세계를 대표하는 박물관에서 수집한 작품을
각 귀퉁이 나누게 분할하여 레이아웃에 풍부한 변화를 주었다.

[국보대사전] 전5권, '85~86

고단샤, A4변형 양장 케이스, 5C, 협력 = 사토 아쓰시
국보[천위아마터(千位阿彌陀佛)]에서 아이디어를 얻은 금색 디자인.
시방의 극락 정토에서 각 권으로 이어지는 국보의 질수品手가
상위의 극락으로 인도한다. 금색 배경으로 반짝이는 케이스의
상단 좌우에는 해와 달이 대칭을 이루고 있다.
국보에 이르러는 장엄莊嚴이라는 절대 부재에 오려 걸치로 한 격자형을
상징하는 인본 고대의 장식 수법이다.

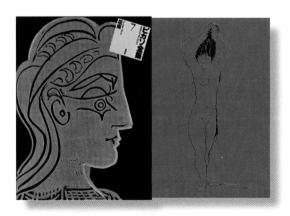

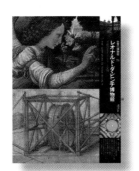

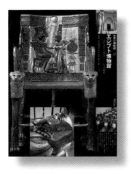

'85—86

5

●스기우라는 그래픽 디자인의 중심을 이루는 포스터를 그리

중요시 여기지 않는다. 그러나 순간의 예술이자

전하고자 하는 주제를 압축하여 간결하게

표현해야만 하는 포스터 디자인의 통제력을 도입하여

북디자인의 주요한 어법으로 재탄생시켰다.

●스기우라가 포스터에서 따온 수법은

한자의 표정, 즉 한자의 모양이 자아내는

리듬감과 나아가 음성의 울림에 대한

관심으로 이어졌다.

저자의 생각이 응축된 제목의 존재감을 주목하여

책명을 주인공으로 한 디자인을 계속 시도했다.

●아울러 큰 글자를 다양하게 활용하게 된

배경에는 70년대 학생운동의

표현수단이었던 〈입간판〉이라는

존재가 있다. 원리로 회귀하자는

「이의 제기」의 외침과 책 한 권 한 권의

「제목이 내뱉는 내용의 무게」에는

서로 공유할 수 있는 울림이 있기 때문이다.

●

이민족의 원기 異族の原基

우노 고조를 어떻게 받아들일 것인가 宇野弘蔵をどうとらえるか

다나카 가쿠에이 연구 田中角栄研究

도쿄대학교 東京大学

생존자 生存者

교육이란 무엇인가 教育ってなんだ

아빠 엄마! 父よ母よ!

'76

'73

'74

[교육이란 무엇인가] 상·하, '76 [아빠 엄마!] 상·하, '79

아이도 새로운 = 편자, 다로지로샤, 46판 양장, 1C

● 『교육이란 무엇인가』 『아빠 엄마』는 두 작품 모두 디자인의

구조는 흑백의 대비이다. 빛과 색채의 1권의 대비를 의식하게 한다.

● 1976년에 진행된 『교육이란 무엇인가』에서는

「빛 속의 어둠(상)」과 「어둠 속의 빛(하)」이라는 부제가 힌트을 준다.

● 비행, 등교 거부, 가정 내 폭력, 교육의 황폐화…… 한국 아이들의

미래에 희망을 거는 교사들의 분투를 보여준다. 현대 교육의 무정한

현실과 미래에 대한 희망을 두 눈으로 똑똑히 확인한다.

음양이 한 쌍을 이루는 디자인은 색지 위에 1도로 인쇄했다.

● 『아빠 엄마』 또한 상하권이 쌍을 이루는 디자인이다. 시대의 격류에

농락당한 부모와 자녀의 인생을 가슴 절실하게 배해지는 프로그램,

부제인 「사랑의 기아」와 「행복의 어둠」이 가지다주는 위대로움 대비를

색채의 미세한 차이로 표현했다.

……문자의 형태에 주의를 기울여 문자에 내포된 소리를 해방하다……

[사실이「나」를 단련하다] '81
사이토 시게오, 다로지로샤,
46판 양장, 2C
[고전과의 재회] '80
도야마 히라쿠, 다로지로샤,
46판 양장, 2C
[현대의 모험] '77
혼다 가쓰이치＝편서,
반세이샤, 46판 양장, 2C
[마오쩌둥 초기 작품집] '78
다케우치 미노루＋와다 다케시＝편서,
고단샤, 46판 양장, 2C

● 리드미컬한 문자 조판이 내는
다양한 소리……, 커다란 활자가
약동하고 곳곳에 배치된 캘리그라피가
여흥에 힘을 싣는다. 시대와 격렬하게
접전을 벌이던 내용을 능숙한 솜씨로
승화시킨 네 권의 책, 모두 2도 인쇄.

① ② ⑤ ⑥
③ ④ ⑦ ⑧

쿠리
스즈키 히토시①-⑦
가이호 도무⑧

[반세이샤 르포르타주 총서]

반세이샤, 46판 양장, 2C, 원화 = 스즈키 히토시

● 반세이샤의 「르포르타주 총서」는 예리한 시대감각을 가진 편집자 와타나 스스무가 르포르타주의 새로운 가능성을 모색하기 위해 기획한 시리즈. 스즈키우라는 이 일의 담자는 시리즈에 명료한 형태를 더하려고 노력했다.

● 와타나 스스무는 르포르타주 작가를 불문한 위해 빈곤에도 힘을 쏟아 기층감체는 눈앞에도 일본사회의 암부에 잠작한 문제를 찾아내는 단계로운 눈을 가지기 위해 노력했다.

● 「르포르타주 총서」는 전시 시리즈와 동일하게 매월 2~3권을 잇닫아 페점 홍보로 되었다. 모두 오프셋 2도 인쇄.

● 「총서 8을 맺수기 위해서이 가도하지만, 그모다 사회의 간숙한 위문을 느래되는 르포르타주의 절에한 문제의식을 긴긴하게 표하고 싶었다……」라고 스즈키우라는 말했다.

'77

'78

'78

'78

'79

'77

'77

[내가 죽은 후에 홍수여 오너라!] '74
사이토 시게오, 현대사출판회, 46판 양장, 2C.
원화 = 소즈키 히로시
이하(?), 반세이샤, 46판 양장, 2C, 협력 = 소즈키 히로시
[제비여, 너는 왜 오지 않는 것이냐!] '77
일한관계 기록하는 모임 = 엮음, 신영상 = 편역·해설
[붉은 철鐵마저도 향기로웠다] '79 고세키 도모히로
[내전] '83 나가쿠라 히로미
[타깃] '78 나카가와 시노부
[문어文語의 셰르파] '78 야나기다 구니오

'77—80

ジャーナリストも、一定の立場、歴史認識、いうなれば党派性をもつべきだ、と私は考える。もちろんこの党派性とは、たとえばある政党機関紙が、自分の党に有利な事実だけ拾って報道し、不利な……
地方紙の時代か！
ジャーナリズムに眼の位置が問われている
新聞労連新聞研究部＝編
晩聲社刊

新聞記者の日常の仕事は、千差万別、さまざまである。しかし、その核も基本的な部分は、民主主義国家を支える基礎的な仕事、政治や経済、社会の動向について、国民にその真実を正しく伝え……
新聞が危ない！
新聞って何だ！──同時代を共有する人間としてその根源をさぐる！
新聞労連新聞研究部＝編
晩聲社刊

新聞記者は権力と対応しているわけだが、権力という意味での被害意識が希薄ではないか。権力に対する感覚が希薄、マヒしているのに、本当に市民のための新聞ができようとは思えない。……
紙面で勝負する！
「読者のための新聞」への討論
新聞労連新聞研究部＝編
晩聲社刊

'77

週刊文春と内閣調査室
吉原公一郎＝編
内閣官房調査室──。この「役所」の役割はなにか。なにゆえ、「内調」文書と「週刊文春」の記事が同一なのか。
御用ジャーナリズムの体質と背景

文藝春秋と天皇
松浦総三
「悪徳商法」ジャーナリズムの恐るべき体質を徹底的に解明する！
タカ派ジャーナリズムと敬語報道

文藝春秋の研究
松浦総三＝編
集団妄想にとりつかれた現代の魔男たちのヒステリー症状を徹底的に解明する！
タカ派ジャーナリズムの思想と論理

[지면으로 승부를 보다] [신문이 위험하다] [지방지의 시대인가!] '77-80
일본신문노동조합련합회 간부, 반세이샤, 46판 양장, 2C, 협력＝스즈키 히토시
●70~80년대, 호황의 절정을 찍던 일본사회의 상황 변화에 따른 신문사와
저널리스트의 문제의식의 변화를 대변고발한 시리즈. 당시 신문의 기본 조판이었던
1행 15자에 신문활자를 확대하고 교정기호를 많이 사용하여 디자인했다.
[슈칸분슌과 내각조사실] [분게이슌주와 천황] '77
마쓰우라 소조＝편자, 반세이샤, 46판 양장, 2C, 커버, 그림＝와타나베 후쿠오,
협력＝스즈키 히토시
[분게이슌주 연구] '77 요시하라 고이치로＝편자
●[슈칸분슌] [분게이슌주]의 보수 반동적인 체질을 추궁한 시리즈로 책 들의 책
스타일로 디자인했다.
[패밀리] '74 에드 샌더스, 소식자, 46판 양장, 2C, 협력＝스즈키 히토시
●찰스 맨슨이 이끄는 사교집단의 이동에 다가서는 다큐멘터리 [패밀리].
스즈키우라가 북디자인에서 초기에 시도한 장사진 조판이다.

'74

ファミリー
エド・サンダーズ著 シャロン・テート殺人事件 草思社

문자는 결코 무사태평하지 않다

ザ・スワッパー　欲望とは何か、愛
とは何か、夫婦とは何か。いく
ら跪いても決して姿を現わさぬ
神宮ふさ　　人間の性の深淵！

トルコロジー　　「トルコ風呂専門
記者の報告」…裸でメモをとりカ
メラをかまえて克明に記録した
広岡敬一　半公然売春とその世界

天皇に関する12章　朕八爾等国民
ト共ニ在リ、常ニ利害ヲ同ジウシ
休戚ヲ分カタント欲ス。朕ト爾等国
南方紀洋　　民ト間ノ紐帯ハ……

歌謡曲　　「流行らせのメカニズム」…
…テレビ・ラジオに巣喰うしぶと
く恐ろしい「歌謡ガン」を、実証と
吉野健三　いうメスで剔出する！

噺の咄の話のはなし　　笑わせの世
界に生きる噺家が貧乏と芸道の
厳しさに煩悶しつつ、溜息のよう
春風亭一柳　に綴った念誦の歌！

私は創価学会のスパイだった　誤っ
た自らの過去を、宗門・創価学会
に対する体験的批判と熱い信仰
下山正行　で乗り超えんとする！

歩く、考える、アメリカ　六〇年安
保が、いまさらに懐しいほど行動
に飢えたこの時代を、石ころの
中里喜昭　一つとして歩く決意！

新宿群盗伝伝　厳しく、優しく、
温い街――新宿。個性あふれる人
ひとが織りなす人生の劇場を撮
渡辺克巳　りつづけて十五年！

十六歳のオリザの未だかつてた
めしのない勇気が到達した最後
の点と、到達しえた極限とを明
らかにして、上々の首尾にいた
った世界一周自転車旅行の冒険
をしるす本　晩聲社刊　平田オリザ著

● 「다량의 문자를 나열하고 사선으로 기울인 디자인은 보통
체내에 삼겨진 채로 있는 내면의 웅성거림, 외침……, 이러한 것들을
끄집어내기를 바란 디자인」이라고 스기우라는 말한다.

[야겐부라 선서] '78-'82

반세이샤, 46판형 판형 장, 2C, 원타 = 스스키 히로시

● 「야겐부리」는 뉴기니아 원주민의 이름에서 유래한다. 오랫동안 알려지지 않게
화단을 뭍어보이온 원로 작가를 가장 어울리는 장식의 아름으로 재명했다.

● 54급의 고딕·엔다 소재로 소재의 힘을 통하여 소재 내의 읽고 실제한 것을
수 구현 내기 위한, 당시 상상하야 많자 놓이가 특이해 효과를 알으킨다.

이 소품에 시도했다 재검긴긴서 제31호 00000000의 우다얀을 맨 정석긴 형태.

● 이 식도로 제본이 총 75 세, 사소의 어쯤이긴 하디타 오리자의 석식도 맨 정석긴다.
[16세의 오리자가 이제껏 한 번도 시도해보지
않았던 용기가 도달한 마지막 접과……] '81

히라타 오리자, 반세이샤, 46판 판형 장, 2C, 원타 = 스스키 히로시

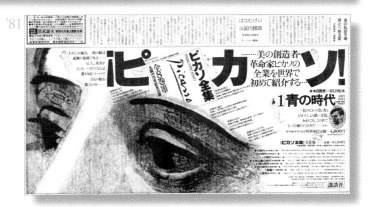

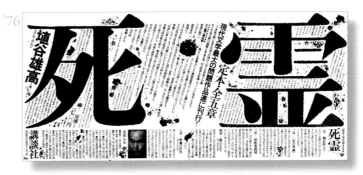

'81

'76

'77

[고단샤의 신문 광고] 76~81

●70년대에는 신문 광고에 간행된 책을 한 권씩
문안해서 명료하게 경향이 있는데,
70년대에는 붐과을 쏟아 올리는 대담한 기세로
사람들의 눈을 잡아끄는 한 권의 출판 광고가
속속 등장했다.
● 신문의 본래 글자를 거꾸로 뒤집거나,
커다란 글자를 늘어놓는 식으로, 다시 말해
『한없이 투명에 가까운 블루』는 수평·수직의
일자적인 신문 지면에 두 개의 방정한 사선 축을 들이밀었다.
● 이런 디자인이는 지금까지 신문 지면에서
볼 수 없었던 문자 조화의 긴장감넘치는
리듬감을 자아낸다. 야심찬 도전......

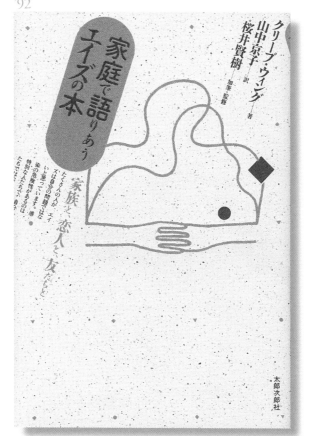

[치유 워크숍] '90
마쓰이 요코, 다로지로샤, 46판 양장, 1C＋먹

[워크숍 사람과 사람 [사이]] '91
마쓰이 요코, 다로지로샤, 46판 양장, 1C＋먹

[단어 통째로 베어 먹기 수박 껍질할기] '92(위)

[단어라면 단어라면 단어라면] '92(아래)
하세 미쓰코, 다로지로샤, 46판 양장, 1C＋먹

[가정에서 이야기 나누는 에이즈 책] '92
클리프 윙, 다로지로샤, 46판 양장, 1C＋먹

[옹기종기 디자인·
뿔뿔이 디자인]

● 스기우라가
「옹기종기 디자인」
「뿔뿔이 디자인」이라 부른 시리즈.
마치 바람이 불면
한 곳에 옹기종기 모여 앉듯
현대사회의 무질서와 무관계 등이 불러오는
우연성의 재미를 디자인의 축으로 삼아
하나의 커버에 몇 가지 다른 경사진 축을 도입하였다.
● 「옹기종기 디자인」은 계간 「긴카」 제77호
(1989년)에서 최초로 시도했다.

[순수 단세포적 사고] '86(위)
도쿄, 반세이샤, 46판 변형 장, 2C
[굿바이 롱벨리프] '86(아래)
도요사키 히로미쓰, 쓰키 지쇼칸, B5 변형 장, 2C
[미나마타·한국·베트남] '82(오른쪽)
구와바라 시세이, 반세이샤, 46판 변형 장, 2C
[천지무용] '82(왼쪽)
하나부사 신조, 반세이샤, 46판 변형 장, 2C

① ⑤ ⑥
② ⑦
③ ⑧
④ ⑨

감수
스즈키 히토시(6)(8)(9)
다니무라 아키히도(1)~(5)(7)
사토 아쓰시(7)

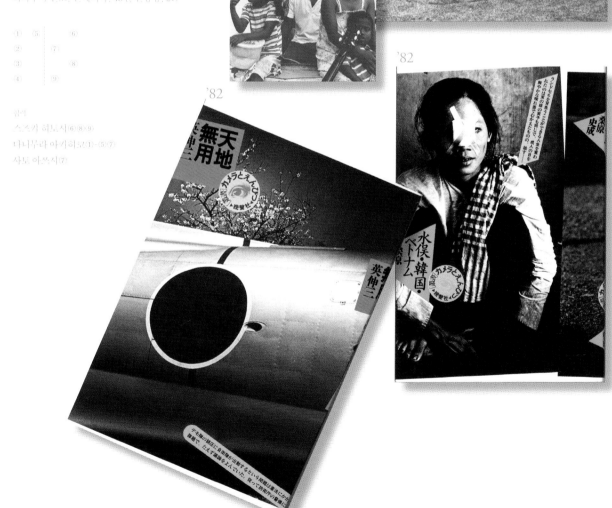

……보는 문자, 듣는 문자, 말하는 문자, 노래하는 문자……

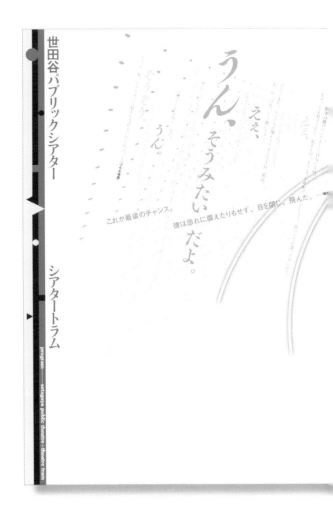

[서로 부르는 소리 · 삼키는 소리]

● 현대연극을 자주 공연하는 독특한 소극장의
프로그램 디자인. 극장 공간에 메아리치는 다양한 대사를
타이포그라피로 표현. 속삭이고, 노래하고,
외치고, 운다. 다채로운 소리의 표정이 귀를
쫑긋하게 만드는 디자인.
● 이 디자인의 배경에는 잡지 『사람 · 리뉴얼』(1999년)에서
시도한 실험이 스며져…….
학교 교실에서는 마음을 닫기 쉬운 아이들이 '응, 그래'와
같이 열린 단어의 울림으로 디자인한 타이포그라피와
마음을 나눈다.

[세타가야 퍼블릭 시어터 시어터 트램 프로그램] '05
에디 가이드북 외 패턴, B5변형 판양장, 3C.
위티=사노 아쓰시 + 시마다 가오루
[사람 · 리뉴얼] '99—00
다호자로사, B5변형 판양장, 4C.
위티=사노 아쓰시 + 삭키는 소어 외

4 맥동하는 책

◉앞표지부터 면지,
속표지, 차례로 이어진다.
그리고 펼침면을 단위로 본문 페이지들이
진행되다가 판권, 뒷면지, 뒤표지로…….
책이 지닌 고유한 시공時空은
책을 펼쳐 페이지를 넘기는 행위와
깊은 관계가 있다.
◉건축물 안을 헤치고 들어가는 것만 같은
책의 입체성과 시공의 다원성을 기반으로,
지면의 시퀀스에 어떻게 활력을
불어넣어 숨 쉬게 할 것인가…….
◉젊은 시절 건축학을 공부한 스기우라는
이 명제에 누구보다도 주의를 기울였다.
책등에서 책배까지 두루두루 눈길이 미치게 하여
하나의 테마로 순환시키기도 하고,
펼침면의 좌우 페이지가 흑백반전을 이루는
신기 축新機軸을 고안해내기도 하며 정적인
책에서 「맥동하는 책」으로
지각변동을 일으킨다. 책배에 떠오르는
세로 줄무늬는 내용의 밀도를 표현한다…….
◉



えぬことの制度的残酷さを稀薄
なる表層体験として虚構化する
蓮實重彦の過激なる模倣と反復。
泰流社



蓮實重彥による「映画の神話学」が

フォード、ヒチコック、ゴダール、ウ

オルシュ、ホークス、小津安二郎、ラ

ング、ルノワール、ペッキンパー、キ

ューブリック、加藤泰、ドライヤー

泰流社
定価＝二〇〇〇円
1974-10022-4447

泰流社

[이야기를 감싸다]

● 한 권의 소설 내용을 잘 드러내는
이미지를 흔들고 변화시키면서 끊임없이 이어지게
하여 어느새 텍스트에 녹아들게 하다…….

[찔레나무 옷]

미기나무, 고단샤, 46판 양장, 4C

● 근대설 속 시대의 「위대한 선제」에 대한
민족을 모여 주는 모티켈리의 비너스 이전정,
레오나・르도 다빈 치의 인체 비례도 등의
노장을 송중작으로 전개하여
지꽹・기마・민작로 이미지가 순환한다.

● 소기쿠라의 디자위으로 소진 책이 어떻게
민느이적는 지 모여 주는 걸령작위 예.

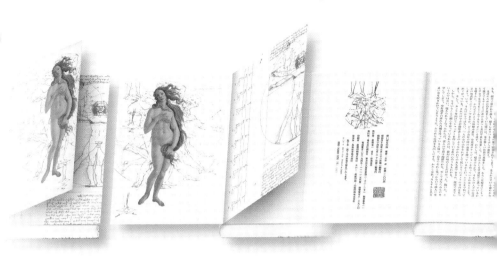

'01

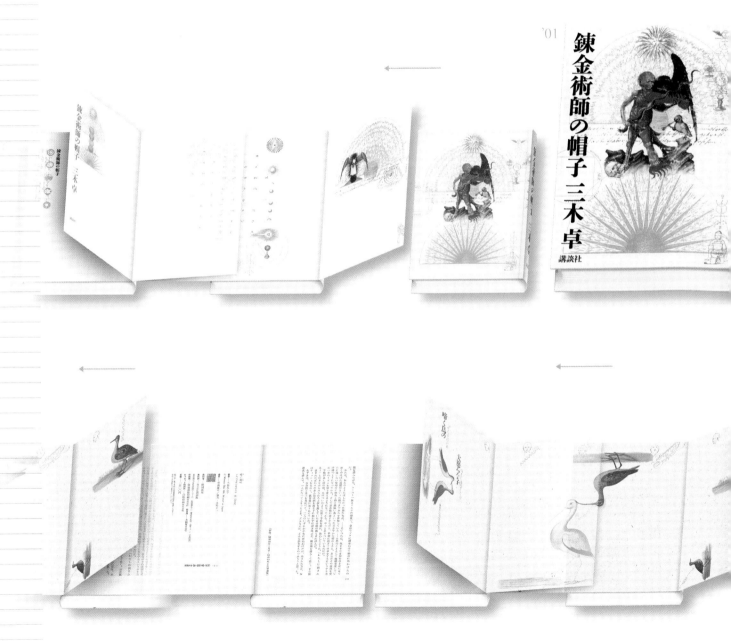

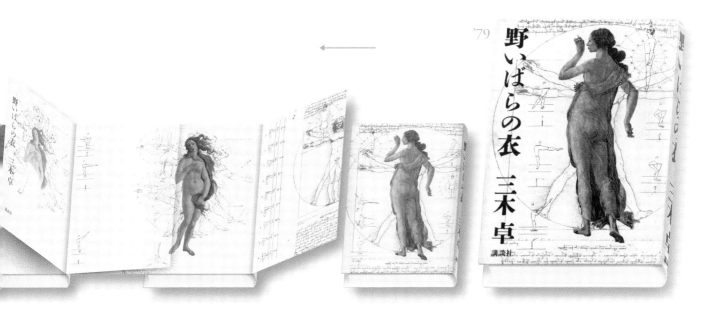

[연금술사의 모자] 01

미키 다쿠, 고단샤, 46판 양장, 4C,
위다 = 사토 아쓰시 + 사키노 5페지

● 우주께끼 같은 기호와 가세 모양의 바이올린,
그 바이올린을 켜는 뱀 모양의 팔이 복합된
서묘한 도상을 생생한 색채로 표현하였다.
인쇄술을 닮구하면서 행긴 기묘한 도상이
울리닉지빈시 자켓에서 본문으로 접문한다.
● 뒷쪽에 다다르는 부켓상 모양은
「시키게하나비(止血花火, 도 박시」 의 도 더밀른
부연으로 만드는 급무가 (꽃불춤)에 익숙」가
작렬하는 모습을 암식한다.

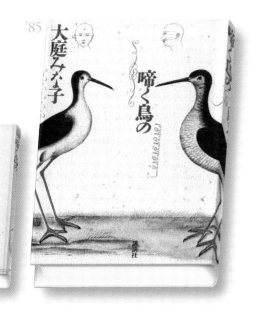

[지저귀는 새의] 85

우메 미다코, 고단샤, 46판 양장, 4C,
위다 = 아가자기 쇼이지

● 착색 에칭 기법을 이용한
동물학(動物學) 도상의 재가 자켓
아로저 끝에서 부리를 맞댄다.
마지 중력이 작용하지 않는「동작임」을
피운리게 하는 가미운 선화(線畵)가
세목과 주위를 띠운다.
●「동작임」의 글자는 새의 언어를
이미지화한 것이다.

[배경을 연속시키다]

● 거리 풍경화 한 장을 순환시켜 책을 감싸 안는 시도…….

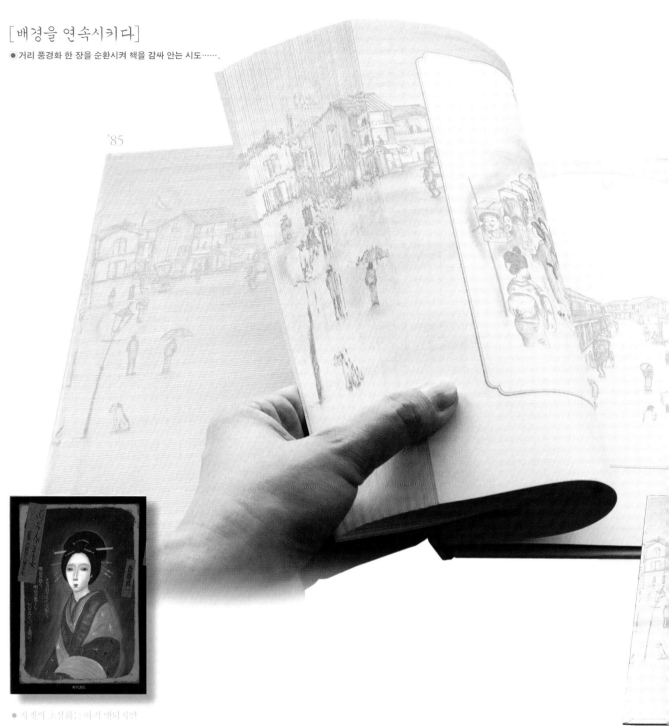

'85

● 작 젯의 초상화는 아직 액틔 익반
화려한 유터있던 할머니의 젊었을 때
모습. 화가인 직짓가 그렸다.
● 주변을 묽은 은색으로 감쌌고,
본문도 은색 위에 검은색을 20% 얹
혀야 재미을 냈다.
가장 자리에 스머는 은빛은
오래된 은환사전album 속의 풍길을
되어느 화집, 책 전체에서
고풍 스러운 시대를 느께게 한다.

[붓친 고마 여자] 85

사이토 신이치, 가도카와쇼텐, A5
양장, 5C, 원작＝아카자키 쇼이지
● 화가인 사이토 신이치는
요시와라의 유곽에서 최고의 유녀로
살았던 할머니의 추억담을
어머니로부터 듣고, 그 정경을
일련의 회화 시리즈로 그려냈다.
나아가 사이토는 어머니의 이야기를
한 권의 이야기로 엮어 이 책에 고스란히 담았다.
[그리움]으로 사무치는 페이지 시대의
요시와라를 화가 자신의 세계로 승화한다.
● 커버에서 속표지를 지나 책배로
이어지 다시금 커버로 회귀하는
「요시와라의 거리 풍경」은 사이토가
이 책을 위해 직접 그린 것이다.
치밀하게 계산한 후 각 면의 배치를
미묘하게 어긋나게 하여 이야기의
배경이 되는 시대와 공간을 연출하였다.
책배에 그림을 출현시킨 시도(→p140)는
이 책에서 전면적으로 펼쳤다.
● 풍경의 연속성과 순환성을 주제로 한
맥동하는 책의 대표적인 예다.

…… 책과 독자 사이에, 동적인 만남을 일으키는 것 ……

[기호 숲의 전설가] 86

요시모토 다카아키, 가토기와쇼텐, 46판
양장 케이스, 4C, 일러ㅡ아키자키 요이치

● 전후ㅡ 대표하는 사상가이자 시인인
요시모토 다카아키가 종종 노래했던 장편시,
1986년에 엮었다.

● 민족적 기억이 주파ㅡ 오래된 지층에 뿌리를 둔 지어ㅡ
산과 강에 미토ㅡ 시어의 일후의 흐름처럼 본문의 위아래가
반복된 우환 「가로선 중심 및 축기」로 표시했다.
페이지 가장자리에 주민 잔잔 초목 기운을 피해들 미토ㅡ
모습으로 배치했다. 스기우라의 이러한 이례적인 제안을
시인이 흔쾌히 만아들이 표납하며 미토ㅡ 본문 주권을 실현하였다.

● 순위에 매입한 삽화ㅡ 그림은 「지기인에 가예마키(山市綰風圖卷
대마인 지마 및 대ㅡ 지ㅡ 간로 일문이대야된 지ㅡ 즈씨다 「색 간」 등의
예비기ㅡ 그림의 군석 군석에서 뽑은 것이다.

● 케이스ㅡ 자마·민 자·후표 자·차례……순으로 피토가 자틀 일하ㅡ
움직이고 끝없임없이 이어 지며 순환하ㅡ 무환ㅡ 슈데이후ㅡ께ㅡ
다에다ㅡ 원곡 투에이대대처 지웅ㅡ 음악의 종결 막조 등 일본 전통음악의
기보 방식에서 따왔다. 시어ㅡ 소리가 되어 한없이 울려 퍼진다.

'86

[춤추는 일기] '86
모리 시게야, 신주쿠쇼보, 46판 양장,
IC + 박, 헤리 = 다니무라 아키히코
● 현대무용인 '안코쿠부토暗黑舞踏'를 창시한
히지카타 다쓰미를 존경하는 무용가
모리 시게야가 춤과 관련한 경험을 기록한 일기다.
● 권' quad 전권안쪽에다 여백 무보을 대응, 앞뒤 담기
이야기를 늘이짜고 있다. 총 4강으로 이어이진 책의
책배에는 두 가지 색의 민층이 교대로 나타난다.

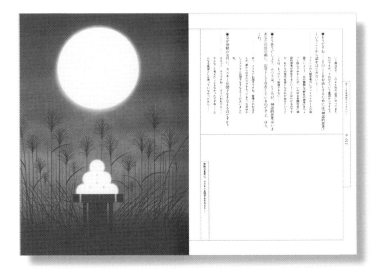

[일본신화의 코스몰로지] '91
기타자와 마사구니, 인리스트＝와다나베 후지오.
＋니게다 이구오.＋니시구치 서, 헤이몬사.
A5 양장, 2C＋막, 화력＝다니무라 아카히코

[세시기의 코스몰로지] '95
기타자와 마사구니, 인리스트＝아마모도 다구미.
헤이몬사, A5 양장제이스, 2C＋막.
화력＝아가자기 쇼이지

● 일본에 구조주의를 소개한 기타자와 마사구니가
해제 ○○ 코스모○○로 쓴 일본신화 다시 읽기.
● 역사적 고증을 중심으로 한 기존의 일본 신화학 그에
더해, 사계절의 변화가 만드는 민족사의
움직임, 농작물의 습관, 식가○○문에 숨겨에
담긴 다음의 움 악임을 찾아 올린다 풀이해낸다.
● 내외 형적의 본문과 다른히 놓인
풍무한 인리스트와 독특한 도해○○○는 스기우라의
와다나베 후지오를 중심으로 한 ○대기들이
그렸다. 본문과 인리스트의 밀밀한 관계를
넘어선 내용와 도판의 유기적인 협업이다.

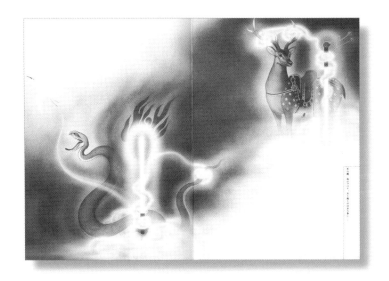

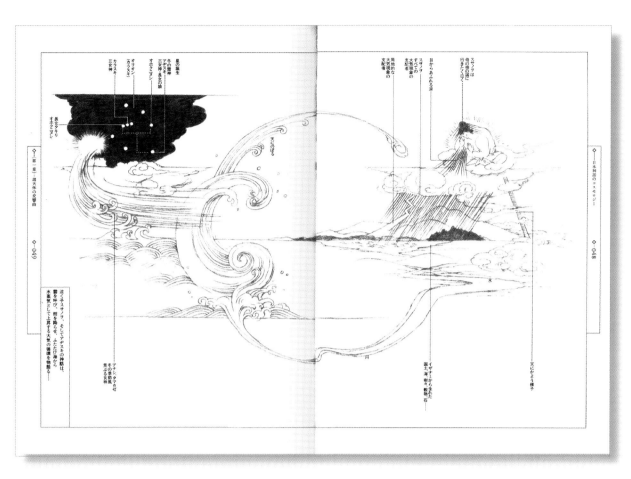

'88

[가면의 소리] '88

엔도 다쿠로, 신주쿠쇼보, 46판 양장, 4C,
협력 = 다니무라 아키히로 + 사토 아쓰시

● 요코하마의 운하에 떠 있는 폭주선을 무대로
활동한 극단 「요코하마 보트 시어터」의 주재자인
엔도 다쿠로의 가면극 〈오 구리 판칸·대무대 공주
小栗判官·照手姫〉를 비롯 명작 시나리오 세 편을 담았다.
● 이야기와 감정의 기복을 기록한 조형 악보graphic score가
본문의 아래 부분에 배치되었다. 만화 같은 분위기와
장면 장면의 연기가 물밀듯이 밀려온다.
● 세 편의 각본에 맞춰 본문도 세 가지 색으로 나뉘 구분되어 있다.

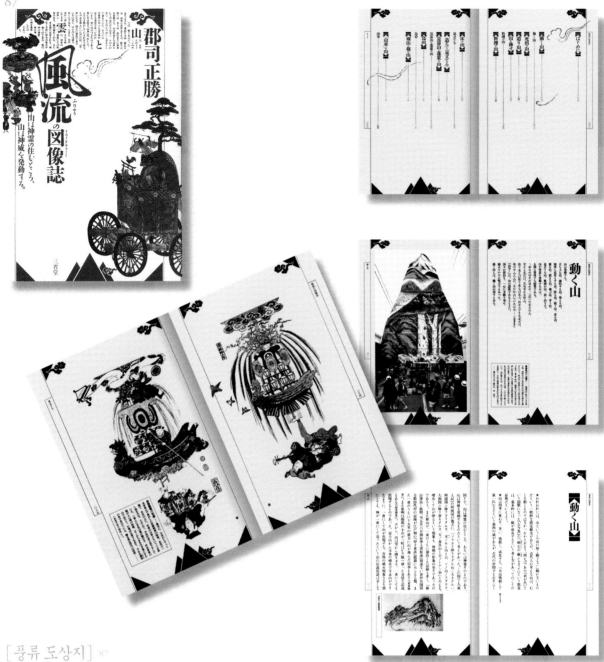

[풍류 도상지] '87

군지 마사가쓰, 산세이도, A5 양장, 4C.
협력 - 아키자키 슈이치

● 저자는 가부키와 예술작인 군의 일인자다.
이 책에서는 일본인의 기층을 이루는
전신문화까지 대상을 확장하여 인구하
매우 독특한 [풍류론]을 전개한다.

● [미쓰이마 一山]가 표제인의 관다로 들추리 제목
으로권 각 그리와 장식으로 군을 배하한
일천고山 문양을 처갯부터 본문까지
이미지의 노로 배치했다(→p109).
이는 고대부터 인간의 마음에 대해되어 있는
하느을 우리려보는 일본의 흥농성을 잘정한다.

● 저자가 취재하고 수집한 사진자료도 포함해
수많은 도원을 보는 이의 상상력을 자극한다.

……책이 가진 시간의 적층積層에 공간 구조를 더하다……

原紀雲のフィールドワーク
Describing Dream-architecture
Incidents from 25 years as an architect's dreams
Yasumi Yoshitake

夢の場所・夢の建築

吉武泰水

工作舎

[꿈의 장소·꿈의 건축] '97

요시다케 야스미, 고사쿠샤, A5변형 양장, 4C,
원화 = 니시야마 다카시 + 사토 아쓰시 + 사카모토이치

● 건축계획학建築計画学이라는 기초분야를
확립한 저작은「예술공학芸術工学」이라는
개념을 제창하였으며 규슈와 고베 등에
예술공과대학 새 곳을 설립한 사람이기도 하다.

● 요시다케는 고뇌 외부에 시달리면서도,
몽민중에서 기인한 자신의 꿈 노트를 기록해나갔으며
「꿈 세계에서 피어나는 공간 인식」이라는 독특한 주제를
파고들었다. 이 책은 저자와 스기우라가
대학에서 만나면서부터 시도한
창의적인 문제제기에 관한「안 구서」다.

● 붙잡을 수 없는 꿈의 전개,
그 흔적들을 페이지 위에 시각화하는 등
다양한 명민으로 실험한 책.

[물처럼 꿈처럼]

'84, 미야시타 준코,
스기우라 후미코+야마다
고이치+야마다 세쓰오=
엮음, 고단샤, A5 반양장,
4C, 협력＝스즈키 히토시
● 영화평론가를
중심으로 뛰어난 인터뷰어
세명의 닛카쓰 로망
포르노 대담집ㆍ이 책은
1972년에서 1988년까지
닛카쓰에서 제작된
장편영화 역주의
간판 여배우
미야시타 준코와
인터뷰한 귀중한 자료.
영화 사진을 다니하
삽입하고 대화의 묘사
수화에 심혈을 기울였다.
● 대화 중간에 끼워 넣은
문화계 자료집
대화의 이미지 등의
자료를 포함해서 문자와
같은 본문 수화를 전체에
진지 과감하게 반복했다.
● 표제는 은회색
잉크로 인쇄했다.

[조개의 불] '90

미야자와 겐지,
인리이즘＝데라고시 게이지,
다케오, 전식 반양장, 3C,
협력＝다니부치 아키히로
● 인쇄용지 데리점인
주식회사 다케오가 개발한 본문
용지「소다 앤티크」,
부드러운 회색톤으로 책을
설정한 사람은 스기우라다.
● 종이 밑바에 수용하여 만든
견본책 또한 스기우라가
제안한 것으로 전면부에
미야자와 겐지의 동화 한 편을
담았다. 치밀한 인리스트는
데라고시 게이지의 작품이다.
● 견본 책의 상식을 벗어난
전식 사이즈의 동화 책……
다케오의 담당자는 유명 프로듀서
고故 기노 아키라였다.

'84

'90

'76 ［네즈미코조 지로키치］ '76

우에노, 고샤, 일러스트＝하야시 세이지,
지로가네쇼모, 신식 반양장, 4C,
해외＝스즈키 히도시
● 이야기를 풀어내는 일본의
전통예능인 고단講談의 대표작을
면안한 기회. 본문 조판은 가독스로한
하야시 세이지 치답지 않은 검은색
일색의 강렬하면서도 사전적위
일러스트가 총황분진한다.
● 자유자재로 완급을 조취하는 이손의
따르듯 모든 페이지의 주롱 사색 문자
조판도 소리의 억앙을 반앙하여 변회한다.
● 손비다반 한 소책자에 쏟아낸
치밀한 디자인 작위에서 심상치 않은
시대(1976년)의 엑기가 된치흐른다.

089

八

九

四十六

三十一
三十二
三十三
三十四

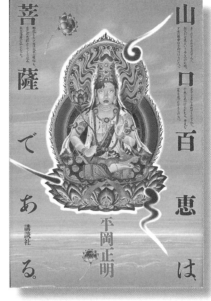

'79

山口百恵は菩薩である。

平岡正明

講談社

……문자와 도상의 공존과 상극細細、연속과 단속斷絕의 리듬을 생각하다…….

[야마구치 모모에는 보살이다]'79

히라오카 마사아키, 고단샤, 46판 양장, 4C.
표지 그림＝와타나베 후지오, 협력＝스즈키 히토시

● [야마구치 모모에의 지혜로움은
대서보천（大悲菩天）의 지혜로움과 같다……
야마구치 모모에는 보살이다.]이러한 두 줄을
발상으로 디자인한 모모에론.
● 「하의 1 장에」는 와타나베 후지오의 일러스트로
수미에서 보살로 변화하는 과정을 4컷 개작으로
보여 주어 그 가치를 높였다.
홍 나섯 장으로 나뉜 본문의 배경 색을
묵흥 햇빛의 네 가지 색으로 구분하였다.

뒷면지 속표지4

[만다라 이코놀로지] '87

다나카 기미아키, 히라카와출판사.
A5 양장 자켓 2매 접장(4C+먹/초록에 금+먹)
협력 = 다니무라 아키히코 + 사토 아쓰시

● 티베트어에 통달한 신세대 티베트 불교
연구가가 독특한 방식으로 만다라를 분석했다.
밀교의 정점에 있는 경전 『칼라차크라Kalachakra』에 대한
날카로운 분석에 기존의 학자들도 놀라움을 금치 못했다.
● 만다라 분석도를 많이 실었는데 저자가 구성한
원도를 스기우라와 긴 집사가 맨먼저
수려한 그림으로 완성시켰다.

[곧게 뻗어나가는 꽃 나카가와 유키오] '05

모리야마 아키코, 비주쓰출판사, A5 양장, 4C.
협력 = 사토 아쓰시 + 미야와기 조헤이

● 꽃의 삶과 죽음을 조용히 응시하여 꽃꽂이에 새로운
길을 도입한 귀재, 나카가와 유키오의 작품
이력을 상세하게 담았다.
● 표지에서 본문에 이르는 긴 과정 안에 나카가와가
고른 꽃을 소재로 한 다양한 단편 이미지가 등장한다.
독자적인 작품세계가 탄생하는 순간을,
주도면밀한 에디토리얼 디자인으로 포착하다.

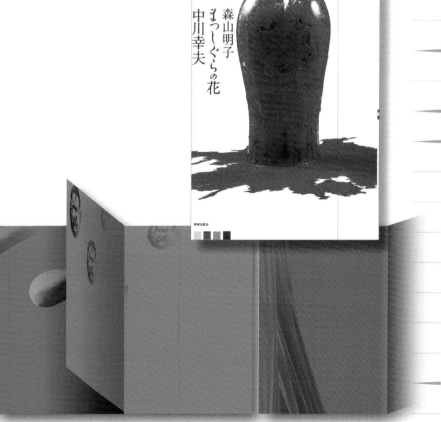

속표지3 속표지2 속표지1 앞면지

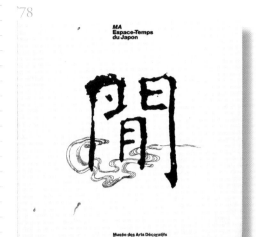

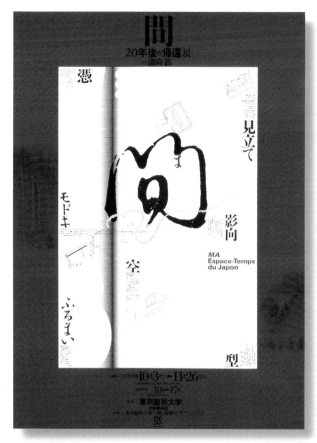

[MA Espace-Temps du Japon] '78

쓰기우라 + 이소자키 아라타, 마쓰오카 세이고 외 = 기획구성.
파리 장식미술관, 250 × 250mm 반양장, 1C

[사이] 20년 후의 귀환전 '00

마쓰오카 세이고 = 엮음, 도쿄예술대학 대학미술관위원회, 250 × 250mm
반양장, 2C, 휘다 = 사토 아쓰시 + 사가노 교이치 + 곤도 아쓰오.

● 1978년, 일본 현대예술의 회화와 일본인의 미의식을 소개할 목적으로
파리에서 열린 「사이」전, 이소자키 아라타와 디세미쓰 도누부가 원초을 맡았다.
● 그후 20년의 세월이 지난 2000년에 다시 도쿄에서 귀환전이 열렸다.
● 일본문화의 오래된 지층에서 첨단에 이르기까지.
종교·예술·일상의 공간에 스며들어 있는 「사이」, 마쓰오카 세이고가
방향을 제시하고 쓰기우라가 디자인한 도록에는 「사이」의 개념을
가시화하는 다양한 그래픽이 사용되었다.
● 도쿄로 인해한 제1회 전시와 달리, 제2회에서는
일본을 상징하는 빨간색을 주인공으로 2도로 작업했다.

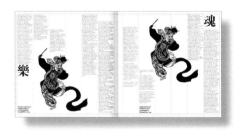

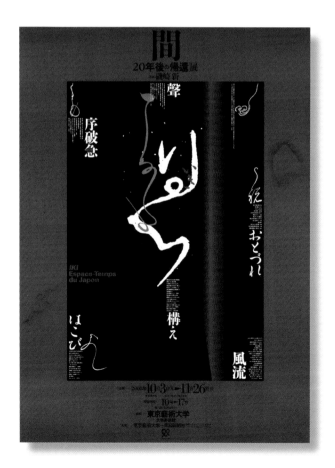

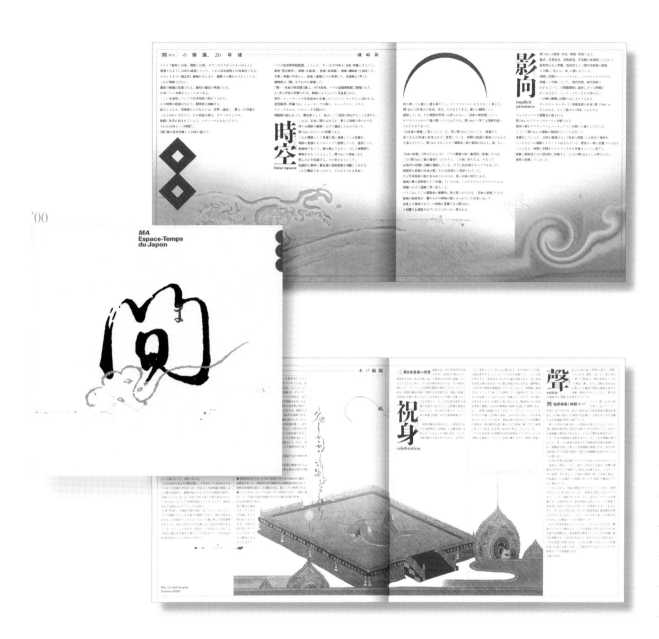

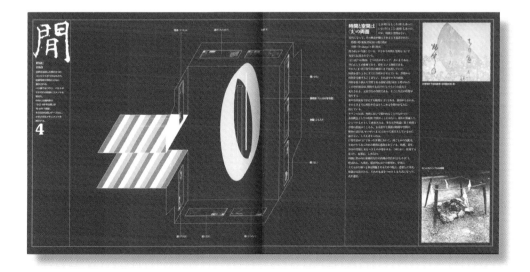

'65

책의 펼침면은 자연을 투영하고 시간의 축적을 봉입封入한다……

[지도] '65

가와다 기주지 = 사진, 미주쪽주관식, 이시오도시자 = 패기식,
227 × 147mm 일장 케이스, 2C4매

● 이미 제책으로 진실이 된 가와다 기주지의
1965년도 사진집. 수도 없이 많이 소개된 내용이 지만,
진 페이지는 대문 줌식 다만의 쇄매 정중에 부판평을 이어 모인 후
접어보이식 크지로 등 있게 꾸며 풍요한 구성이 붙리면으로는
응접기라 효과는, 좋는 없는 「책을 펴서 읽는다」는 행위의 의미을
상로하게 의작하게 한다.

● 사람은 「행위」로서 이 책을 편한다. 그리고 도해 미지는
미식 적인 밀도의 과영, 거식 적인 미래는 위한
응접기라에 임도된다.

作曲家という日本人

沈黙の彼岸より

一語を啜る　佐藤聰明

わたりくるもの

光を聴く

出会いの風景

問い

'06

佐藤聰明
耳を啓く…
…耳を啓く…　佐藤聰明
春秋社

[귀를 깨우치다] '06
사토 소메이, 춘추사, 46판 양장, 4C,
협력 = 사토 아쓰시 + 시미다 가호루
+ 미야위기 소메이
● 소리에 대해 곰곰이 생각하고
사연의 미동에도 귀를 열어
정온한 소리를 추구한 작곡가의
에세이를 모아 한 호로 엮었다.
소리가 만들어지기 직전의 기운이
슬며시 드러나와, 지면에서 본문의
세세한 부분까지 보는 눈을 틔웠다.
● 형태를 다양하게 변화시키고
흔들리며 변화하는 조판은 작곡가의
언어에서 피어오르는 진솔한 기운을
반영한다.
● 책 말미에는 저자와 스기우라의
대화가 실려 있다.

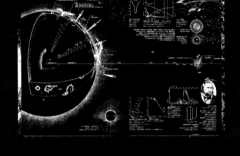

[전우주지] '79

마쓰오카 세이고 외＝엮음. 고사쿠샤. B5 양장.
커버 2C, 자켓 1C＋박.
협력＝나카가키 노부오＋가이호 도루＋이치카와 히데오
＋모리모토 쓰네미＋도다 쓰토무＋하라타 헤이키치
＋기무라 구미코＋운노 유키히로＋나카야마 긴오
＋마쓰시타 마사키
◉우주공간에 부유하는 모노리스monolith
(SF영화『 : 스페이스 오디세이)에 나오는 돌기둥 모양의
신비한 검은 물체-역주)로서의 까만색 오브제.
1979년에 간행된『전우주지』는 출판·디자인
역사에 지금도 부유하는 전설적인 책이다.

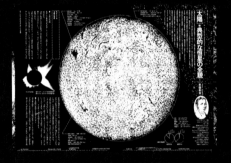

◉다수의 구조화된 장치에 대한 자세한 설명은
글로 다 표현하기 어렵다.
◉이 한 권의 책이 디자인계와 출판계에 미친 어마어마한
영향은 흡사 최신 우주론에서 화제인「암흑 물질dark matter」에
버금간다고 밖에 설명할 방법이 없다.
◉우주에 대한 지식이 폭발적으로 쌓인 오늘날,
또 다른『전우주지』의 출현을 바라는 것은 욕심일까?
◉4년의 세월을 거쳐 1979년 간행된『전우주지』.
스기우라의 아트디렉션과 마쓰오카 세이고의 감수를
기반으로 고사쿠샤의 여러 편집자가 참여하여
치밀함의 정수라고 부를 만한 디자인을 완성했다.

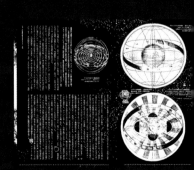

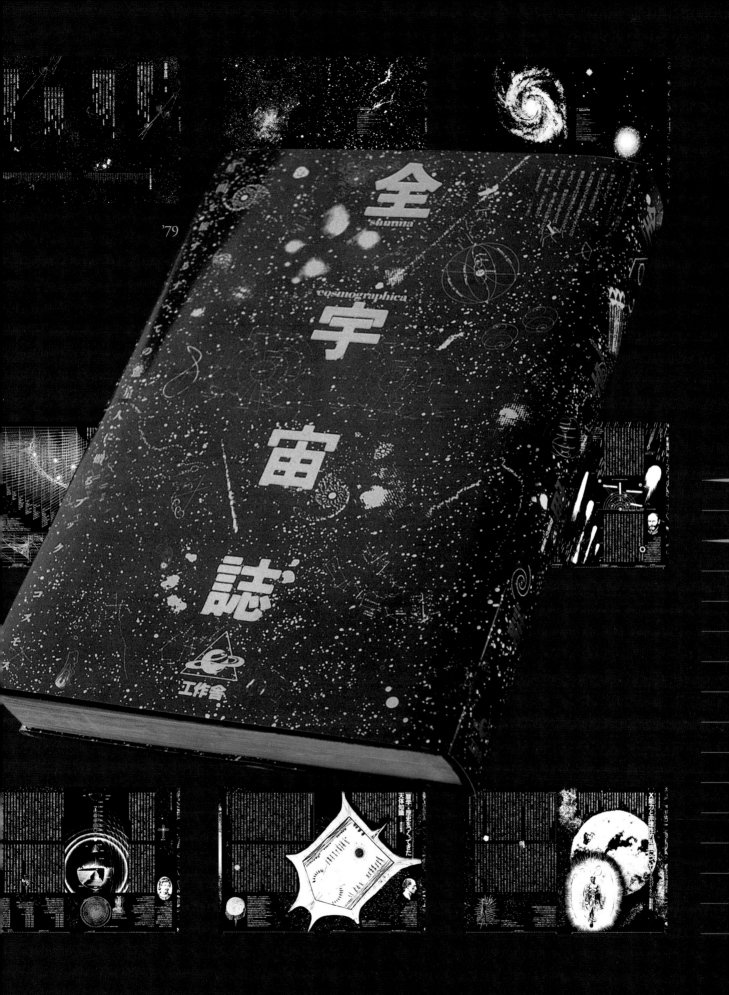

全
shanna

宇
cosmographica

宙

誌

工作舎

'79

[여럿이면서 하나, 하나이면서 여럿인 우주상]

◉『전우주지』의 후기에는 펼침면에
AD노트란(오른쪽 페이지 참고)을 만들었다.
스기우라가 이 책에 담은 열한 가지 기법을
기록하여 칠흑 같은 책에 쌓인 정보의
공존 양식을 밝힌다.

◉예를 들어 우측 하단에는 「천문학자 151명을
담은 소사전」이 있다. 피타고라스에서
칼 세이건까지, 별에 매료된 영혼의 계보와
그 초상이 펼침면마다 뛰어든다.
펼침면의 매는쪽 부분에는 수많은
천문관찰기기를 「오브제 컬렉션」으로 나열한다.
그리고 모든 페이지의 아래쪽을 가로로
길게 관통하는 긴 영역에는 시간과 무게, 거리,
속도 등 우주 전체를 꿰뚫는 계측 척도를 새겼다.
우측 상단에는 참고 도상이 보인다.
천체 스케치와 기기 설계도를 모아놓은
배려 깊은 코너다.
책배에도 예상치 못한 움직이는 장치를
숨겨놓았다(→p141).

◉분명 한 권인데도 그 안에 네 권의 책이 함께
살아 움직인다. 「여럿」이면서 「하나」, 「하나」면서
「여럿」이다. 이 한 권이 「어마어마한 여럿」인
우주를 해석하기 위한 책임을 짐작하게 한다.

천문관측기기　　　　　참고 도상

우주적 척도표　　　　　천문학자 소사전

◉「여러 겨우살이가 기생하고, 다양한 곤충이 살고,
어지러이 날아다니는 작은 새가 쉬어가는
커다란 나무. 이 거목처럼 서로 다른 책과 공존하는
책 한 권이 탄생했다.」 그것이 『전우주지』다……
스기우라는 이렇게 기록했다.

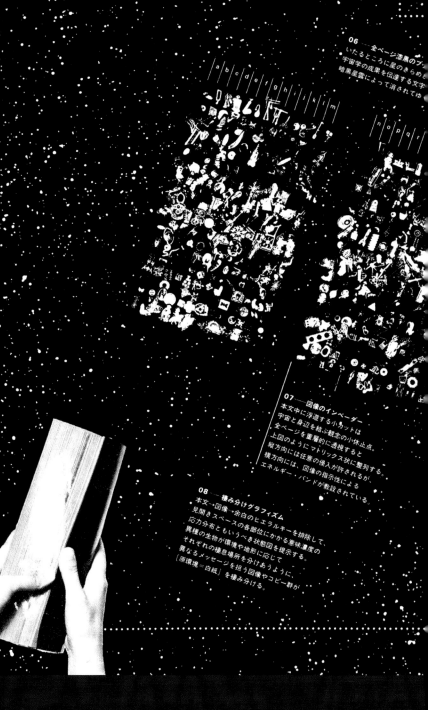

09　コピーのインベーダー
「星物学」と題したコラムでは
宇宙と存在の謎を問いかける。
テーマがテーマだけに、現れかたも棲みつくというより、
落下する流星雨のごとく、乱数的秩序に委ねられる。

05　オブジェ・コレクション＝天文観測器械
アストロラーベからヴァイキングまで、
器械化された眼と手の系譜を追う
オブジェ・コレクションが各見開き
中央・上部に棲みつく。

10　あらゆる宇宙図像、宇宙イメージの集成
宇宙図像、宇宙データの転写、投影、変換、
重ね合わせ……による集大成および再構成。
茫漠たる宇宙のほんの一端を
垣間見るだけなのか……。

06　全ページ漆黒のブ
いたるところに星のきらめ
宇宙学の成果を伝達する文字
暗黒星雲によって消されてゆ

07　図像のインベーダー
本文中に浮遊する小カットは
宇宙と身辺を結ぶ観念の小休止点。
全ページを重層的に透視すると
上図のようにマトリックス状に整列する。
縦方向には任意の侵入が許されるが、
横方向には、図像の優入の指示による
エネルギー・バンドが敷設されている。

08　棲み分けグラフィズム
本文→図像→余白のヒエラルキーを排除して、
見開きスペースの各部位にかかる意味濃度の
応力分布ともいうべき状態図を提示する。
異種の生物が環境や地形に応じて
それぞれの棲息場所を分けあうように、
異なるメッセージを担う図像やコピー群が
[原環境＝白紙]を棲み分ける。

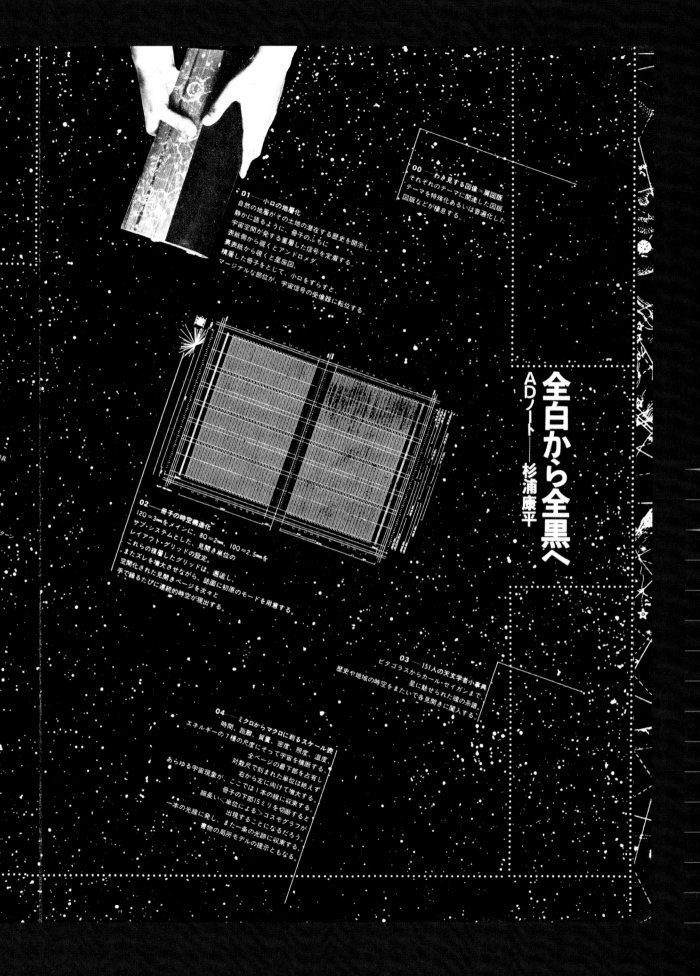

全白から全黒へ
ADノート——杉浦康平

00 —— わき見する図像＝肩図版
それぞれのテーマに関連した図版。
テーマを特殊化あるいは普遍化した
図版などが棲息する。

01 —— 小口の地層化
自然の地層がその土地の潜在する歴史を開示し
静かに語るように、冊子のふちに・
宇宙空間が発する重層した信号を定着する。
表紙側から覗くとアンドロメダ、
裏表紙から覗くと星座図。
積層した冊子をとじて、小口をずらすと、
マージナルな部位が、宇宙信号の受像器に転位する。

02 —— 冊子の時空構造化
120＝3mmをメインに、
サブ・システムとした。80＝2mm、100＝2.5mmを
レイアウト・グリッドの、見開き単位の
これらの積層したグリッドの設定。
またズレを増大させながら、誌面に初原のモードを用意する。
空間化された見開きページを次々と
手で繰るたびに連続的時空が現出する。

03 —— 151人の天文学者小事典
ピタゴラスからカール・セイガンまで、
歴史や地域の時空をまたいで各見開きに闖入する。
星に魅せられた魂の系譜。

04 —— ミクロからマクロに到るスケール表
時間、距離、質量、密度、照度、温度、
エネルギーの7種の尺度にそって宇宙を横断する。
全ページの最下部を占有し
対数尺で刻まれた単位は絶えず
右から左に向けて増大する。
ここでは1本の線に収束する
冊子の下部15ミリを切断すると、
あらゆる宇宙現象が
細長い＜単位による＞コスモグラフが
出現することになるだろう。
一本の光線に発し、
また一条の光跡に収束する
書物の局所モデルの提示ともなる。

道具　顔　型　生物　パターン

5 노이즈에서 태어나다

●노이즈란 문자 그대로 잡음이다
부정적인 이미지가 강해
일본 디자인계는 노이즈를 활용할
생각조차 하지 않았다.
노이즈가 넘치는 이 세상에
눈을 돌렸다니 참으로 스기우라답다.
불협화음이 소용돌이치는
전후戰後 혼란기에 감수성이 예민한
청춘기를 보낸 세대이기에 이런
감성이 나오는 것일까……
●현대음악(구상음악 musique concrète, 전자음악)
현대미술(앵포르멜 Informel, 아르 브뤼 Art brut)과
문제의식을 공유하면서 노이즈를
많이 차용해 노이즈의 본질을 건져 올리다.
엄청난 화제를 불러일으킨『전우주지』를 비롯하여
「질서」와「반질서」의 대치와 포용,
혹은 거울에 비친 듯 대치를 이루는 악보처럼
노이즈 패턴을 구조화하면서 이뤄낸 수많은 결실.
스기우라가 직면한 새로운 지평에
신기루처럼 극적인 공간이 펼쳐진다.
●

전우주지全宇宙誌
인간인형시대人間人形時代
신예작가총서新鋭作家叢書
예술공학:고베예술공과대학芸術工学:神戸芸術工科大学紀要
자아 상실自我の喪失
도리오 현대음악 시리즈トリオ·現代音楽シリーズ
에피스테메/영화광エピステーメー／映画狂い
지금 교과서를いま教科書を
인용의 상상력引用の想像力
그 외

[밤하늘의 무수한 별에서
정보가 태어나다]
● 빛의 입자, 무작위의 노이즈……
수없이 많은 별을 몸에 두른 책 두 권이
각종 정보를 전달하는 티끌 같은 빛의 한복판을
이리저리 헤엄친다.
● 우주의 저편으로 생각을 집중시키는
이나가키 다루호의 에세이 + 우주론.
다루호 코스모스에서 시작된 새로운 우주론을
담아낸 마쓰오카 세이고.
두 사람의 아이디어를
저 멀리에서 날아오는 빛이 하나로 잇는다.

[인간인형시대] '75

이나가키 다루호, 마쓰오카 세이고=편집, 고사쿠샤,
A5변형 반양장, 2C, 협력=나카가키 노부오＋가이호 도루

◎ 마쓰오카 세이고가 편집하고 스기우라가 디자인한
오브제 북. 저자의 「인간＝강장동물」설에 따라 책 한가운데에
구멍을 뚫어서 강장동물처럼 변화시킨 책이다. 이 구멍은
표지 배경을 감싸는 우주 공간의 블랙홀에서도 눈에 띈다.
◎ 책등에 아주 짧은 단편을 써 넣거나, 초판을 간행한
1975년에 정가를 1,975엔으로 책정하는 등 도처에
재미난 장치를 감춰놓았다.
◎ 양철장난감 오브제 도상이 부유하는 제1부.
머이브리지와 우주선이 교차하는 제2부의 본편.
제3부 「우주론 입문」에는 우주백과가 포함되어 있다……
◎ 모든 페이지에 흘러넘치는 과잉 유희는 밤하늘의
별을 사랑하는 저자의 상상력에 따른 것이다.
노이즈가 충만한 은하가 대우주에 떠다닌다.

'75

人間人形時代
稲垣足穂カフェの
開く途端に月が昇
った宇宙論入門

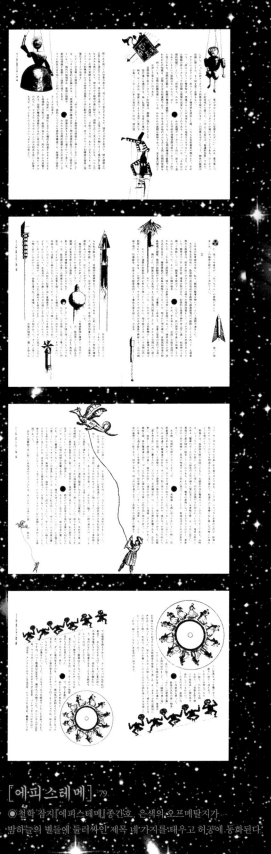

[에피스테메] '79
◉철학 잡지 『에피스테메』종간호. 은색의 오프메탈지가
밤하늘의 별들에 둘러싸인 제목 네 가지를 태우고 허공에 동화된다.

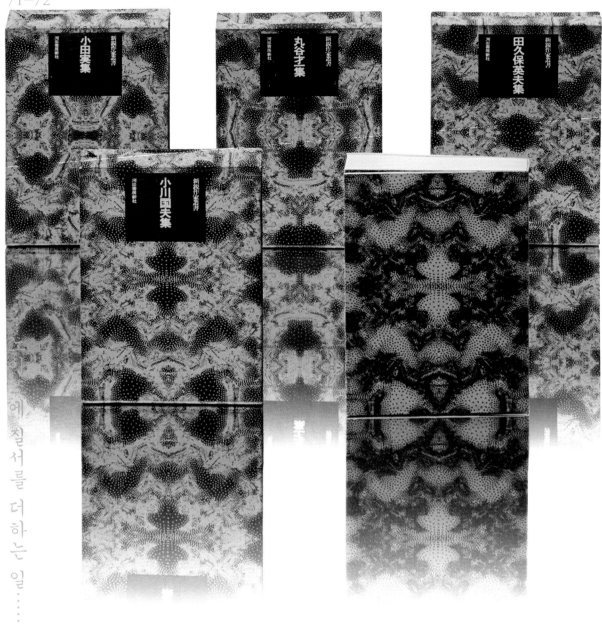

에철서를 더 하 는 일……

위쪽 아래의 원 패턴을 중심으로 기울살으로 전개한 대칭형 패턴 동일 패턴 ••••••• 원 패턴

원 패턴 ••••••• 오른쪽 위의 원 패턴을 중심으로 기울살으로 전개한 대칭형 패턴

[신예작가총서] 71-72

후쿠이 요시키 지외, 가와데쇼보신사.

양장 케이스, 2C. 협력＝나가가키 노부오＋가이호 도무

● 노이즈 하나로 다양한 패턴 구성을 만들다.

기본 패턴은 단 한 장의 점dot 노이즈.

부분을 잘라내어 기울임을 통한 반전을 반복하거나

네거티브와 포지티브를 반전함으로써

화면 가운데에 좌우대칭의 얼굴처럼 보이는

기묘한 형상이 떠올랐다.

우연성과 질서에 지배되었던 점작을 기저 물질의 중심에서

원초적인 생명력이 깃든 구조가 꿈틀거리기 시작한다.

● 노이즈로 가득 찬 현대사회에 저항하면서 태어난 신예 작가들.

그들의 독특한 개성이 시리즈를 통해 다양한 표정으로 태어났다.

[예술공학 : 고베예술공과대학] '91-05

고베예술공과대학, A4 반영 질, 2C.

협력＝아키자키 쇼이지＋시노 이즈시＋왕히키＋소에다

이 스미코＋사카모, 고이지＋곤도 아쓰오＋미야와키 소에이

● 노이즈의 지율성 반전, 노이즈의 반복이 만들어내는

자기 생성적 패턴 능 다양한 시도.

대학에서 피뷰 일기강행물 책자의 책표지와 민지에

해마다 새롭게 고와된 노이즈 생성 패턴을 거듭했다.

● 배경에는 복잡하게 얽힌 노이즈 수가 끊임없이 펼쳐진다.

그 중심부는 노이즈 생성 패턴이 거동하며 달라다.

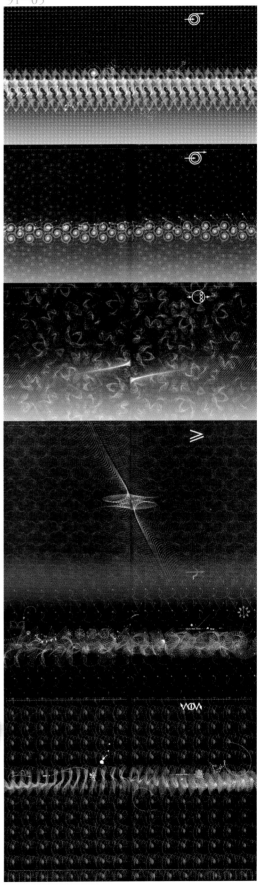

'89

'81

知と宇宙の
波動

北沢方邦……著

―ポスト・モダニティをめざして

いま教科書を

山住正己 編

晩聲社

[노이즈로서의 약물·교정기호]

● 일본어 문자를 표기하는 기호와
약물의 종류는 다양하다.
이것들은 시각적으로 작용하는
노이즈 같은 기호다.
인쇄하기 직전까지 조판에 지시를
내리는 교정기호 또한 정확한 문장을
완성하기 위한 노이즈 같은
보조기호일 뿐이다.

[미야타케 가이코쓰 작품집]

'85-92 p046

● 집문당무쇠 낱매,문자와 목자[?]
지은 오래 책은 미야타케 가이코쓰,
책표지는 판심 장찰에 미음나 책 뒤 색인[?]다.
목자료는 노이즈 안에서 가이코쓰의 참장히
읽을 것이 가요[?]다……

● 명자리처럼 주변에 뿌려진 작은 것은
소리는 각각 불화 약물, 미야 코쓰의 문제의
주위만 부분의 노이즈 기호가 약물한다.

[지와 우주의 파동] '89

키타자와 마사쿠니, 헤이본샤, 46판
반양장, 4C, 원라 □ 다다무라 아키히로

● 아크디 속에 관한 노매,[?]p, 작작의 평장식,
대작의 관심들, [?]럼 형식이 노이즈가
자유 자재로 나이다나[?]며 맥동하[?]다 다[?]인
제작 있게 구성한 [가장 포럼[forum]에서
소그뱃든 작작위의 대화를 실 실한다.

[지금 교과서를] '81

아마 스미 마사미, □ 반음, 편 데이지,
46판 반양장, 2C, 원라 □ 스스무 마노스키

● 기미 부□에 끼면하게 늘 것히는 목자,
인판 늑 것은 일 와 없다. 목자를 노이즈로 목록
책위분여 한 책에 관한 김의[?]없는 동행을 표현했다.

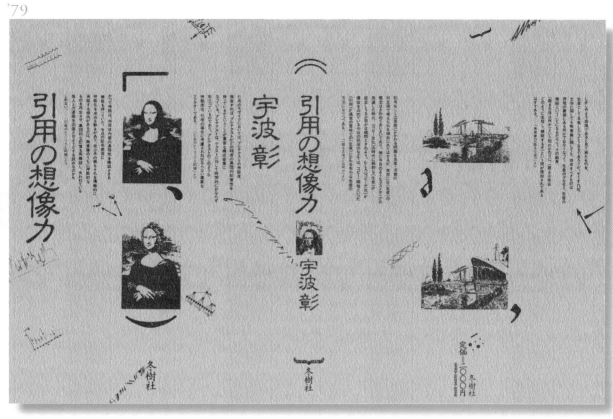

[인용의 상상력] '79

우다미 아키라, 도슈사, A5변형 양장, 3C,
하리무 스즈키 히로시

● 예술문화에서의 말과
인용의 상호관계를 연구한
이 텍스트에는 약문과 도이츠
형태의 기호가 뭔란한다.

● 본문 조판[01쇄 끝까지]
또한 서적의 지문[地文], 지문에 달린 주석,
인용문, 인용문에 달린 주석 등……
인용문헌의 다층적 구조에 맞춰
다단적[?]조을 취했다.

● 이러복 소리를 내는 조판의
구적구적에 도이츠 기호를
둑입하여 책 전체를 하나의
비평적 작품으로 싸다겼다.

박箔·반짝이는 책

◉시선의 이동에 따라 희미하게 반짝이는 빛을 발하는
눌러박기. 스기우라는 특수 인쇄에 들어가는
이 기법을 즐겨 사용했다. 5장에서 다루고 있는 노이즈와의
시너지 효과에 주목하여 활용하지 않았을까 싶다.
◉실제로 제목에 박을 입히는 것이 일반적이었던
것에 비해, 스기우라는 표지 그림과 기호에 적극적으로
박을 활용함으로써 이채로움을 발산했다. 그것은 노이즈의
이화異化작용을 증폭시키는 시도이기도 했다.
◉『인印』에서는 분문에 박을 사용하여 빛을 내고,
『헤이본샤 대백과사전』과 『라이프니츠 작품집』의 커버에는
기호(패턴)의 매트릭스를 복잡하게 거울상 전개하여
박에 따른 반사광反射光의 노이즈화를 꾀했다.

'89

[찬란한 박, 흔들리는 빛]

◉북디자인의 역사를 되돌아보면
박은 대부분 제목 글자를
반짝이게 하고, 장식 문양을
드러나게 하는 역할을 했다.
인쇄 잉크에 비해 훨씬 강렬하고
실재적인 매체이기 때문이다.
누구나 커버나 표지에 제목이 가장
윗부분에 자리 잡는다는 것을
당연히 여기고 의심하지 않는다.
◉스기우라는 이러한 모든 전제에
냉정하게 되묻는다.
그리고 박이 제목만 꾸밀 특권을
가졌다고도 생각하지 않는다.
◉노이즈로서 뿌린 금속박은
손 안에서 책을 기울일 때 난반사를
거듭하며 이차원 종이 표면에 절묘한
흔들림과 깊이를 더한다.
◉이러한 발상의 근원에는 인간의
미세한 안구운동에 따른 시지각視知覺
(시자극을 인지하여 재해석하는 것 –역주) 원리에
대한 깊은 관심이 깃들어 있다.

[유성] '89

미우라 가즈에, 후지이화랑.
46판 양장 케이스. 4C+박,
협력=다니무라 아키히코
◉탁월한 감성과 명석한 두뇌를
가진 젊은이들. 전쟁터에서 꽃과 함께
저버린 전우와의 잊기 힘든 추억을,
친구가 남긴 몇 편의 시와 그림을
엮어 책으로 만들었다.
◉어스름 무렵의 하늘을 떠올리게
하는 반짝이는 짙은 감색을 배경으로
단 한 줄기의 유성이 은박의 반짝임을
남기고 떨어진다.

[시민주의의 입장에서] '91

구노 오사무, 헤이본샤, 46판 양장.
1C+박. 협력=다니무라 아키히코
◉조각난 도형이 흩날리고 부유한다.
금박 눌러박기를 통해 밤하늘의 무수한
별을 떠올리게 하는 노이즈가 전개된다……
찬란한 빛의 산란이 가장 먼저
사람의 이목을 끈다.
◉검은색으로 인쇄한 강인한 제목이
시선의 이동에 따라 흔들리며, 별이
흩어진 공간 가운데에서 모습을 드러낸다.
커버는 눌러박기 1회+검은색 1도 인쇄.
장정 기법에 따라 주인공의 전도顚倒가
선명하게 드러난다.

법칙이 없는 것이 아니라 철저하게 법칙을 지킨다. 그러나 결과적으로는 자유로울 것……

[라이프니츠 작품집] 전10권

'88–99, 식디부터 5 라디로 회… 감수,
고사구석, A5 양장 케이스, 10+1권,
화리…다니무라 야키하코

● ● 과 ▲, 세 가지 도형을 무작위로
나열하여 7×7 행렬을 만들고,
그것을 절대값으로 중식지도…… 중맆으로
만드어됐[무석화… →규직적] 패스1단위.

● 표식디 작위에서는, 이 패턴을 우수의
가로 방향으로 4회, 세로 방향으로 6회,
기호상으로 편진지적 만드어됐 35개
단위의 대칭 패스1에 은색으로 매옷 입었다.

● ● 과 ▲의 머보흐게 는어진 부분이
입자광 작도에 따라 객다1게 반쪽어면식
패스1이 하다적 따오는다.

규직적이면식도 늑이운 눈리맞기
효과가 다다나다.

● 기호스리럭과 더 작물을 절작하고
이친맼을 안구하는즘 다열한 눈덕식
패턴을 고안한 라이프니츠, 이 디작위은
미래을 대다본 차원에 대한 오리주다.

● 제아 스디 작위에도 눈리맞기 는 패터,
이 것도 거율성 패턴을 이용한 디작이다.

● 표식에는 5×7, 객등에는 5×9의 검은색
기차 대념 니기 제목을 눈리쩌고 있다.
각 권머다 화각의 형태가 미보하게다르다.

표지

면지

눈리맞기 패턴의 요소

→ 밑의 방향

패턴이 밑을 대늘메

속표지

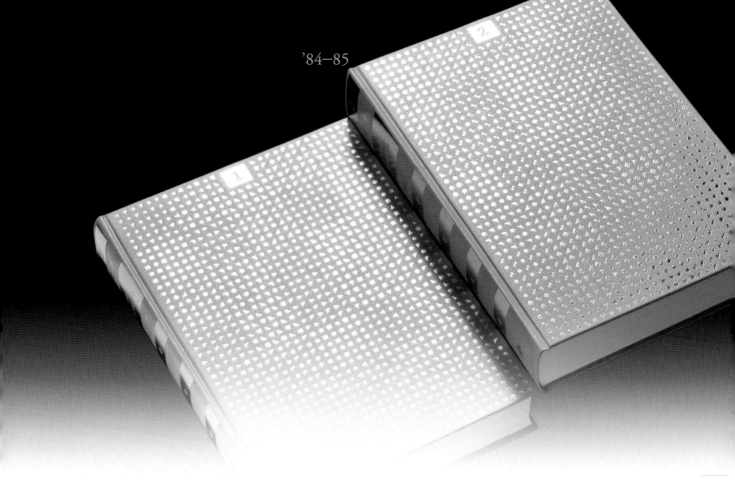

'84–85

[대백과사전] 전16권, '84–85

시모나가 구니히코＝엮음. 해어본사.
B5판형 양장. 책표지 먼 2도.
협력＝다니무라 아키히로

● 라이프니츠가 꿈 꿨다……는 모권적 백과사전.
내용은 다음자리로, 그 뜻을 이어받아 편집한
『대백과사전』에는 『라이프니츠 작물집』과
동일한 수법으로 놀라게 하기를 시도했다.
● 패턴의 종류가 다채로워졌으며 감재
구성방법도 복잡해진다.

전16 권인 『대백과사전』의
표지에는 네 권이
한 조로 이루는 금박 패턴의
유희가 숨겨져 있다.
예컨대……
[1,5,9,13] [2,6,10,14] [4,8,12,16]……
식으로 네 가지 표지를 위처럼 늘어놓으면
금박을 입힌 기호상의 빛 패턴이 나타난다.

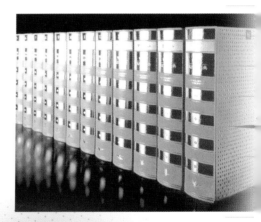

'91

[도쿄화랑 40년] '91

야마모토 스도로쿠 외＝엮음.
도쿄화랑. 238×238mm 반양장.
협력＝아카사키 쇼이치

● 흰색의 빛나는 아트지 위에 아주 작은
점이 격자무늬로 파형을 이루며 흔들린다.
제복과 기호의 문자 갯빛 박이 물건에
따라 빛을 다한다.

DOCUMENT

[질풍신뢰] 스기우라 고헤이 잡지 디자인 반세기, '04
우수나 쇼지 = 감수, DNP 그래픽디자인 아카이브,
A4변형, 4C, 원작 = 사토 아쓰시 + 손데미 이스미노
● 오십년간 잡지 스기우라가 작업한 40종 이상,
2000점이 넘는 잡지 디자인 중에서 대표 작을 모은
작품 집 질풍전이다.
● 그개 빈원 위에서 뽑아나오는 이슬람 기도문과 일본의
히라가나로 흘러나오는 소리의 차이 핵표식은 결심한다.
● 그 위에 가인된 음들 같이 그.꺼 식는 기호의 행렬.
시간의 흐름을 새긴 듯이 서서각각 늘리오는
두드림 소리에 반짝, 빛이 된다.

[우주를 삼키다] 아시아의 우주래녀신의 계보 ·p193

'99, 스기우라 고헤이, 고단샤, A5 양장, 원작 = 사토 아쓰시
● [만물조응도감五臟圖經대전]이라 어슴 문인
아시아 도장 인 군을 주재로 한 스기우라의 저서.
● 직화 개때上묘, 직장 개때上묘, 친성 개때上묘은
모두 삼키버리고, 대서에서 천상으로 찾아오는
인도의 대기절 太에 간에 수직으로 뻗은 기호 어묘都圖都가
금박으로 새기 되 있다.
요가 행법五행의 상징기호, 만다라, 중국의 하도낙식河圖洛書
등이 영묘한 힘을 담아 반짝인다.

[리브라리아] 창간호, '88

월러사포스트, A4변형 반양장, 4C+먹, 원작 = 다나카리 아키라고
● 프랑스 퐁데블로 파의 [디안트 주아나[에Diane de Poitiers],
나무機間의 배무한 잘길과 유무 위에 재긴
금박을 입힌 기호가 이리 서리 무유하며 반짝인다.
● 서양음악의 오선보五綫譜, 직래으로 쓴 캘리그라피,
말래 기보법記譜法 등이 부뚫, 일본의 자미 채야모,
에도 시대의 히라가나 등…… 소리를 내며 리듬을
새기는 기호와 문자의 잔란雜蘭은 [정보의 기류를 타다
는다[情報氣流に乘る] 이 잡지의 편집 의도을 반영한다.

[인] p152
로제 카유와 + 모리타 시류, 자우호간행회.
케이스 하나에 묵서 복제·서양식 장정본(텍스트) + 정본(해설)
텍스트 본문에 무지개 박, 협력 = 가이호 토루
● 동판인쇄용 동판 그 자체와 비슷한 느낌의 중후한 표지.
30센티미터에 가까운 사각형 책을 펼치면 운모를 떠올리게 하는
운모종이의 깊숙한 곳에서 반짝반짝 빛나는 텍스트가 빛의 문자가 되어 날아든다.
● 프랑스의 철학자 로제 카유와가 쓴 텍스트.
광물같이 단단한 풍체의 치밀한 논고를 결정처럼 책을
바꾸는 타이포그라피로 새겼다.
● 오프셋 3도 인쇄한 색문 와 공존한다.

夢想の揺がぬ台座。　夢想の目には、聖なる祭司とも、

形とも見えるかも知れない。　夢の融通無礙な柔軟さ――鉱物の菱形の中

ぼくのシャツは両腕のあいだ、　帽子は髪の上にの

夢の綾の眠の練り返し文句の操り人

に見えるものは、もっぱら、多くは平行をなすまっすぐな稜、直角に近

角、　に曲ったなめらかな　　な幾何学を否認した　曲線を拒絶するように

形であって、

ならものは何ものも

ラチェリリの半分恋人で半分ロボットの立体的

れないが、それは、

聖礼劇に

흑黑에서 색을 캐내다

●컬러 인쇄는 색분해color separation가 기본이다.
기본의 편안함에 안주하여 제판製版과 인쇄 단계에서 창조 정신을 발휘하지
않는 사람들에게 스기우라가 일침을 놓았다는 사실은 그래서 놀라웠다.
●빨강, 파랑, 노랑 세 가지 잉크를 100퍼센트씩 겹치면 검정색이 나온다.
감법 혼색減法混色의 원리에 따르면 검정색 없이도 컬러 인쇄가 가능하다.
이러한 기본방식을 삼원색을 이용한 일련의 도전으로 환기시켰다.
●여기서 더 나아가 인쇄하기만을 기다리던 인쇄판 필름에 스크래치를 내
색을 캐낸다……는 유례없는 시도는 제판의 무게를 역조명하듯
우발적인 아름다움을 재현했다.
●오늘날의 3D영상을 예견한 듯한 빨간색과 파란색 안경을 통한
입체시立體視(입체감을 느끼게 하는 것 - 역주)의 시도는 고요함과 높은 품질의 투명성을
제공한다는 점에서 다른 미디어는 따라올 수 없을 정도로 우수하다.
모두 종이 한 장 위에서 일어난 대단한 사건이다.

金雀枝や基督に抱かると思へ〈〉石田波郷

或る晴れた日の繭市場思ひ出す　加倉井秋を

父を嗅ぐ　書齋に犀を幻想し　寺山修司

塚本邦雄＝百句燦燦

河べりに自轉車の空北齋忌　下村槐太

晝寢の後の不可思議の刻神父を訪ふ　中村草田男

天田
雄藥相逢ふいましスパルタのばら　加藤郁乎

'74

周覽

右攜提

講談社

特集「叛文学非文学」

文学は創造または想像ではなく最も峻厳な

Ceci n'est pas un poème

トマス・モア
レオナルド
ラブレー
マキャベリ
ヤコブ・ベーメよりも
フランシス・ベーコン
シェリー夫人よりも
ドストエフスキーよりも
アレクサンドル・デュマ
ランボオよりもシャルル・クロス
ヴェルヌよりもジョイス
ジッドよりもボルヘス
カフカよりもキルヒャー
ラブクラフトよりも
ブラッドベリ
サルトルよりもトマス・モア？
マンディアルグよりもトマス・モア？

たまたまこの「叛文学非文学」の号には三人の四〇代の作家が登場することになった。すなわち、荒俣寺雄・稲垣足穂・北岡克衛三氏である。三氏ともに日本にダダが上陸……

THE 8TH INTERNATIONAL BIENNIAL EXHIBITION OF PRINTS TOKYO

■第八回 東京国際版画ビエンナーレ展

1972.11.16日→12.20日 東京国立近代美術館 1973年2月7日→3月15日 京都国立近代美術館
■国際交流基金 東京国立近代美術館 京都国立近代美術館

遊

平凡社カルチャーtoday 甦るホモ・ルーデンス……

⑩

● 인쇄소에서 포지티브 필름 세 장을 받는다.
원고를 재판한 빨강·파랑·노랑의 3색판 필름이다.
● 스기우라는 감산 혼합을 사용해 필름 세 장에 인화한
식물과 명칭 이름자들을 마음 가는 대로 난잡하게 깎아낸다.
데이 빠르고 소아다며서 짜지 모라고, 깎아낸 필름을 계속
겹쳐서 인쇄하면 파랑색의 깎인 부분에는 빨강＋노랑의 주황 색이,
빨강색이 깎인 부분에는 파랑＋노랑의 녹색이 나타난다.
빨강, 파랑을 깎아낸 부분에는 노란 색만 남는다.
● 삼원색(빨강＋파랑＋노랑)을 겹쳐 인쇄함으로써 태어난
감법혼색의 검은색. 스기우라는 검은색 안에 다양한
색이 있다는 사실을 꿰뚫어 보았다.

[AD뉴스] '60(위)

팀보쿠샤, 4C

● 독일 화가 크라나흐가 그린 초상화.
삼원색의 문해판(網點版)에 빨강＋파랑 판을 겹쳐 인체한 작품을 나열하였다.
분해판 옆쪽에는 망점의 재기된 사각형의 공백이 부질직하게 들어서 있다.

● 빨강＋파랑＋노랑, 이 세 판을 겹쳐 인체하면 초상화의 도적에서
생각지도 못한 얼룩이 끼어오른다.

● 망점의 미묘한 변화를 읽어내는 재판 기능과 삼원색의 디 액인체(網點印刷)
기법을 조합하여 모든 색깔을 재현해내는 인체에 성공했다.
이 수법은 압두식(壓屯式)함으로써 위 작품이 탄생했다.
'즈거우라가 인체 현장에서 오래 시간을 보내버니다'한 수법이다.

[후지 포토 콘테스트] '60(아래)

후 지컨(富士寫社, 4C

● [AD뉴스]의 다음 해에 완성한 작품. 사진 콘테스트, 최고상을 받은
후조에 에이코의 흑백사진을 응용한 수법을 응용하여
의식 책체(pseudo color)(疑似色)한 각 판들에 대해 그 농도, 레앵책마다
명각 적실되고 렌체 위정하라한 수법 `윽간화한 것`.
파랑＋빨강＋노랑 판을 각각 디릿 단계의 명점으로 감박(reduction)
`약건 위장신애 각 디바 위톤하다 대리마 변렌적도록단가은 옆 적수하리`
검은 색 판을 디해 인체했다.

● 일조 적은 뿌지디드 빛긴, 뒤효적은 말호적의 대기디드 변전
일조 적와 뒤효적은 겹치면 검정책깐 디타난다.

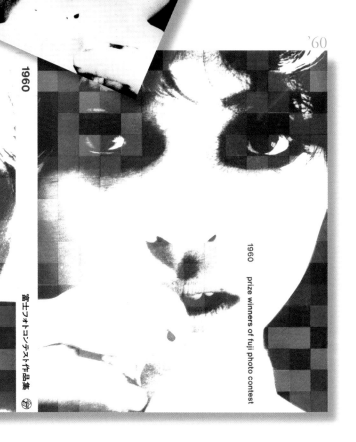

1960
prize winners of fuji photo contest

富士フォトコンテスト作品集

1960
prize winners of fuji photo contest

[색이 어긋나면서 입체적으로 보이다]

● 뇌는 두 개의 안구 사이의 간격(약 8센티미터)으로 인해
발생하는 좌우 두 개의 화상이 어긋남을 통해
세상의 입체감을 인지한다.

● 옅은 빨강색과 파랑색의 그림 두 개를 겹쳐 인쇄하면서
생긴 수평방향의 미묘한 어긋남을 빨강과 파랑색 안경으로
분리해서 공간의 깊이를 재현하는 의사입체시擬似立体視 수법.
「색이 어긋나면서 입체적으로 보이다」…….
스기우라는 아이들도 좋아할 만한 이 수법을 몸소 즐기며 실천했다.

[도시주택] '76

가쿠마쿠완회, A4변형 판양장, 4C
● 손으로 직접 입체 그림을 그려 건축 공간을 재현하고자 한 쥐위.
이수자키 아라타의 칼럼인 「변증법적 공간 비판ㅡㅡ비판의 모자 밑에」에
건네의 작도를 겹쳐 표지에 1년간 인쇄했다.

[입체로 보는 3D 별자리 도감] '86

가타무라 마사토시 + 스기우라, 후쿠인칸쇼텐,
240×240mm 양장 케이스, 2C, 컬러ㅡ아카사키 쇼이치
● 밤하늘에 떠다는 무수한 활성球은 지구에서 멀리 떨어져 존재한다.
멀리 있는 별, 가까이 있는 별, 「입체로 보는 3D 별자리 도감」은
2500여 개 별자리의 거리를 입체적으로 볼 수 있는 책이다.
아가 사람의 수작업을 통해 방대한 작업을 완성했다.

[별자리 스테레오 도감] '87

아사히 고수모스, 아사히 출판사, 2C, 컬러ㅡ아카사키 쇼이치
● 「입체로 보는 3D 별자리 도감」의 업스데이ㅡ 판.
별자리를 가로로 원과 별자리까지의 거리를 한눈에 볼 수 있다.

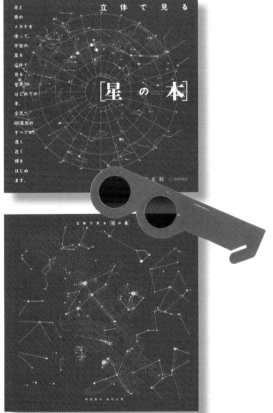

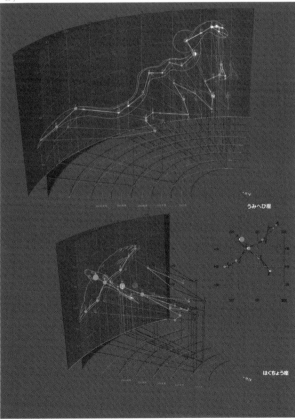

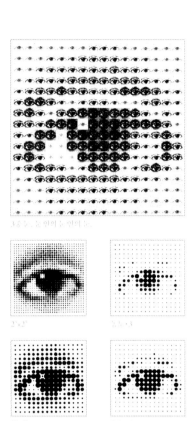

MANPUTER GROUP —— 杉浦康平＋松岡正剛＋中垣信夫＋辻修平＋海保透＋鈴木一誌＋杉浦富樂子

朝日ジャーナル

[정보미술과 한자·기호의 결합]

● 스기우라는 서독일에 머물면서 당시 유럽에서 발전하고 있던
정보 미학Information Aesthetic 연구에서 시작된 정보 이론, 의미론,
기호학과 문자·기호를 디자인에 접목하는 방법을 연구했다.

● 유럽에 머무르기 전에 관심을 기울였던 인쇄의 망점 구조나
일본문자의 조판에 내재된 정사각형 격자 구조에 대한 연구 등을
결합하여 기호-문자-조판-사진-망점-색채……가
중첩된 「IMAGE OF IMAGE」에 대한 시도로 발전시켰다.

● 예컨대 위에서 예로 든 「영상의 원점映像の原点」에서는
마쓰오카 세이고가 사각형의 모눈 형태로 기록한 텍스트에
시각과 관련된 한자를 겹쳐놓아 얼굴이 떠오른다.

[눈안의 눈안의 눈]
세로 16, 가로 16의 격자 위에서
8단계로 변화하는 점으로
표현한 「눈」의 상像.
● 세로로 나열된 좌우의
여덟 개의 눈은 한 개의 점에서
서로 두 배로 분할을
거듭하면서 나타난 화상의
정밀함을 보여준다.
우측의 여덟 개의 눈은 8단계의
농도 변화를 표현한다.
● 가장 위쪽의 커다란 눈은
8단계의 농도로 변화하는 3중으로
반복된 눈안의 눈안의 눈이다.
● 가장 아래쪽의 두 가지는
8단계로 변화한 한자와 기호로
표현한 눈. 왼쪽·직조 = 스기우라

[명료한 그림에서 혼합된 그림으로]
● 왼쪽 상단의 인물은 [생명의 기원]
설로 알려진 러시아의 생화학자 오파린.
좌측 하단은 오파린의 정면 모습.
우측 하단에는 사람의 태아가, 우측
상단에는 소용돌이치는 성운이 보인다.
각각 12×12칸, 4단계로 변화하는
점으로 그렸다.
● 네 점의 그림을 수평과 수직 방향을 향해서
차례로 감쇄한다. 그 모두를 겹쳐
서로 겹쳐서 하나의 그림으로 만들었다.
[후지제록스 신문광고를 위한 일러스트레이션]
위안 · 작도 = 스기우라

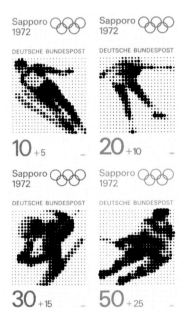

[삿포로 올림픽 기념우표]
● 8단계로 변화하는 점을 24×24 칸의
정사각형으로 나열해 동계올림픽을
대표하는 네 가지 경기에 임하는 선수의
모습을 디지털화했다.
● 한자, 혹은 알파벳, 기호 등의
요소로 바꿀 수도 있다.
아시아인이 최초로 만든 독일 우표가
탄생하다……
[미셸 푸코 / 한자로 그리다]
● 역사가 쌓아 올린 방대한 텍스트를
묵살하게 해석한 직물처럼 분석하는 데
새로운 시점을 연 미셸 푸코의
초상을 알파벳을 겹쳐 만든 작품으로 그려냈다.
● M · I · O · Z……등의 대문자를
올림픽 진동 타자기로 거듭 적어
농도로 변화시켰다.
스기우라가 하룻밤 만에 완성한 작품이다.

포맷 디자인

스기우라 스타일

스즈키 히토시

북디자인은 장정裝幀 못지않게
본문 조판을 설계하는
포맷 디자인도 중요하다.
책의 외부와 내부를 연결하는 것은
무엇일까. 스기우라가 작품의
배후에 숨겨둔 그리드 시스템에는
상반되는 요소가 소용돌이친다.

가로·세로 비율이 2:3
가로=8pt×50
세로=8pt×75
다채로운 조판을 가지런히 맞춤

유기적으로 태어난 다양한 조판과 포맷

◎오른쪽에 있는 변화무쌍한 본문 조판이 단 하나의 잡지를 위해 준비된 것이라는 사실을 알면 놀랄 것이다. 『에피스테메』(아사히출판사, 제1기=1975-79년)의 전신이라 일컫는 급진적인 사상지 『계간 파이데이아』(전16권, 다케우치쇼텐, 1968-73년)는 대략 이러한 열 가지의 포맷을 한 권에 담아냈다. 한 변이 8포인트(이하 「포」)인 정사각형을 가로로 50개, 세로로 75개 늘어뜨렸다. 한 변이 8포=약 2.8밀리미터인 격자가 페이지 전면에 깔려 있다. 가로와 세로의 비율은 50:75이므로 2:3이다. 『파이데이아』는 이 기본 그리드를 기준으로 단 사이를 넓힌 2단, 좁힌 2단, 상하 행의 길이가 다른 2단 조판, 가운데 정렬한 1단 조판, 주석이 달린 1단 조판, 3단 조판, 4단 조판 등을 사용했다. 문자 조판만으로도 지면에 다채로운 표정을 자아낸다. 모든 단짜기의 결정체가 바로 『파이데이아』의 포맷 디자인이다.

◎포맷 디자인의 배경에 그리드 시스템이 있다고들 하지만 다양하게 단짜기를 하게 만드는 움직임 자체를 그리드 시스템이라 불러도 좋을 것이다. 포맷 디자인과 그리드 시스템을 종이 위에 보기 좋게 드러내면 레이아웃 용지가 된다. 스기우라 고헤이의 독창적인 그리드 시스템을 레이아웃 용지나 실제 잡지면, 즉 〈보이는 것〉에서 찾아보자.

부분이 전체와 호응하다

◎『에피스테메』의 임시 증간호로 간행된 『리좀』(아사히출판사, 1977년)은 어떨까. 『리좀』은 프랑스의 철학자 질 들뢰즈Gilles Deleuze와 정신분석학자 펠릭스 가타리Félix Guattari가 공동 집필한 책으로, 후에 『리좀』을 서론으로 시작한 『천개의 고원 Mille Plateaux』이라는 대작으로 결실을 맺는다. 『리좀』이란 라틴어로 뿌리줄기根莖를 의미하는데, 왜 「뿌리줄기」라는 제목을 붙였을까. 서양에서는 트리tree 구조의 사고와 분석방법을 발전시켜왔다. 정점에 근원이 있고 그 근원에서 이분법으로 가지가 갈라져 나간다. 모든 것은 가지를 벗어나지 못하며 체계 전체가 하나의 중심에서 비

翻訳文
原書（203～204ページ）

おお、幸せな過ごよ。あの人だったらよかったのに。それは間違いだよ、とんでもない間違いだよ。あんたが時代をとりちがえるのは今夜だけのことじゃないけれど。それからずっと前のこと、エリンの国、ウィックロウ州で、彼女がキャラライドを洗い、南西の暴風が彼女の流れを襲い、穀物枯らしが彼女の川話、

いずれをも分離したままで肯定することを許すような哲学を発見した。『意味の論理学』よりもといった語を。こういう混同の語彙のすべてに取って換えるに、距たりのヴォキャビュラリーをもってすべきであろうし、しかもそのさい、虚構フィクティブのものとは、言語に固有の遠ざかりである

《ばかばかしい支根ども》とレリスならば言うであろう。われわれはすべて良識の徒である。誰でも間違うことはあるかもしれないが、しかし誰ひとり馬鹿ではない（もちろん、われわれのうちの誰ひとり）。われわれが籍を置いている学校の教師は、彼のノートのなかにすっかり書いてある解答から出発してしか質問をしないのだから。そして世界がわれわれの教室というわけであ

一つの幻影の想像的な厚みと全体で拡張したり、幻影の浮遊を少しばかりの実在的歴史の重しでおさえたりしようとはしなかった）。彼は、両者のいずれをも分離した

さえたりしようとはしなかった。規則はつねに正確な行為をさだめ、へたに画をかく規則がないのと同様、考える技術、ではなく、考える技術、としたのは、技術とはつねに規則をあたえようとする努力にほかならないからである。規則はつねに正確な行為をさだめ、へたに画をかく規則がないのと同様、

ノーとニコルは、《よく推論する技術》という伝統的な命名よりもこの副題のほうをとった理由をこう説明する。《推論する》ではなく《考える》としたのは、論理学が、認識を可能ならしめる精神のあらゆる行為——概念する、判断する、推論する、秩序立てる——に関係しているからである。よく考える技術、ではなく、考える技術、としたのは、

文法ということばの意味は、事実上、二重件をもっている。一方に、発言されるすべての言葉そのもの、やっと乾いたばかりのインクの刻であり、定義からして、またその最も物質的な在りようにおいて痕跡であるほかはないものが素描される刻なのだ（ある距たりのうちにおいて、以前のものと将来のものとへ向う記号であり、定義からして、またその最も物質的な在りようにおいて痕跡であるほかはないものが素描される刻なのだ

生物学でいう種のたぐいであり、それらの拡張・増大、発展、普及などもまた、生物学的な種の増殖と同じ掟、同じ図式に従うとされていた。いずれにせよ、テイラーが人間社会の発展にみられるのと同じ掟、同じ図式に従うとされていた。いずれにせよ、テイラーが人間社会の発展を分析するさいに手本としてとりあげたのは、生物学にほかならなかった。言いかえれば、テ（1940）などの著作がある。——として葉の内在的秩序となる文法、他方に、この秩序の記述、分析、説明——すなわち理論——としての文法があるのだ。

『Modern Life』（1929）、『The Mind of Primitive Man』（1911：改訂版, 1938）、《Race, Language and Culture》（1940）などの著作がある。

롯된 통일체다. 땅속에서 어떻게 엉켜 있는지 알 수 없는 뿌리줄기는 서양의 이분법적 사고방식의 명료함을 뒷받침하는 트리 구조에 대한 안티테제로 볼 수 있다.

◎ 마찬가지로 서구의 사고방식에서 태어난 「그리드 시스템」은 두 가지 논거 위에 세워졌다. 하나는 1인치의 6분의 1인 1파이카(=12포인트)라는 단위를 사용한 것이고, 다른 하나는 행 길이를 기준으로 한다는 것이다. 왜 행일까. 알파벳 문자는 글자마다 폭이 다르기 때문에 1행의 길이를 미리 결정할 수 없다. 행 길이 기준에 문자를 단위로 쓸 수 없다는 이야기다. 따라서 행 길이는 파이카를 단위로 할 수밖에 없었고, 그렇기 때문에 그리드 시스템에서는 통제하기 쉬운 교오쿠리를 기준으로 잡았다는 생각이 든다.

◎ 1950-60년대, 스기우라를 비롯한 일본의 젊은 디자이너들이 그리드 시스템과 마주하였을 때 눈에 들어온 것은 「행 기준의 수법」이 아니었을까. 들뢰즈와 가타리가 트리 구조에 의문을 품은 것처럼, 『리좀』을 읽고 스기우라도 동아시아에 위치한 일본만의, 그리드 시스템을 초월한 「그리드 시스템」을 꿈꾸었던 것은 아닐까.

◎ 『리좀』의 본문은 복잡한데, 본문 바깥에 인용문을 실은 데다 원본에 있는 주석뿐 아니라 역자가 단 주석도 있다. 중층적으로 얽힌 모습이 뿌리줄기 같다. 『리좀』의 판형은 가로가 8포×48배, 세로가 8포×80배로 그 비율은 48:80으로 1:1.666이다. 황금비가 1:1.618이므로 『리좀』의 판형을 황금비로 간주해도 무방하다. 이 판형 안에 9포×10자字의 행길이를 지니는 6단 조판의 판면版面을 설정한다. 이 판면을 기본으로 복잡한 판짜기를 시작한다.

◎ 여기까지는 디자인 교과서에도 나올 법한 내용이지만 다음 내용에 눈이 번쩍 뜨인다. 구석구석에 황금비가 숨어 있다! 단과 안쪽 여백, 책배의 여백 등 모든 관계가 황금비로 이루어져 있다. 황금비가 전체뿐 아니라 세부사항에까지 침투해 있다.

8pt×48

8pt×80

48:80=1:1.666
황금비(1:1.618)

9pt×10 크기의 여섯 단을 기준으로 다양한 조판을 고안

9pt×10 크기의 여섯 단을 창출

5:8

ンについて語るというのは、きわめて必要あってのことであります。シーニュについて語る時は、本当に背後に何ものかを指定しているということなのです。ある意味では、シーニュはシニフィアンよりも特殊化された概念です。シーニュの概念のうちにはすでにある練り上げが存在します。このシーニュという概念を支える一つの

＝有限の総体があるというよう《(droit)》といった文における言表する主語(＝主体)の特殊な位置が何であるかを叙述できよう」☆7とある。この二つの文のどちらにおいても、言表の来来形が、そうした「われわれ」の来るべき方向を指示する。

主語とする文がくり返される。この on は、すでに見たような、読者 vous を含む「われわれ」に近い。勧誘としての未

でも分解できるひとつのもので、それを、暴風雨のさなかに起こる事を分子的に細かく分解したものとすることもできるのです。そこから暴風雨というものを作り出すためには、そこにすでにその統一性を作り出す何ものかが存在していなければなりません。この統一性は主観的なものです。そして暴風雨というのは多少なりとも

たわけじゃない
少の差はあれは
(……)そして
って自然科学と
るに至ったわけ
る学問の適例が

それにしてもわれわれは、地図と複写を、まるで良き面と悪しき面と立せることによって、単なる二元論を再建しているのではないのか？　根と交叉し、ときとしてそいうことは地図本来の持前ではないのか？

행과 문자로부터
그리드 시스템을 생각하다

◉스기우라의 작품에서「부분이 전체와 호응하는」모습이 보이기 시작하면서「스기우라는 어떻게 그리드 시스템을 이렇게 깊이 이해할 수 있을까」전율을 느끼게 된다. 앞에서 스기우라를 비롯한 젊은 디자이너들은 서양의 그리드 시스템에서「행 기준의 수법」을 느낀 것은 아닐까 하는 말을 꺼냈다. 그렇다면 스기우라가 유럽에서 쓰는 문자 조판의 포맷 디자인에도 직접 손을 댄다면 어떻게 될까. 유네스코 아시아문화센터가 아시아문화를 폭넓고 심도 있게 소개한『아시안 컬처 Asian Culture』를 살펴보자. 흑백으로 레이아웃을 잡고, 마무리는 불투명한 오페크 잉크 혹은 형광잉크로 색지에 인쇄한 독특한 간행물이다.

◉레이아웃 용지를 참조하여 34호「자수刺繡 특집」(1983년)을 분석해보자. 페이지의 위와 아래는 행송行送(글자 높이와 글줄 사이를 더한 높이) 1파이카로 규정한다. 가로는 1파이카×49배로 주고, 이것을 7×7로 분해한다. 10포인트 글자에 행간 2포인트를 주기 때문에 1행은 딱 12포인트=1파이카가 된다. 다음 행으로 넘어가는 세로도 70파이카로 주어져, 7행을 1단위로 해서 전체를 10분할하여 7이라는 숫자가 구석구석에 자리 잡고 있다.

◉『아시안 컬처』에서 주목하고 싶은 것은 여백까지도 행으로 통제한다는 점이다. 지금까지의 그리드 시스템은 판면만을 대상으로 했다. 문자나 비주얼 소재 등의 주인공만을 대상으로 했으며, 조연인 여백까지 그리드가 미친 적은 거의 없었다. 그런데 스기우라는 그리드 시스템을 여백으로까지 확장시켰다. 스기우라의 디자인은「여백은 침묵하는 행」이라는 메시지를 전한다.

페이지 전체를
글자와 행의 집합으로 여기고
여백에도 그리드를 주다

◉『사회과학대사전』(전20권, 가지마연구소출판회, 1968-71년)은 사회사업과 맞먹는 규모로 간행된 대규모 사전이다. 레이아웃 용지를 들여다보면,「12급=3밀리미터」단위가 페이지 전체에 전개된다. 1행이 12급×21배수, 행송 18치. 3행을 묶으면 12밀리미터가 된다. 이는 사진식자 단위에서 다시 언급하기로 한다.「급級」과「치齒」는 같은 4분의 1밀리미터를 가리키지만「급」은 글자 크기에,「치」는 거리나 길이에 사용하는 것이 일반적이다.『사회과학대사전』의 책머리와 밑은 3행을 18배한 크기로「3」의 철저한 사용법에는 신비함마저 감돈다.

◉가로 방향을 살펴보자. 우선, 10배수의 5단 조판으로 구성된 도판 여백에도 1단을 할당하였다. 나머지 4단에서 2단이 생긴다. 작은 단위가 그보다 큰 단위로 합쳐져간다. 세밀한 그리드가 모여 포맷 디자인으로 승화한다. 그리드적 사고가 계층화된다. 단위로서의 글자와 행이 더 큰 그리드를 형성한다. 글자에서 시작해 사회에 이르는 그리드의 계층성이 눈앞에 펼쳐진다.

◉『파이데이아』가 보여주듯 서양의 행 중심의 그리드 시스템을 부정하지 않고, 정사각형의 문자를 단위로 한 그리드를 중첩시킨다. 그렇게 스기우라는 일본어만의 그리드 시스템을 구축한다.

일본화한
그리드 시스템의 탄생

◉스기우라의 그리드 시스템은 본문뿐 아니라 장정에도 적용할 수 있다. 고단샤 현대신서에서 확인해보자. 고단샤 현대신서는 스기우라가 1971년에서 2004년까지 작업한 책으로 장정 디자인도 몇 기기에 걸쳐 인쇄하였다. 여기서는 후기의 자켓 디자인을 예로 들겠다.

◉글자 크기가 12급이고 행간行間이 8치라면, 교오쿠리는 20치(=5밀리미터)가 된다. 그 5밀리미터로 자켓 디자인을 분할한다. 가로를 행으로 분할한 까닭에 자켓 날개까지 제어한다. 신서판이기

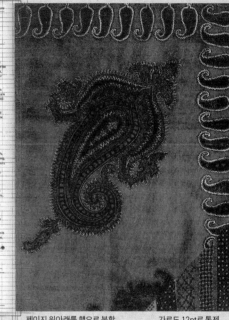

페이지 위아래를 행으로 분할
세로=12pt(10pt/2pt)×69행
7행을 1단위 7행×7

가로로 12pt로 통제
12pt×49
「12pt×7」을 1단위(×7)
1단=「12pt×7」×2

12급=3mm의 전면적 전개
1행=21자, 행송=18치
3행=12밀리미터의 유니트화×18유니트
가로=12급×63 세로=12급×87

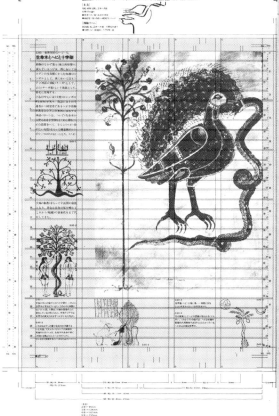

레이지 좌우·위아래를 글자와 행으로 통제
|로로=8급×117.5자 1단=19자 5단 단간段間=2.5자 =105자
세로=12치(8급/4치)×96행 3행을 1단위로 삼다 =32단위

|아래·좌우의 비율이 3:2 8pt 3단과 9pt 2단을 정확하게 맞춤

때문에 책의 비율은 황금비를 따른다. 황금비는 소수점 이하를 생략하면 5:8로, 5:8은 2.5:4로 볼 수 있다. 여기에 한 변이 43밀리미터인 정사각형으로 가로 2.5분할, 세로를 4분할한다. 일부러 이렇게 분할했다고 단정할 수 있는 이유는 바코드와 ISBN코드라는 디자이너에게는 껄끄러운 공간까지도 정확하게 43밀리미터 격자로 담아냈기 때문이다. 5밀리미터 행 단위와 43밀리미터 그리드가 포개져 있다.

단위로서의 글자와 행이 더 큰 그리드를 만들다

◉ 이제 다음 이야기로 넘어가보자. 『비주얼 커뮤니케이션』(『세계 그래픽디자인』 제1권, 고단샤, 1976년)의 레이아웃 용지에 실제 지면을 겹쳐보면 도판이 그리드에 꼭 맞게 들어간다는 것을 알 수 있다. 그런데 틀과 그리드를 없애보면 또 도판이 자유롭게 구성되어 있다는 느낌이 든다. 이 의존하면서도 얽매이지 않는 호흡이야말로 그리드 시스템과 어우러지는 비결일 것이다.
◉ 『비주얼 커뮤니케이션』은 페이지 좌우와 위아래를 글자와 행으로 정리한다. 8급×117.5배의 가로 방향에 1행=19자의 5단 조판을 설정한다. 세로 방향은 12급×96행으로, 3행을 1단위로 한 32단위다. 흥미로운 부분은 8급 캡션과 10급 본문이 「8급×19자(152치)≒10급×15자(150치)」로 전환되어 있다는 사실이다. 본문의 크기 변환을 설계단계에 포함하는 일은 알파벳 문자에서는 불가능하다. 이 책의 레이아웃 용지는 일본화한 가로조판 그리드 시스템의 예시이다.

책 한 권을 흐름과 변화를 지닌 구성체로 구체화하다

◉ 레이아웃 용지에 구체적인 글자나 도판을 넣을 때 비로소 흐름과 변화를 보이는 페이지가 나타난다. 그리드 시스템과 레이아웃 용지는 감상하는 대상이 아니라 어디까지나 책을 구체화하는 수단이다.
◉ 『일본의 미래』(우시오출판사, 1971-72년)라는 계간 종합잡지의 레이아웃 용지를 뜯어보자. 레이아웃 용지에는 9포인트 2단 조판, 8포인트 3단 조판 두 종류가 있다. 『일본의 미래』에서 채용한 그리드 시스템의 목표가 8포인트 3단 조판과 9포인트 2단 조판

을 얼마나 잘 조합하는가에 있었다는 예상이 된다. 구체적인 지면에는 어떻게 나타날까. 1972년에 간행된 제3호를 한번 보자. 둘러짜기 headnote(사방을 괘선으로 둘러싸는 것-역주)와 래기드ragged(행말行末을 들쑥날쑥한 채로 두는 것-역주)의 서로 다른 두 가지 조판이 혼재되어 있다. 이처럼 서로 다른 것이 공존하는 사례는 이외에도 또 있다. 조판 글자가 명조체와 고딕체, 고딕체 조판을 자세히 보면 한자는 고딕체, 히라가나는 앤티크체로 다른 서체(고딕+앤티크)를 조합했다. 이로 인해 레이아웃 용지 한 장으로는 상상할 수 없는 역동적인 여백이 출현한다.

텍스트와 도판을 배치하자 역동적인 여백이 출현하다

◉ 텍스트와 도판을 구체적으로 배치하니 동적인 여백이 출현한다. 여백을 중심으로 스기우라의 작품을 지그시 바라본다. 다카하시 가즈미의 『암흑으로의 출발』(도쿠마쇼텐, 1871년)의 본문 지면에는 인터뷰어가 질문을 던지는 부분의 행길이를 극단적으로 짧게 고딕체로 조판하여, 곳곳에 여백이 선명하게 나타났다. 다카하시 가즈미는 71년 5월 3일에 세상을 떠났다. 발행 연월일은 10월 1일이라 이 책에는 유언으로 볼 수 있는 이야기가 담겼다. 판권에는 「본문 판형 9포인트 40배×60배」라고

기재해 책의 비율이 2:3 이라는 것을 담담하고도 명확하게 밝혔다. 페이지 곳곳에 내비친 여백의 직사각형은 다카하시 가즈미라는 위대한 문학가를 잃어버린 허탈함을 표현한다.

◎이번에는 세로짜기한 『전우주지』(고사쿠샤, 1979년)의 복잡한 그리드 시스템에 눈을 돌려보자. 판형이 아니라 판면의 비율이 황금비다. 판면의 가로 방향은 행송 21치×28행이며, 4행이 한 단위로 총 7단위로 이루어져 있다. 주목하고 싶은 점은 본문 바깥의 여백에도 1단위 4행이 할당되어 있다는 점이다. 여기까지가 행을 중심으로 정리한 가로 방향 분석이다.

◎판면의 세로 방향은 12급×78배다. 이 『78』이라는 숫자는 실로 신비로운 숫자로 2단 조판, 3단 조판, 4단 조판, 5단 조판 모두 배수와 단간의 글자수가 자연수가 된다. 78배와 다단 조판을 동시에 만든 아이디어는 정사각형 글자가 행장을 규정하게 만들어 지극히 동아시아적이면서도 일본답다. 『전우주지』는 가로 방향 행을 통제해 서양식 느낌을 주는 반면 세로 방향은 일본식으로 표현한, 이중 구조를 숨겨놓은 디자인이라 할 수 있다.

여백을 조직화하다

◎스기우라의 그리드는 구체적인 글자나 도판이 레이아웃 용지와 충돌할 때 여백이 생동감 있게 나타나면서 박력을 느끼게 한다. 포맷 디자인이라는 혈액에 의해 잠들어 있던 여백에 생명을 불어넣는 듯하다. 또한 따로따로 떨어진 페이지에 있는 여백들이 서로를 부르는 듯한 느낌도 감돈다. 여백을 조직화한 것이다.

◎조연이었던 여백이 주인공으로 떠오르는 모습을 제목에 「여백」이 들어간 책으로 확인해보자. 하스미 시게히코의 『프랑스어의 여백에』(아사히출판사, 1981년)다. 이 프랑스어 교과서 페이지에는 여백 부분에 이상한 점이 가로로 네 개, 세로로 여섯 개 찍혀 있다. 판형의 황금비 5:8이 가로로 약간 긴 정사각형(4.5:4.25)을 매개로 2:3으로 변환한다. 조그마한 검은색 점은 구조체를 노출시키는 건축처럼 그 평체平體를 찍은 그리드의 존재를 그대로 드러내 보인다. 여백 공간에도 그리드를 빈틈없이 깔아놓은 감촉이 여백을 「없는 것」이 아닌 「있는 것」으로 존재하게 한다.

◎스기우라는 그리드를 통해 본문과 도판의 구체성이 지니는 개성과 예외를 약동적으로 끌어낸다. 요철을 평평하게 펴는 것이 아니라 이단異端과 노이즈에 활력을 불어넣는다. 그리드와 포맷 디자인은 마치 야구장이나 축구장처럼 드라마가 펼쳐지는 장소다.

스기우라의 그리드는 예외를 배제하지 않는다

◎『백구찬찬』(쓰카모토 구니오, 고단샤, 1974년) 케이스에서 책표지와 면지를 넘겨 본문에 이르는 과정을 눈여겨보자. 케이스에는 노랑·빨강·파랑 3색을 겹친 후 깎아 색을 내고, 표지에는 운모 가루를 바른 종이에 하얀색으로 박을 입히고, 도안은 중국의 별자리 그림을 고르고, 면지에는 푸른 별자리를 파노라마로 배치했다. 별에 가까이 다가가자 본문과는 다른 용지로 삽입된 표제지가 나온다. 뒤이어 이어지는 차례 표제지, 차례를 지나 표제지, 속표제지를 지나면 본문에 들어간다. 시간의 드라마를 전하는 영화 같기도 하다. 그리드

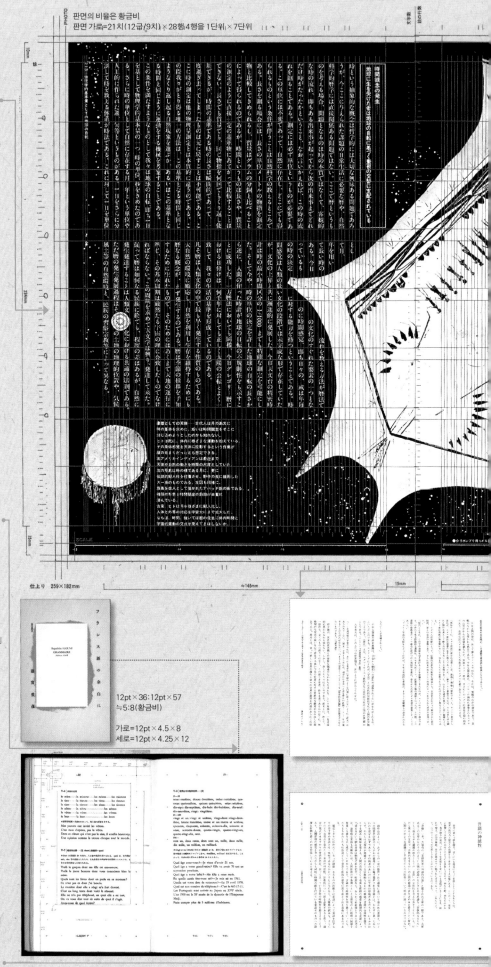

판면의 비율은 황금비
판면 가로=21치(12급/9치)×28행×4행을 1단위×7단위

時間槪念の發生

12pt×36:12pt×57
≒5:8(황금비)

가로=12pt×4.5×8
세로=12pt×4.25×12

仕上り 259×182mm

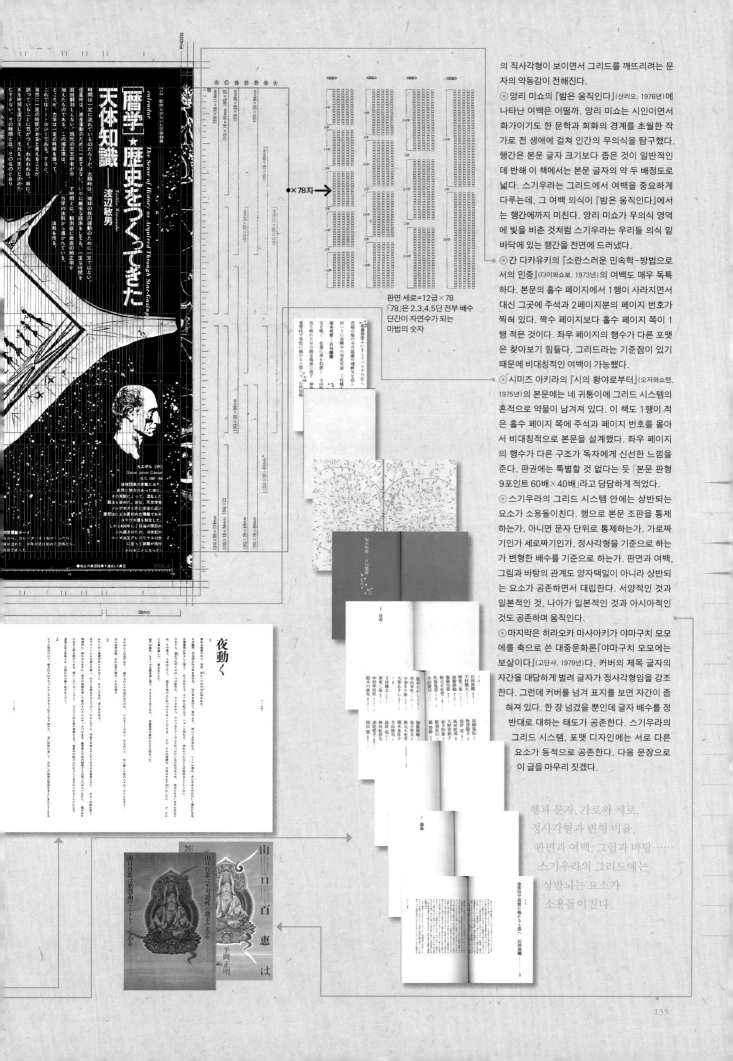

의 직사각형이 보이면서 그리드를 깨뜨리려는 문자의 약동감이 전해진다.

◉ 앙리 미쇼의 『밤은 움직인다』(샹리오, 1976년)에 나타난 여백은 어떨까. 앙리 미쇼는 시인이면서 화가이기도 한 문학과 회화의 경계를 초월한 작가로 전 생애에 걸쳐 인간의 무의식을 탐구했다. 행간은 본문 글자 크기보다 좁은 것이 일반적인데 반해 이 책에서는 본문 글자의 약 두 배정도로 넓다. 스기우라는 그리드에서 여백을 중요하게 다루는데, 그 여백 의식이 『밤은 움직인다』에서는 행간에까지 미친다. 앙리 미쇼가 무의식 영역에 빛을 비춘 것처럼 스기우라는 우리들 의식 밑바닥에 있는 행간을 전면에 드러냈다.

◉ 간 다카유키의 『소란스러운 민속학─방법으로서의 민중』(다이와쇼보, 1973년)의 여백도 매우 독특하다. 본문의 홀수 페이지에서 1행이 사라지면서 대신 그곳에 주석과 2페이지분의 페이지 번호가 찍혀 있다. 짝수 페이지보다 홀수 페이지 쪽이 1행 적은 것이다. 좌우 페이지의 행수가 다른 포맷은 찾아보기 힘들다. 그리드라는 기준점이 있기 때문에 비대칭인 여백이 가능했다.

◉ 시미즈 아키라의 『시의 황야로부터』(오자와쇼텐, 1975년)의 본문에는 네 귀퉁이에 그리드 시스템의 흔적으로 약물이 남겨져 있다. 이 책도 1행이 적은 홀수 페이지 쪽에 주석과 페이지 번호를 몰아서 비대칭적으로 본문을 설계했다. 좌우 페이지의 행수가 다른 구조가 독자에게 신선한 느낌을 준다. 판권에는 특별할 것 없다는 듯 「본문 판형 9포인트 60배×40배」라고 담담하게 적었다.

◉ 스기우라의 그리드 시스템 안에는 상반되는 요소가 소용돌이친다. 행으로 본문 조판을 통제하는가, 아니면 문자 단위로 통제하는가. 가로짜기인가 세로짜기인가, 정사각형을 기준으로 하는가 변형된 배수를 기준으로 하는가. 판면과 여백, 그림과 바탕의 관계도 양자택일이 아니라 상반되는 요소가 공존하면서 대립한다. 서양적인 것과 일본적인 것, 나아가 일본적인 것과 아시아적인 것도 공존하며 움직인다.

◉ 마지막은 히라오카 마사아키가 야마구치 모모에를 축으로 쓴 대중문화론『야마구치 모모에는 보살이다』(고단샤, 1979년)다. 커버의 제목 글자의 자간을 대담하게 벌려 글자가 정사각형임을 강조한다. 그런데 커버를 넘겨 표지를 보면 자간이 좁혀져 있다. 한 장 넘겼을 뿐인데 글자 배수를 정반대로 대하는 태도가 공존한다. 스기우라의 그리드 시스템, 포맷 디자인에는 서로 다른 요소가 동적으로 공존한다. 다음 문장으로 이 글을 마무리 짓겠다.

행과 문자, 가로와 세로,
정사각형과 변형 비율,
판면과 여백, 그림과 바탕……
스기우라의 그리드에는,
상반되는 요소가
소용돌이친다.

6 책의 지층학

●종이가 쌓이면서
생기는 「책의 시공時空」에
관심을 기울였던 스기우라는
시공을 만들어낸 디자인의 가능성의
폭을 넓혀 내실을 다졌다.
●특히 책의 삼차원성을 엮는
「책등」의 중요성에 주목.
내용을 반영하는 …… 등의
유례없는 창의성을 발휘했다.
전집과 총서에서는 한 권 한 권을
두드러지게 하면서도 전체를 유기적으로
연결하는 시퀀스에 충실했다.
●한편 책등과 대치를 이루는 「책배」에
주도면밀하게 인쇄한 그림은 동시대뿐
아니라 후세대에도 크나큰
영향을 미치고 있다.
색이 다른 종이들을 묶음별로
본문에 사용한 시도도 「책의 지층학」을
또렷이 돋보이게 한다…….
●

유/반문학·비문학遊/叛文学·非文学
피카소 전집ピカソ全集
TAO 영원한 대하TAO 永遠の大河
셀린의 작품セリーヌの作品
라이프니츠 작품집ライプニッツ著作集
이와타 게이지 작품집岩田慶治著作集
사회과학대사전社会科学大事典
백과연감百科年鑑
고도여정古都旅情
독일·낭만파 전집ドイツ·ロマン派全集
기호 숲의 전설가記号の森の伝説歌
다이지린大辞林
가도카와 유의어 신사전角川類語新辞典
그 외

'78

책배

책배

[에피스테메 Ⅱ기] 1호, '84 → p096
● 600페이지에 달하는 철학 잡지.
「구조 변동」을 논하는 텍스트가
색지를 포함한 여섯 가지 색층으로
나뉘져 있다.
● 책배의 인덱스가 100페이지마다
상하로 움직이고, 논문마다 표시된
인덱스까지 더하여 리듬의 변동을
복잡하게 가시화하고 있다.

[4명의 디자이너와의 대화] '75 → p045
● 책은 8과 16의 배수로 집장한
다발로 만들어진다. 이 책에 담긴
네 명의 대화를 눈에 띄는 개성을
반영한 네 가지 색 종이로 각각 엮었다.
책배에 선명한 색의 띠가 보인다.
● 본문 용지를 다른 색 종이로
분할한 「무모」한 시도의 초기 사례다.

[고도 여정] '79 → p040
18장으로 구성된 본문을 네 가지 다른
색 종이로 분할했다. 고급스러우면서도
엷은 색 변화와 반복이 장마다 온화한
색의 충을 만들어 고도京都 교토에
어울리는 감성으로 물들인다.

[야마구치 모모에는 보살이다] '83 → p090
● 다섯 장+사진 46페이지.
여섯 부문을 분홍색・주황색・흰색으로 나누었다.
● 중앙의 검은색 페이지에는 아키 요코가
사사한 「밤으로夜へ」의 속삭임이……

책배

책배

'83

[독일·낭만파 전집] '83 p049
● 독일의 낭만파 작가들의 명상의
고뇌·자연 알프스의 계곡, 깊은 숲, 북해의
파도 소리…… 등의 풍경이 전집의
책배를 장식한다.
원리 신타는 와타나베 후지오.

책배

'84 '87

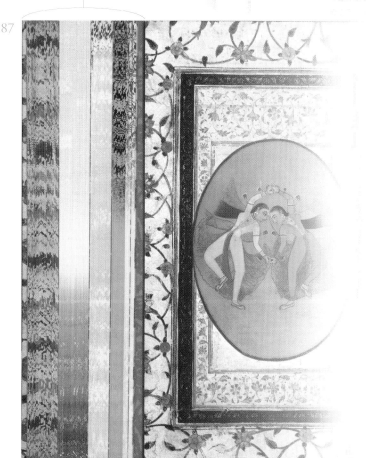

[아이다 다케후미 나무로 쌓은 집] '84 p045
● 독창적인 건축가 아이다의 아이디어의 힌트를 얻은
직목(織木) 모양이 책배를 단장한다.
[아시아 무용의 인류학] '87
미야오 지료, PARCO 출판,
A5 반양장, 4C, 원리 = 다니무라 아키히코
● 아시아 각국의 직물이 책배에 어울어풍한 무늬를 만든다.

책배

책배

'86

책배

'79

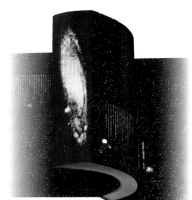

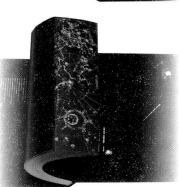

책배

[기호 숲의 전설가] '86 →p082
● 일곱 쥐의 정원 식을 둘러싼 페이지 이백 곳곳에서
풍경화가 모습을 드러낸다. 에피기에서 인용한 산 수의
정치이 각 장을 좇아 천천히 시계방향으로 회회한다.
● 그 움직임이 신비롭게 책배를 물들인다.

[천년의 슈겐도] '05
시마쓰 고가이 외 ＝ 편저, 진수쿠쇼보, A5 판양장, 3C ＋
논흑인쇄, 허리 ＝ 사토 아쓰시 ＋ 시마다 가오루
● 슈겐도修驗道(일본의 현지 신억 신앙과 밀교가 혼합된 종교 일본의
성직인 하 루로 산, 슈겐도 수행자인 야마부시의 기록을
중심으로 엮은 책.
● 본문 조각 주변으로 흐리기 효과를 넣어 페이지를
넘기면 진능성이와 구름바다가 마지막이 이동한다.
그 움직임이 이상야릇한 무늬로 물들이 책배를 다놓다.

[전우주지] '79 →p098-103
● 원쪽으로 눕히면 안드로메다
성운이, 오른쪽으로 눕히면
존 플랩스티'의 별자리 지도가
암운의 책배를 배경으로 문쪽
나타나 보는 이를 놀라게 한다.

141

大辞林
第二版
松村明 編
三省堂

類語新辞典

セレクト古語辞典

[다이지린] '89 →p162
● 3000페이지 가까운 국어대사전. 대사 집이 책배를 장식한 인덱스에 공을 들였다.
● 10단으로 나눈 50음도 검색 방식의 인덱스는 지문의 정밀도에 따라 상하 움직임이 발생하는 것을 피하기 위해 최초의 펼침면 구성 개만으로 한정해, 리듬이 섬세하게 모습을 드러낸다.
[신세이도 실렉트 고어사전] '87 →p163
● 600페이지의 소형 고어사전. 책배의 상하부에 압축한 검정과 보라 두 가지 책의 인덱스, 서로 번갈아 이회함으로써 색으로 리듬감을 준다.

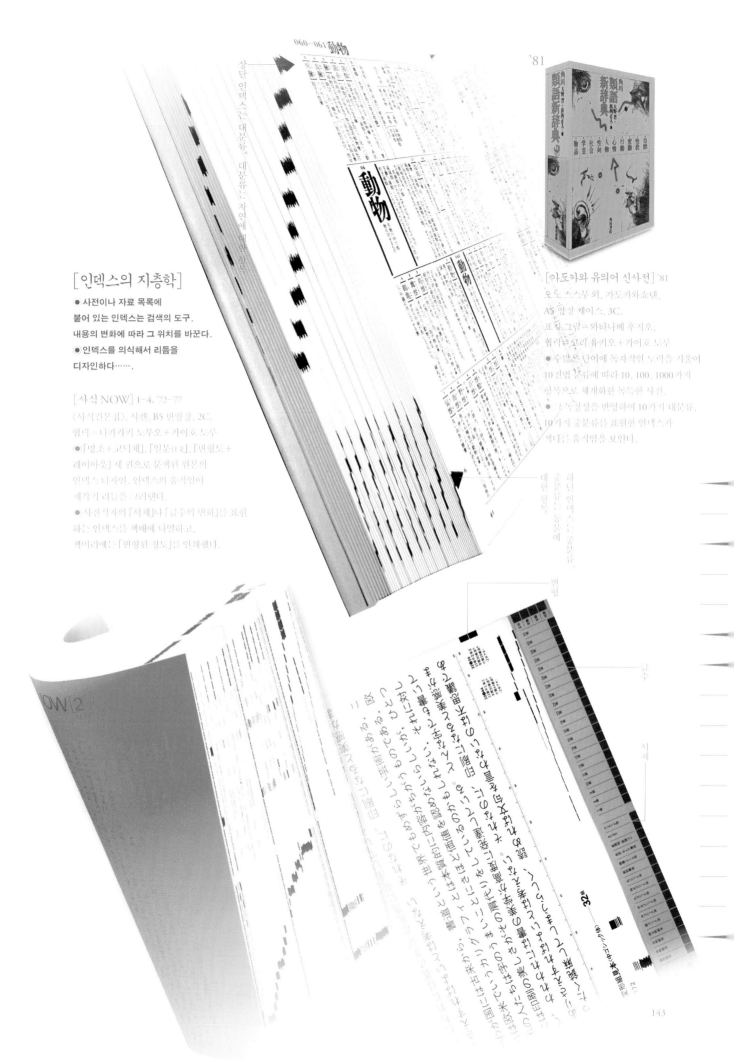

[인덱스의 지층학]

● 사전이나 자료 목록에
붙어 있는 인덱스는 검색의 도구.
내용의 변화에 따라 그 위치를 바꾼다.
● 인덱스를 의식해서 리듬을
디자인하다…….

[사식 NOW] 1-4, '72-77
〈사식견본집〉, 사켄, B5 반양장, 2C.
협력＝나가사키 노무오＋가이호 도부

● 「명조＋고딕체」, 「일문ll회」, 「변형도＋
레이아웃」세 권으로 분책된 위본의
인덱스 디자인. 인덱스의 움직임이
제각기 리듬을 그려낸다.
● 사진식자의 「서체」나 「급수의 변화」를 표현
하는 인덱스를 책배에 나열하고,
책머리에는 「변형된 정도」를 인쇄했다.

'81

[가도카와 유의어 신사전] '81
오노 스스무 외, 가도카와쇼텐,
A5 양장 케이스, 3C.
표지 그림＝와타나베 후지오,
협력＝모리 유키오＋가이호 도부

● 수많은 단어에 독자적인 노력을 기울여
10 진법 분류에 따라 10, 100, 1000 가지
항목으로 체계화한 독특한 사전.
● 그 특징성을 반영하여 10 가지 대분류,
10 가지 중분류를 표현한 인덱스가
색다른 움직임을 보인다.

143

7 일즉이즉다즉일

◉왼쪽 페이지는 흰 바탕에 검은 글자.
오른쪽 페이지는 검은 바탕에 흰 글자.

아시아의 도상이 내포하고 있는
「음양의 이원성」을 책의 구조에 겹친,
「일즉이 一即二」 세계관의 응용…….

◉호화본에는 「일즉이」에서 나아가
케이스 하나에 일본식 장정본과
서양식 장정본, 혹은 두루마리,
여러 장의 시트 등 다양한 책을 담아
다차원이자 하나인 우주를 나타낸다.
이로써 「다즉일 多即一」의 세계가 등장한다.

◉아시아로 시선을 돌리게 한
책이라는 물체가 지닌
「일즉이즉다즉일」의 우주론이 출현하다…….
이러한 일련의 성과는 스기우라가 더욱
심혈을 기울인 「맥동하는 책」에서
빛을 발한다.
또한 일본의 전통적 문화인 재래식
장정의 매력에 다시금 조명을
비춘 공적도 크다.

◉

전진언원양계 만다라 伝真言院両界曼荼羅

한국 가면극의 세계 韓国仮面劇の世界

이노우에 유이치 절필행 井上有一絶筆行

만다라 연화 マンダラ蓮華

티베트 만다라 집성 西蔵曼荼羅集成

천상의 비너스·지상의 비너스 天上のヴィーナス·地上のヴィーナス

인 印

겐모치 이사무의 세계 剣持勇の世界

전통 연의 미 古風の美

일본대세시기 日本大歳時記

고단샤 현대신서 講談社現代新書

가도카와선서 角川選書

그 외

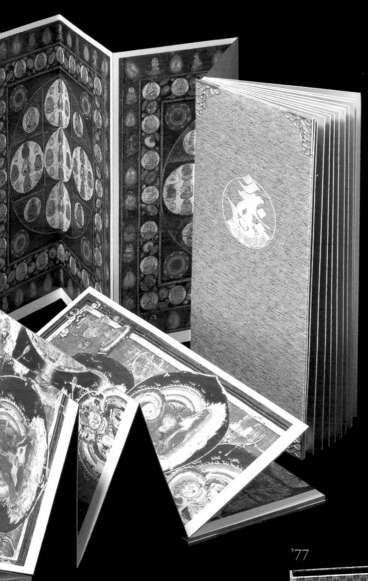

이시모토 야스히로＝기획·촬영, 스기우라 고헤이＝구성.

헤이본샤, 책갑 두 개 각 560×374mm.

사진집·해실집·경본絵本·두루마리 등으로 구성.

협력＝다니무라 아키히코＋고다 가쓰히코＋고리 유키오

◉고보대사弘法大師 구카이空海가 일본에

들여와 교왕호국사(동사東寺)에 전한 양계만다라両界曼荼羅.

「태장계胎藏界」와 「금강계金剛界」. 한 쌍의 만다라로

음양의 이원세계를 치밀한 구조로 전개한다.

대칭적인 구조를 금색(태장계)과 은색(금강계)

두 개의 책갑에 담았다.

◉태장계에는 한 쌍의 「두루마리」와

한 쌍의 「경본(병풍접지식 제본-역주)」.

금강계에는 금과 은을 기조로 한 한 쌍의 「서양식 장정본」이

모습을 드러낸다.

◉동양식과 서양식 조본을 대치시킨 전6권의 중층 세계.

「일즉이, 이즉일, 다즉일」을 실현한 북디자인의 금자탑이다.

'77

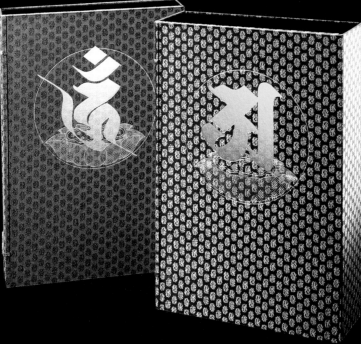

[한국 가면극의 세계] '87

김양기, 신진부쓰오라이샤,
46판 양장, 4C, 협력＝다니무라 아키히코

◉봉산탈춤에서 최종 막이 끝나면 소원을
빌며 탈을 불태워 이 세상에서 소멸시킨다.
극 중에서 살아있던 탈과 재로
둘러싸여 사라져가는 탈. 한국 가면의
양극성이 자켓과 커버에 드러난다.

◉본문에 왼쪽 페이지는 흰색으로,
오른쪽 페이지는 검은색으로 테두리를 둘렀다.
이러한 흑과 백의 배치는 책 커버 디자인으로도
이어져 앞커버는 흰색 테두리에 검은색 바탕,
뒷커버는 검은색 테두리에 흰색 바탕으로
대비시켰으며 이 두 가지 색은 책등에서 만난다.
흑과 백의 대비가 책등에서 하나가 된다.

◉「백白」은 신할아비의 흰색 탈, 「흑黑」은
미얄할미의 검은색 탈에서 유래하였다.

◉북방 샤머니즘에서 유래한 것으로
추정되는 흰색과 검은색의 선명한 대비는
신神-귀신鬼神, 생生-사死, 음陰-양陽의
대립 원리를 상징한다.
대립하는 요소의 조화와 갈등.
창조와 파괴에 따른 세상의 풍요로움과
생명력이 유지되기를 바라는 마음을
디자인에 담았다.

'87

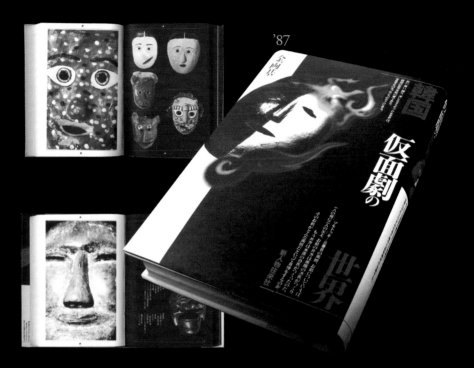

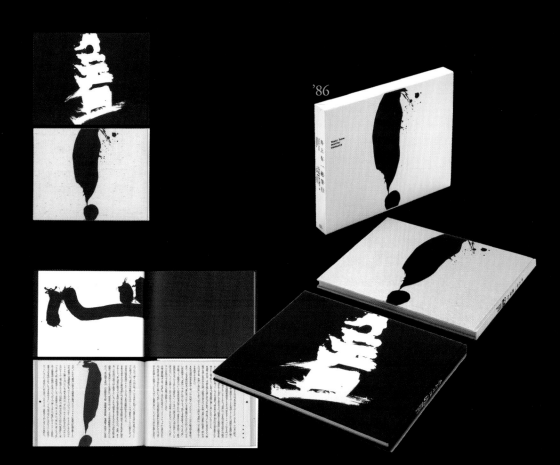

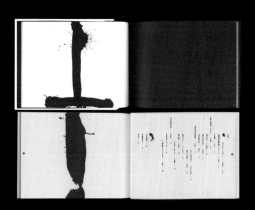

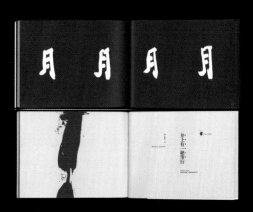

……두 가지는 서로 채워주며 하나가 된다. 음양의 대립, 그리고 융합……。

생동감 넘치는 소용돌이가 탄생하다……。

[이노우에 유이치 절필행] '86

우나가미 마사오미＝엮음, 우낙도쿄,
260×330mm, 케이스 하나에 2권, 박2도,
협력＝다니무라 아키히코
◉작품집과 문집 두 권으로 분책한 서예가의
만년의 역작. 「작품＝흑」과 「문장＝백」
두 권으로 나뉘어 치열하게 대치하며 반전을 이룬다.
◉「문장」에는 지면을 뚫고 나와, 글을 가르는
강렬한 「감탄 부호」가 연속한다…….
독자는 이노우에 유이치의 「행로」를 직접
눈으로 보게 된다.
◉검은 바탕에 새겨진 「작품」에는
「상상을 초월하는 엄청난 작품」을 목표로
「날마다 절필」을 마음에 새긴
이노우에 유이치의 글씨가 아낌없이 이어진다.
◉압도당할 듯 생생한 묵흔과 대치하며
이원성 디자인이 성립한다.

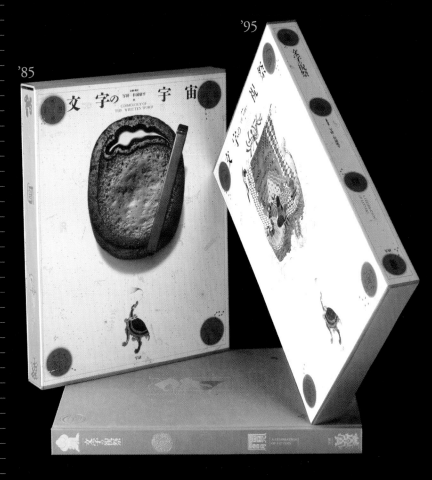

'85

'85

① [문자의 우주]
② [문자의 축제]
스기우라 고헤이＝구성, 샤켄,
B4변형 양장 케이스, 4C
●사진식자 회사 「샤켄」에서
「문자의 생태권」이라 부르며
1975년부터 발행하기 시작한 캘린더는
스기우라가 직접 기획·수집·디자인해
34년에 걸쳐 제작되었다.
평범한 사람들의 생활 속에 숨 쉬는
문자를 주제로 한 동서고금의
진귀한 작품들을 꾸준히 소개했다.
●그 작품을 집대성한 기념비적
작품인 『문자의 우주』를 1985년,
『문자의 축제』를 1995년에 출간했다.
두 권은 쌍을 이루는 한편
하나로 이어진 책이기도 하다.

'79

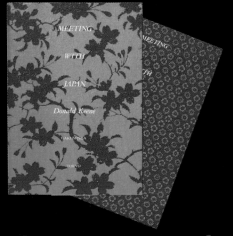

③ [MEETING WITH JAPAN]
도널드 킨 Donald Keene. 가쿠세이샤 . 46 판 반양장 .
2C, 협력＝아카자키 쇼이치
●고전에서 현대까지 일본문학의 다양한 모습을 세계에 소개하다가
일본 국적을 취득해 일본에 머물렀던 석학이 쓴 일본문학론집 (1979년.
영문으로 발표). 자켓·커버·면지의 전개에 빨강과 녹색의
강렬한 보색대비가 「그림과 배경」의 관계를 반전시키며 끊임없이 이어진다.
●일본과 미국, 고전과 현대, 감춰진 것과 드러난 것……. 저자가 체험한
양극성을 반영해서 「이즉일. 일즉이」의 선명하고도 강렬한 색채세계가 탄생했다.

①②	④⑤
③	⑥

협력
다니무라 아키히코①④⑤⑥
사토 아쓰시②

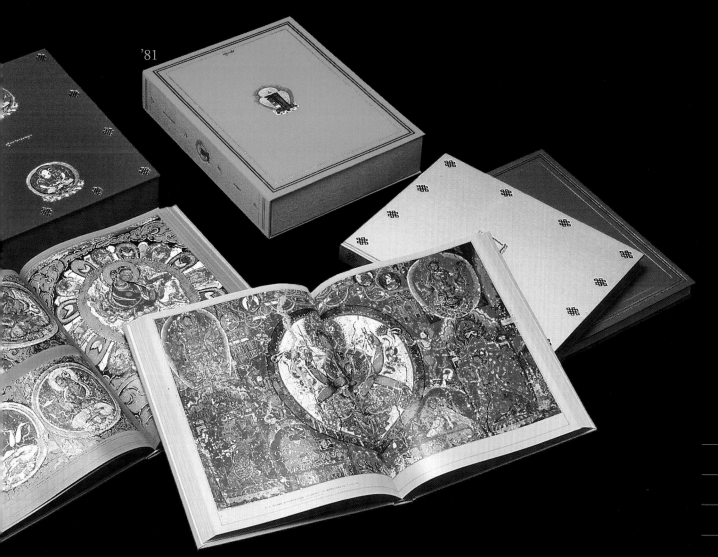

'81

④ [만다라 연화]

가토 다카시＝사진, 고바야시 조젠＋쓰프텐 팔단＝해설, B4변형 양장 케이스 하나에 2권, 4C

⑤ [만다라 서티베트의 불교미술]

가토 다카시＝사진, 마쓰나가 유케이＝해설, 스기우라 고헤이＝구성, 마이니치신문사,
B4변형 양장 케이스 하나에 2권, 4C

◉ 1980년에 스기우라는 마이니치신문과 고야산대학교의 공동조사단에 합류해 인도 북서부의
라다크로 떠나 티베트 불교미술 조사에 동행했다. 모든 사진 자료는 가토 다카시가 각고의 노력으로 촬영한
작품이다. 그 성과는 전시회(세이부미술관, 현재의 세존미술관)와 다수의 출판물로 세상에 알려졌다.

◉ 스기우라는 북디자인 작업에만 머무르지 않고, 전시회 기획과 구성에도 중심적인 역할을 맡아
이후의 만다라 붐을 이끌었다. 이때의 경험으로 자신의 피가 흐르는 아시아의 문화유산에 대한 중요성을
자각하게 됐고, 그 후의 집필과 디자인 활동의 기준점이자 자양분이 됐다.

◉ 사진가 가토 다카시의 〈적〉과 〈청〉, 두 케이스는 출판사는 다르지만 내용은 쌍을 이루는 호화 사진집이다.
케이스를 열면 한 쌍의 책(사진집과 해설집)이 나타난다. 본문의 여백 부분에는 전 페이지에 주황색(티베트
불교에서 신성하게 생각하는 색)을 칠해 라다크 사원을 장식한 농밀한 공간을 재현한다.

⑥ [만다라 군무]

가토 다카시＝사진, 쓰카모토 게이도＋쓰프텐 팔단＝해설, 히라카와출판사, A4 양장 케이스, 4C

◉ 오른쪽 책은 사진가 가토 다카시가 작업한 라다크 지방에 내려오는 티베트 불교의 제례를 기록한 사진집.
선명한 빛깔의 의상을 몸에 두르고 기괴한 가면을 쓰고 빙빙 돌며 군무를 추는 승려들.
부처, 신, 정령이 되어 이 땅에 움직이는 만다라를 그려낸다. 다양한 움직임을 정밀한 카메라 작업으로 담아냈다.

◉ 만다라에서 유래한 「다즉일, 일즉다」 원리는 이 시기에 간행된 각종 「만다라 관련 책」 출판과 디자인 설계에도 영향을 미쳤다.
가토 다카시 사진집은 「하나가 여럿」이 되는 종합과 개별화의 좋은 사례로 남았다.

'84

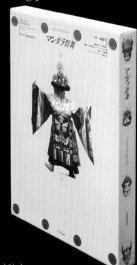

一即二即多即一

[하나이자 둘인 「책」]

◉손으로 잡을 수 있고, 적당한
무게감을 지닌 책.
책은 직육면체의 종이 다발이다.
손에 쥐면 아주 자연스럽게
페이지가 펼쳐진다.
팔랑거리며 펼쳐지는 수많은 페이지가
책등을 중심으로 하나로 묶여 있다.
◉책을 펼친다. 왼쪽 페이지와 오른쪽
페이지가 「대칭」을 이룬다.
왼쪽·오른쪽뿐 아니라 책에는 상-하가 있고,
시작-끝, 펼치다-덮다……등 쌍을
이루는 다양한 구조가 담겨 있다.
이는 책을 읽는 우리 몸의 좌반신-우반신이나
왼손-오른손에도 대응하는 구조다.
◉그러나 책을 덮으면 「하나」가 된다.
우리 몸도 왼손과 오른손을 합치면 하나가
되고, 「하나의 마음」을 상징하게 된다.
◉「하나」이면서 「둘」, 「둘」이면서 「하나」이다.
하나와 둘이라는 서로 다른 개념이
순간적으로 이어진다.
이는 「책」이라는 매체의 중요한 특성이다.

[하나이면서 여럿인 「책」]

◉늘어나는 「문자」, 늘어나는 「도상」,
늘어나는 「기호」의 집합체. 책등·책배·
면지·차례·판권……등 여러 부분을 모으고,
여러 재질을 모아야 책이 완성된다.
◉나아가 책은 시각뿐 아니라 촉각과 청각……,
「오감」에도 반응한다.
눈으로 보고 소리내어 읽는다.
손안에서 책은 소리를 낸다.
페이지를 넘기면 책 냄새가 피어오른다.
손에 닿는 다양한 촉감을 느낀다.
그리고 내용을 음미한다.
그야말로 책과 오감의 대화다.
◉책 한 권에는 「늘어나는多」 것이 모여들어
「공간」과 「시간」이 다중적으로 교묘하게 중첩되어
「하나」의 우주를 형성한다.
◉책에는 이보다 더 중요한 특징이 있다.
책배에 손을 대어 책장을 팔랑팔랑
넘기면 순간적으로 내용이 눈에 들어온다.
「하나」와 「여럿」이 단숨에 결합된다.
책 한 권에는 「바로」라는 순간성이 내재되어 있다.
◉이렇게 보다 보면 책이라는 매체는
「하나」이면서 「둘」이다.
또한 「둘」이면서 「여럿」이다.
나아가 「여럿」이면서 「하나」인……
특이한 성질을 감추고 있는 매체라는
사실을 알게 된다.
◉이러한 특징을 잘 살린 북디자인 실험.
7장에 실린 호화본 디자인을 통해
그 사례를 한눈에 볼 수 있다.(스기우라)

'83

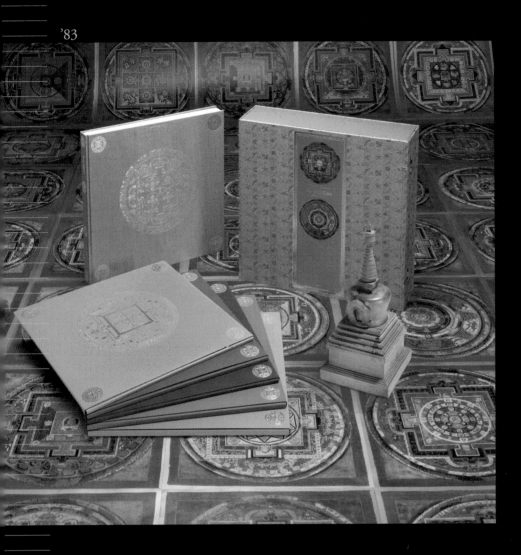

[티베트 만다라 집성] '83

고단샤, 520×520mm, 책갑 하나, 다토 케이스 다섯 개(도판 139장 삽입)+
해설집, 6C, 해설=달라이 라마 3세 소남 갸초+다치카와 무사시,
협력=다니무라 아키히코
◉티베트 밀교의 발전단계에서 비롯한 139장의 방대한 만다라 그림 세트.
그 그림을 실물과 거의 동일한 크기의 낱장으로 재현했다.
◉만다라 교의의 발전 단계에 기초한 황, 청, 적, 녹, 백(회색)의 다섯 가지 색 커버로
낱장 그림들의 묶음을 감싼다.
대형판 해설집을 곁들여 금란단자金襴緞子(중국의 비단 중 하나로 일본 무로마치 시대에 들어온
화려한 직물-역주)를 두른 책갑에 담았다.
◉이 케이스를 열면 수많은 만다라가 동시에 뿜어져 나오면서
「다즉일, 일즉다」의 북디자인 세계가 되살아난다.

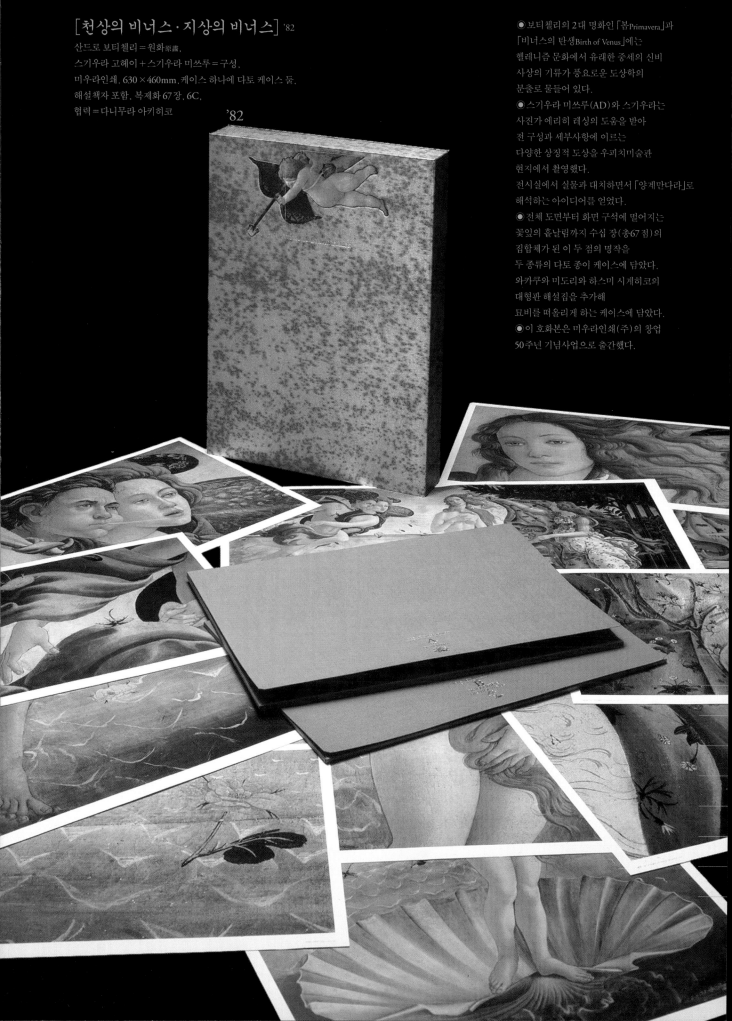

[천상의 비너스·지상의 비너스] '82

산드로 보티첼리 = 원화原畫,
스기우라 고헤이 + 스기우라 미쓰루 = 구성,
미우라인쇄, 630×460mm, 케이스 하나에 다토 케이스 둘,
해설책자 포함, 복제화 67장, 6C,
협력 = 다니무라 아키히코

'82

◉보티첼리의 2대 명화인 「봄Primavera」과
「비너스의 탄생Birth of Venus」에는
헬레니즘 문화에서 유래한 중세의 신비
사상의 기류가 풍요롭게 도상학의
분출로 물들어 있다.
◉스기우라 미쓰루(AD)와 스기우라는
사진가 에리히 레싱의 도움을 받아
전 구성과 세부사항에 이르는
다양한 상징적 도상을 우피치미술관
현지에서 촬영했다.
전시실에서 실물과 대치하면서 「양계만다라」로
해석하는 아이디어를 얻었다.
◉전체 도면부터 화면 구석에 떨어지는
꽃잎의 흩날림까지 수십 장(총67점)의
집합체가 된 이 두 점의 명작을
두 종류의 다토 종이 케이스에 담았다.
와카쿠와 미도리와 하스미 시게히코의
대형판 해설집을 추가해
묘비를 떠올리게 하는 케이스에 담았다.
◉이 호화본은 미우라인쇄(주)의 창업
50주년 기념사업으로 출간했다.

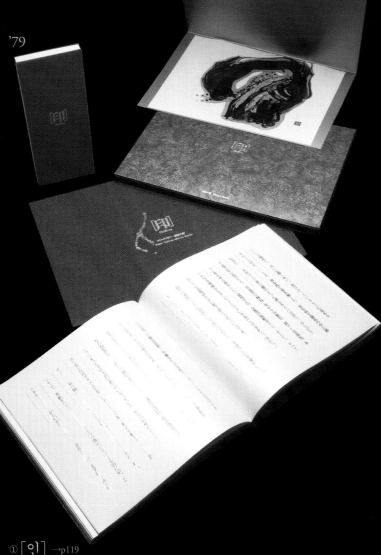

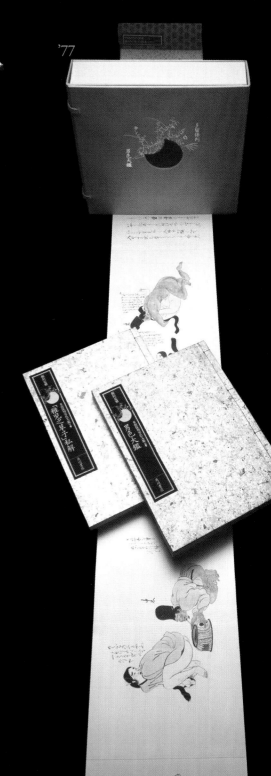

'79

'77

① [인] →p119

로제 카유와 + 모리타 시류, 자우호간행회.

케이스 하나에 묵서 복제·서양식 장정본(텍스트)·경본

텍스트 본문에 무지개 박, 협력＝가이호 도루

●다채로운 사상가 로제 카유와의 텍스트본과 전후의 전위서도前衛書道

운동을 주창한 모리타 시류의 글(낱장)을 접목시켜 해설집(경본)을 더한

이 호화본에는 광물을 좋아하는 카유와의 취향에 따라

물질에 내재하는 「빛의 반짝임」을 주제로 삼았다.

●본문의 문자 조판에 무지개 색으로 박을 입히거나 3색을 긁어내는

수법으로 인쇄하여, 영묘한 색채가 난무한다.

●특별 주문한 용지와 장정 소재의 집합체……. 그 안에서부터

물질에 내재한 힘을 뿜어내는 다채로운 미광微光이 솟아오른다.

② [다루호판 남색대감]

이나가키 다루호, 가도카와쇼텐, 책갑 하나에 2권 + 두루마리.

협력＝가이호 도루 + 아카자키 쇼이치

●이나가키 다루호는 이하라 사이카쿠의 『남색대감』에서 힌트를 얻어

역사상에 기록된 「소년애少年愛의 미학」을 탐구하였다.

●무지개 색으로 변하는 액정 물질을 이용해 달 그림을 인쇄한 책갑에는

다이고시판 『유아지초지稚児之草紙』 두루마리 책 한 권(복각판)이 들어

있으며, 일본 재래식 장정을 한 이하라 사이카쿠의 『남색대감』의

현대어 번역과 이나가키 다루호의 『『유아지초지』 해설』 두 권도 곁들였다.

●박·장정 소재·액정의 은은한 빛이 한정판의 비밀스러움을 짙게 한다.

③ [우지야마 뎃페이 작품집]

우나가미 마사오미＝엮음, 니시닛폰신문사.
책갑 하나에 두 권(접책踏冊＋작품집)
◉ 자연의 리듬과 형상을
단순화한 기호와 흘러넘치는 색채로
환원하여 생기 넘치는 추상화의 길을
개척한 우지야마 뎃페이의 작품집.
◉ 대작「탄彈」을 11면, 3미터 반의
접책으로 만들고 60점의 작품을
담은 화집을 곁들였다.
◉「늘어나는」생기의 움직임이
「하나」되는 책을 창조한다.

'89

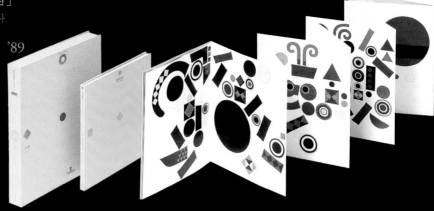

④ [매＋매]

오카 쇼헤이＋이노우에 유이치,
우낙도쿄, 310×310mm 케이스(시집＋레코드)
◉ 오오카 쇼헤이의 소설「매鷹」의 텍스트와 이 소설에서
시작된 이노우에 유이치의「매鷹」를 결합한「매＋매」.
나아가 이치야나기 도시의 음향 작품「매」와
기시다 교코가 낭독한「매」를 커플링 곡으로 수록한
LP음반을 추가하였다.
◉ 오감을 동원한「다즙일」의 복합적 출판물.

⑤ [빛의 회랑 산마르코]

나라하라 잇코＝사진, 우낙도쿄, 케이스
하나(홀로그램판 삽입)에 네 권으로 분책(접책踏冊)
◉ 일찍이 세상의 중심으로 알려졌던 베네치아의
산마르코 광장.
동서남북을 감싼 네 개의 회랑回廊에 달려 있는
광구光球를 모두 촬영한 사진집.

'82

'81

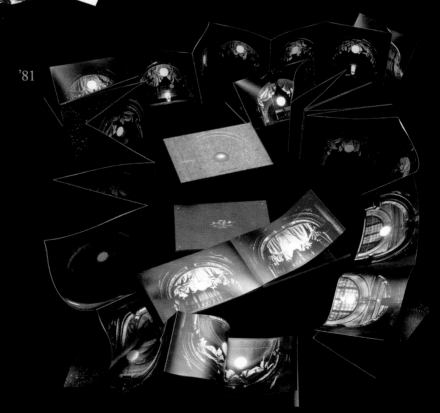

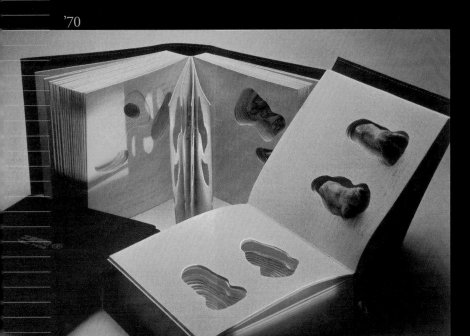

'70

'04

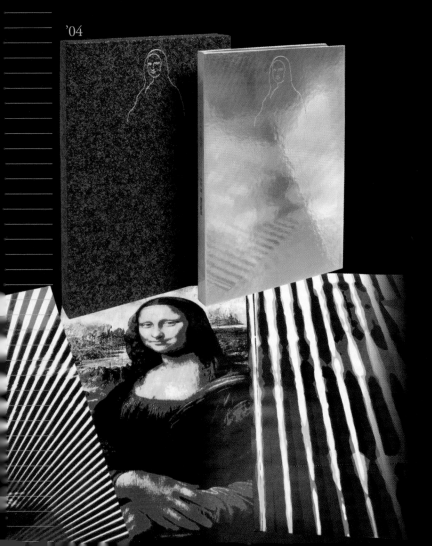

① [구도 데쓰미]

나카하라 유스케＋A. 주프르와＝해설.
이치반칸갤러리. 7부 한정판
본문에 오브제object 수록
◉ 전후戰後 현대미술의 이단아인 구도 데쓰미의
작품을 한 권에 담은 최고의 오브제 북.
◉ 본문에 뚫은 동굴 안에 잠들어 있는 구도
데쓰미의 오브제가 비가시광선black light 아래에서
신비로운 빛을 발하며 생기 있게 움직인다.

② [모나리자의 100가지 미소]

나카무라 마코토＋후쿠다 시게오＝그림. 우낙도쿄.
케이스(커버 홀로그램지)
◉ 모나리자를 모티프로 한 인쇄 실험인
나카무라 마코토와 후쿠다 시게오의
「모나리자의 100가지 미소」전.
기획자인 우나가미 마사오미가 1974년에
발간한 초판본을 출판사 30주년 기념사업으로
애장판 호화본으로 다시 만들었다.
◉ 토마스 바일레의 오리지널 표지 판화를 첨부하였다.
◉ 작품 100점을 무지갯빛으로 반짝이는 금속지
金屬紙에 감싸 벽지壁紙를 두른 케이스에 담았다.

③ [바일레＝도시]

토마스 바일레＝석판화. 우낙도쿄 오리지널
석판화 여섯 점. 다토 케이스
◉ 「집합체」의 작가 토마스 바일레의 「도시」 시리즈.
오리지널 석판화 여섯 점을 수록한 투명
필름으로 만든 포트폴리오 같은 한정판 작품집
◉ 「많은」 작품을 「하나」의 책으로 변화시켰다.

④ [이시모토 쇼 누드 데생집]

오가와 마사타카＝해설. 신초샤. 책갑·다토
◉ 화가 이시모토 쇼의 누드 데생을 아주
치밀하게 재현하여 복제기술의 극한을
보여준 인쇄물. 데생한 연필 자국은 비비면
가루가 떨어질 듯 생생하다.
◉ 작품을 떼어내어 벽에 붙이면 화려한
전시회장으로 돌변한다.

⑤ [Seven from Ikko]

나라하라 잇코＝사진. 우낙도쿄
◉ 미국에서 머물던 중에 촬영한 선명한
심상풍경心象風景을 오리지널 프린트original print
일곱 장에 정성스레 담았다.
◉ 특장판에는 밝은 푸른빛의 다토 종이에
은판사진을 넣었다.

① │③
② │④
 │⑤
협력
사토 아쓰시②
시마다 가오루②
가이호 도루③④⑤

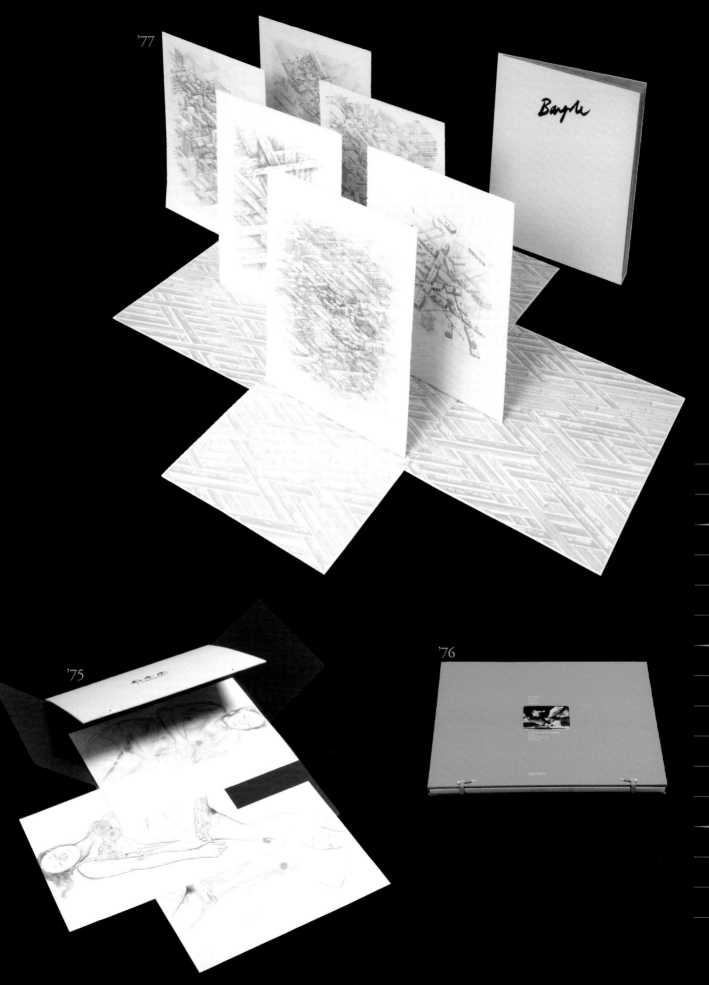

'77

Bangle

'75

'76

① [겐모치 이사무의 세계]

[겐모치 이사무의 세계] 편집위원회＝엮음, 이시모토 야스히로＝사진, 후지모토 에이지 외＝
패키지, 가와데쇼보신샤, 케이스 하나(동판 부조 수록)에 사진집 등 다섯 권으로 분책
◉작품집, 논고, 복간본, 사진집, 연보. 크기가 다른 책 다섯 권이 견고하고
아름답게 만든 케이스 안에서 퍼즐처럼 모습을 드러내어 인테리어 디자인계의
선구자였던 겐모치 이사무의 다채로운 창작 활동을 재현한다.

'75

'70

② [남만병풍]

오카모토 요시토모＋다카미자와 다다오, 가지마연구소출판회,
264×354mm 책갑 하나(도록·해설집)
◉모모야마시대부터 에도시대 초기에 걸쳐 크게 유행한 이국적인
풍속을 그린 남만병풍도를 집대성한 호화본. 스기우라의 초기작.

③ [차 가이세키 효테이의 사계]

다카하시 에이이치＋야노 마사요시, 시바타쇼텐,
케이스 하나(사진집＋별책 2권)
◉교토 히가시 산外 남선사南禪寺 앞에서 300년 넘게
가게를 이끌어온 가이세키 요리의 명가 [효테이瓢亭]. 요리와
스키야즈쿠리数寄屋作り(다실 형태의 품위 있는 건축-역주)
양식의 건축물 모두 상세히 소개한 호화본.
◉차 가이세키(에도시대 때부터 연회 자리에 내놓는 고급 정식 요리-역주)
자리에 초대된 손님이 문을 빠져나가 다다미이시疊石를 밟고
다다미방으로 연결되는 듯한 구성의 사진집.
각종 요리도 소개했다.

'83

④ [불꽃과의 향연]

마루타 아키히코, 시바타쇼텐, 책갑
◉교토 오카자키에서 가이세키 요리로 이름을 떨치고 있는
[마루타まる多]의 요리와 그릇을 소개한다. 가이세키 요리계의
신세대로 뛰어난 솜씨와 플레이팅 방식을 자랑하며 그 다양함을 펼친다.

'95

'87

⑤ [전통연의 미 일본 전통 다코에 40선]

사이토 다다오＝편집·해설, 미라이샤, 6C, 책갑(다토＋해설집)
◉일본의 전통 연 연구의 일인자가 각지에 전해지는 전통 연을
실물 크기에 가깝게 복간하여 소개한 대형판의 호화본. 낱장에
인쇄한 40점의 연을 지역별로 묶어 네 권으로 정리하였다.
◉천으로 장정한 책갑은 제목 글자에 4회에 걸쳐 박을 입혀,
복잡한 빛의 변화를 자아냈다. 제첨題簽으로 활용한 다코에凧絵
(연에 그리는 그림-역주)는 학을 곁들인 시즈오카의「돈가리とんがり」연.
4도 인쇄한 종잇조각을 손으로 직접 붙였다.

[사진집 디자인]

● 70년대 초반까지는 사진집 제작에
디자인과 사진이라는 두 세계의 강한 연결고리가 있었다.
동세대의 사진가들이 교류하면서 서로 영향을 주고받는 데 그치지 않고,
본질적인 기술적 표현방법의 문제를 공유했다.

● 컬러 사진에 앞서 흑백 사진이 사진가의 주 표현 매체였던 시대, 디자이너도
퀵카피 クイックコピー(일본에서 개발한 초기 복사 시스템-역주)나 사진식자 인화지, 접사
촬영한 도상 인화물을 오려 붙이는 작업 등 흑백 세계에 침잠해 있었다.
디자이너에게도 암실 작업은
일상적인 일이었다.

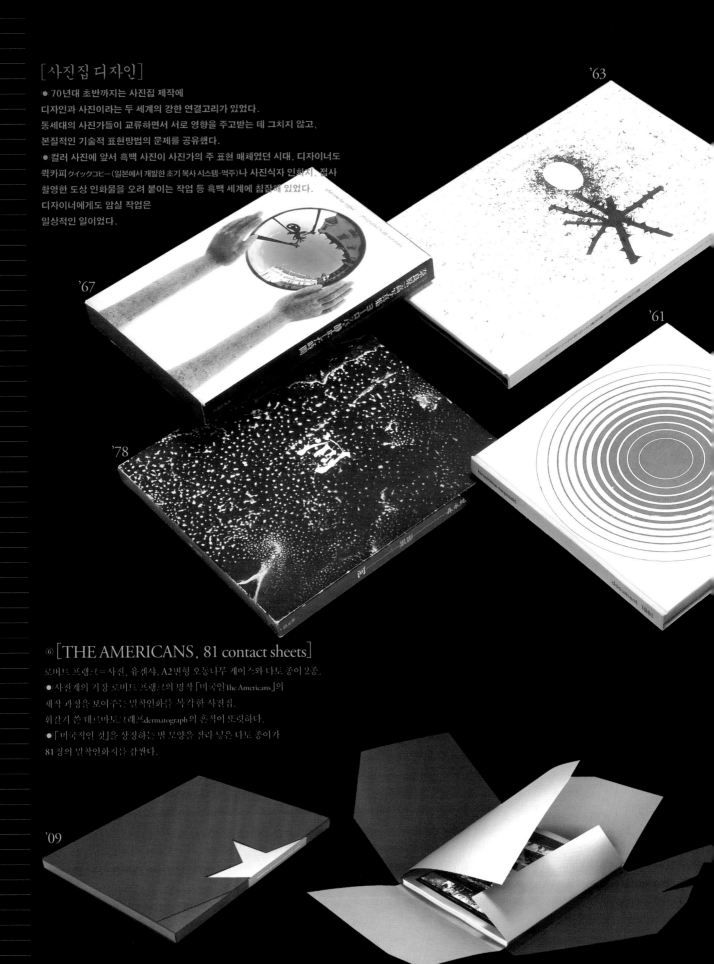

'63

'67

'61

'78

⑥ [THE AMERICANS, 81 contact sheets]

로버트 프랭크 = 사진. 유겐샤. A2변형 오동나무 케이스와 다토 종이 2종.

● 사진계의 거장 로버트 프랭크의 명작 [미국인The Americans]의
제작 과정을 보여주는 밀착인화를 복각한 사진집.
휘갈겨 쓴 데르마토그래프dermatograph의 흔적이 또렷하다.

● 「미국적인 것」을 상징하는 별 모양을 잘라 넣은 다토 종이가
81장의 밀착인화지를 감싼다.

'09

촬영 = 야스나가 켄타우로스(spoon)　(주)다케오 뉴스페이퍼 『PAPERS』 No.32부터

'74

'94

'96

① [유럽 · 정지한 시간]

나라하라 잇코＝사진, 가지마연구소출판회, A4변형
양장 케이스, 4C, 협력＝가쓰이 미쓰오

●「기적 같은 순간」을 포착해 선보이는 나라하라
잇코의 신선한 감각이 깃든 사진술이 펼쳐진다.
1967년의 작품집.

② [강⋯⋯⋯그림자의 그늘]

모리나가 준＝사진, 유캔샤,
268×300mm 케이스

●오염된 강의 수면을 검사한 모리나가 준의
1979년 작. 그림자의 깊이가 변화하는 모습에서
결코 눈을 떼지 않았던 사진가가 묵묵히 바라본
화면이 이어진다.

③ [장미형]

호소에 에이코＝사진, 슈에이샤, A3변형
양장 케이스

●「성 세바스찬의 순교Martyrdom of St. Sebastian」라는
그림 제목에서 아이디어를 얻은 미시마 유키오가
직접 모델이 되고 호소에 에이코가 촬영해
충격을 던진 사진집.
다른 판도 몇 가지가 있지만 그 중에서도 최초판.

④ [도큐먼트 1961 『히로시마 · 나가사키』]

도몬 겐＋도마쓰 쇼메이＝사진, 일본평론신사,
255×279mm 양장 케이스, 1C

●도몬 겐의 사진집『히로시마』에서
발췌한 사진과 도마쓰 쇼메이가 촬영한
『나가사키』의 현장을 중첩시켜 지금도
사라지지 않는 원폭의 흔적을 전한다.

●세기 신이치, 시게모리 고엔, 하세가와
류세이가 감수하고, 스기우라와 아와즈 기요시가
함께 디자인했다.

⑤ [도시로]

다카나시 유타카＝사진, 이자라쇼보(발매),
278×420mm 양장 케이스, 박 알루미늄판 삽입

●고도성장이 한창이었던 시기, 모든 것이
집중된 도시로 변모해가는 도쿄의 일상의 빛과
어둠을 교차하며 촬영한 다카나시 유타카의 화제작.
「도쿄 사람東人」원작이 소책자로 딸려 있다.

⑦ [그리스도 단성설의 수도원 세계]

⑧ [모래의 낙원─콥트 수도원]

미야케 리이치＝글, 다이라 다케시＝사진,
TOTO출판, 248×335mm 양장 케이스, 4C＋박

●「삼위일체설」성립 이전의 고대 그리스도교를
뒷받침한 교의인「단성설monophysitism」.
에티오피아·이집트에서 레바논·시리아를 거쳐
카프카스의 각지에 이르는 광범위한 지역의
사람들이 지금도 견실한 신앙을 바탕으로
생명을 이어가고 있다.

●미야케 리이치의 건축 관련 조사의 일환으로
다이라 다케시가 촬영한 수도원은 사막과
바위산의 황량한 풍경 속에 천수백 년에 닿하는 역사를
새기고 우두커니 멈춰 서 있다.

'81–82

'91—95

'78

'89

'86

[세시기 디자인]

◉「17음절의 문학」이라고도 불리는
단시 短詩, 하이쿠 俳句.
서민의 문학으로 사랑받은 하이쿠의
계절을 규정하는 계어 季語를 기록한 『세시기』가
여럿 간행되었다. 고단샤판, 가도카와판,
스기우라가 그 대부분을 디자인했다.

①–⑤ [일본 대세시기 애장판]
고단샤=엮음, 고단샤, AB 반양장, 5C
⑥ [컬러 도설 일본 대세시기]
고단샤=엮음, 고단샤, AB 변형
양장 케이스, 5C
⑦ [신일본 대세시기]
고단샤=엮음, 고단샤, A4 변형
양장 케이스, 4C
⑧ [고향 대세시기]
야마모토 겐키치=감수, 가도카와쇼텐,
A4변형 양장 케이스, 4C
⑨ [신편 하이쿠 세시기]
모리 스미오 외=엮음, 고단샤,
164×105mm 양장 케이스, 4C
⑩ [생활 속 세시기]
고단샤=엮음, 고단샤, AB 반양장, 5C

'99—00

[음악사전 디자인]

◉ 음악을 사랑하고 음악가들과 깊은 교류를
나눴던 스기우라는 수많은 음악사전과 도감을
디자인했다.
◉ 악기를 연주하는 동서양 음악가의 모습과
음악사 도표가 커버를 장식한다.

⑪ [신정 표준 음악사전]
온가쿠노토모샤, B5 양장 케이스, 4C＋박

⑫ [명곡사전]

⑬ [명곡사전 피아노 · 오르간 편]
온가쿠노토모샤, B5 양장 케이스, 3C

⑭ [음악사 대도감]
온가쿠노토모샤, A4 양장 케이스, 4C

⑮⑯ [표준 음악사전＋부록]
온가쿠노토모샤, B5 양장 케이스, 4C

⑰ [호가쿠 백과사전]
온가쿠노토모샤, B5 양장 케이스, 5C

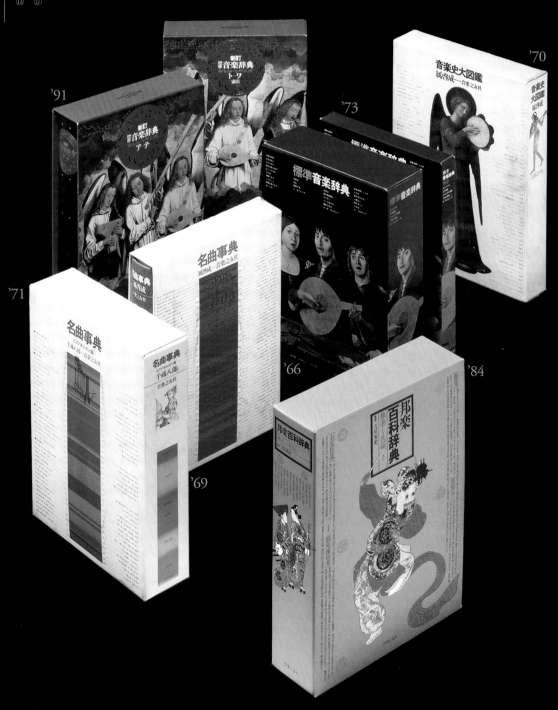

'91 '73 '70 '66 '84 '71 '69

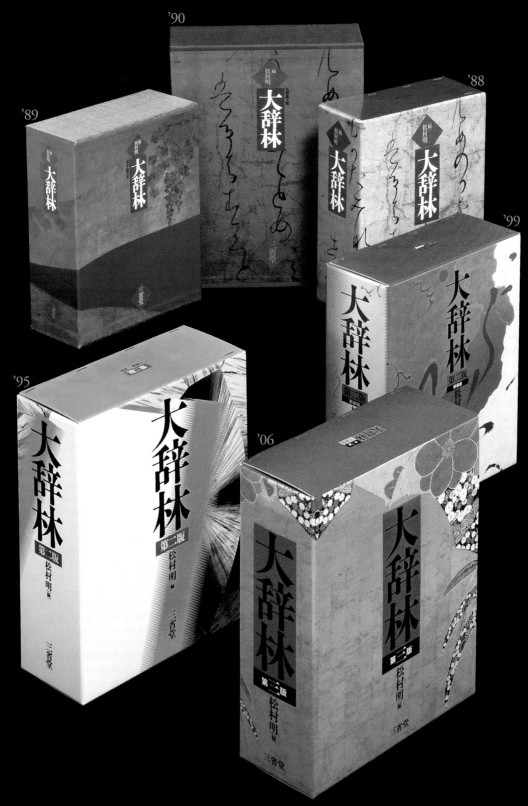

'90

'89

'88

'99

'95

'06

[사전 디자인]

◉ 단어를 모아 정리하고 배열하여 그 의미와 사용법을 기록한 사전. 모든 항목을
망라하고 세상의 흐름을 단어와 그림으로 농축하기를 원했던 백과사전.

◉ 스기우라는 사전辞典과 사전事典 디자인에 심혈을 기울여 본문 조판 구성과 내용
에 관한 조언을 아끼지 않았다. 그 결과 헤이본샤, 산세이도, 가도카와쇼텐, 온가
쿠노토모샤를 비롯한 수많은 작품으로 결실을 맺었다.

[산세이도 다이지린]

◉ 전통 있는 이와나미판 『고지엔
広辞苑』에 대항하여 새로운 기준을
추가한 산세이도판 『다이지린』.

◉ 일반판에서 나아가 큰 글자로 읽기
쉬운 책상판机上版과 가죽 장정의
디럭스판, 역순逆順 사전, 소사전 등
대여섯 가지로 전개했다.

◉ 본문의 표제어에는 중요한 단어와
그렇지 않은 단어의 서체를 달리하여
구분하는 등 새로운 기준을 세워
검색하기 쉽게 만들었다.

◉ 나아가 스기우라가 제안한
다양한 「특별 페이지」를 본문에서
실현하였다. 계어, 사계를 표현한
뛰어난 글귀, 반의어反意語 등 특징 있는
단어를 묶어 다양한 그림을 곁들여
제시했다. 오십음五十音 순서의
기계적인 배열을 재조합하여 단어를
의미 있는 세계로 유기적이면서
입체적으로 떠오르게 한 획기적인
시도였다.

①〈책상판〉
210×288mm 양장 케이스, 5C
②〈가죽책등판〉
170×240mm 양장 케이스, 5C
③〈초판〉
170×240mm 양장 케이스, 4C
④제2판 신장판 ⑤제2판 ⑥제3판
170×240mm 양장 케이스, 4C

[산세이도 실렉트 고어사전]
[산세이도 실렉트 중일사전]
[산세이도 실렉트 고어·중일사전]
산세이도, A5 양장 케이스, 4C
[중국 고사성어 사전]
[큰 글씨 한자표기사전]
[실용 속담·관용구사전]
산세이도, 46판 양장, 4C
[세계 상징 사전]
산세이도, A5 양장, 케이스, 4C
[가도카와 일본사 사전 제2판]
가도카와쇼텐, B6변형 양장
케이스, 4C

'87

'88

'88

'91

'87

'87

'92

'74

협력

가이호 도루⑭

다니무라 아키히코①-③

⑦-⑫

아카자키 쇼이치⑬

사토 아쓰시④⑤⑥

①	②	③		⑦	⑧	⑨
		④		⑩	⑪	⑫
		⑤		⑬	⑭	
		⑥				

제1기 1971-1985

[고단샤 현대신서]

고단샤, 전지 반양장, 4C.
하라＝쓰지 슈헤이 + 스즈키 히토시 +
가이호 도루 + 아키자키 쇼이치 + 나니무라
아키히코 + 사토 아쓰시

● 전서관 초기에는 한 권 한 권의 개성을 살린
디자인을 채택했다. 커버 하나하나마다
내용에 걸맞은 컬러 도판을 사용하여 개별적으로
디자인한다——는 취지는 책을 시각화하기
시작한 70년대 초기에는 획기적인 일이었다.

● 서점 입구에 책의 자켓이 보이게 늘어서
진열하여 개별성을 부각하면서도, 서가에는
책등이 보이게 진열하여 하나로 통합하는
효과는 낱낱 다양하면서도, 하나의 개성으로
수렴하는 「디자인」의 세계. 디자인에 대한
세밀한 개혁이 개별과 전체의 관계를
돈독하게 한다.

● 높이를 7.5로 맞춘 2.5박 자켓은 특별 제작한
종이로 「하양 지향」의 바탕은 책이 쉽게
뒤덮히지 않도록 하기 위한 방편이기도 하다.

● 자켓 전면에 그리드 구조를 엄격하게
적용해 대부사항까지 지수와 여백 등을 통제했다.
제목부터 작은 한쪽의 설명문, 일러스트부터
선까지 느끼지 빼 김없이 레이아웃 그리드
위에 배치했다（→p131）.

● 수직으로 긴 전 디자인・리듬인 작업에도
이 그리드 시스템을 그대로 따랐다.

● 전서 중 1700여 권을 채품개 디자인한
초방대한 전무후무한 시리즈다.

森 有正

いかに生きるか

私たちの人生にとって大切なのは、人間経験の深まりである。
それが人格をつくり、自立した個人を育て、
生きる道を明らかにする。

私たちは、その「経験」を、どのように深めてきたか。
著者は自らの「経験」を、問い直しながら、
日本的な人間関係、社会組織、情緒観などを省察し、
日本人の〝生〟のありようを、真摯に追究する。

そのとぎすまされた批判力と、みずみずしい感覚、
生を凝視してきた精神の深みは、根源的な問いへの回答を
用意するだけでなく、
私たちに生きる勇気を与えてくれる。

高天原の謎
安本美典

「遊び」の文化人類学
齊藤まさし

超越者の思想
金田耕次

十二人の芸術家
高階秀爾

マニエリスム芸術の世界
下尾和幸

日本文化の東と西
林屋辰三郎

中国人の思考様式
中野美代子

445 講談社現代新書

生と死のウィーン

世紀末を生きる都市

1045　講談社現代新書

ロート美恵

近代と脱近代。ウィーンは二つの世紀末に踊る。赤裸々な死への憧れ。夜の女や絵画・建築に息吹く秘めやかな生命。そして、脈動するの尖鋭な自己愛憎。

〈中央ヨーロッパ〉への見果てぬ夢。古くて新しい都市のアンビバレントな魅力を大胆に切りとる。

江戸の性風俗

笑いと情死のエロス

1432　講談社現代新書

氏家幹人

猥談に興じ春画を愉しむおおらかな性。男色は輝きを失い恋は色へとうつろう。性愛のかたちから江戸精神史を読みかえる。

〈理〉と〈気〉の社会システム

韓国は一個の哲学である

小倉紀蔵

1436　講談社現代新書

9784061494305

1920210006601

ISBN4-06-149430-9 C0210 ¥660E (0)

책을 휘감다. 책의 주제를 응축하다

● 「현대신서」 시리즈는 동양사, 서양사,
에도 300년......등 굵직굵직한 테마로 묶어
전례 없는 아름다운 케이스에 담겼다.
● 또한 청소년층을 대상을 한 시리즈에는 커버 좌측에
책이 들어간 가치부터로 제목을 꾸몄다.

踏みはずす美術史
森村泰昌

最強の競馬論
森秀行

英語の名句・名言
ピーター・ミルワード
別宮貞徳訳

悪の恋愛術
福田和也

1565 講談社現代新書

特捜検察事件簿
藤本幸治

ヒンドゥー教
クシティ・モーハン・セーン
中川正生訳

FIFO式
英語速読速解法
あなたもできる画期的メソッド
示村陽一

野村進
アジアの歩き方

投球論
川口和久

知の編集術
松岡正剛

妖精学入門
井村君江

中世シチリア王国
高山博

これがニーチェだ
永井均

哲学は主張ではない。問いの空間の設定である。ニーチェが提起した三つの空間を読み解く、画期的考察──。

1401 講談社現代新書

中山康樹
マイルス・デイヴィス

うたと日本人
谷川健一

表現の現場
田窪恭治

俳句と川柳
復本一郎

「タオ=道」の思想
林田愼之助

シティバンクとメリルリンチ
財部誠一

地球外生命
大島泰郎

メディチ家
森田義之

小さな農園主の日記
玉村豊男

永遠の青春の書！

阿部次郎
合本＝三太郎の日記

自己喪失と生への疑惑と、この悲痛な苦悶の只中で、なお高潔なる人格を求めて彷徨する青春の魂の遍歴。本書は、三太郎に仮託しながら、著者自らの若き日の苦悩と思索を通して、その内的世界を赤裸々に描き出した凄愴なる内生の記録である。一語の空語もないその驚くべき真摯さと、全生命を賭した強靭な思索態度は、時代と主義・思想を越えて、永遠に若人の心を打たずにはおかないであろう。

角川選書―1

サルの
文化史

ディズモンド＆ラモナ・モリス＋小原秀雄

人間とサル

角川選書―34

大学改革にかけた
戦う青春像

シューマスタイン＋青木日出夫

いちご白書

あゝ大学生活がある

角川選書―45

本土秀泰＋金容権

韓国人の心の構造

韓国二縦シンパーナリストに明く、民族・行動原理

春ナ八＋長松 桂

角川選書―173

作者と読者の立場を逆転させた画期的な角代読者論

読者の世界

外山滋比古

角川選書―27

[가도카와 선서]

가도카와쇼텐, 46판 민팅판, 4C.

원다ㅡㅅㅅ거ㅎ드ㅅ거ㅏㄷㅏㄴㅣ부라야가하다ㅅ
ㅏ거ㅅ가ㅅ여ㅅ

● 인문화·민족하·일본서 등의 저식을 주요
ㄷㅏ인업으로 친설한 가도카와 선서,
[쥐식]에 비해 친밀감을 높이러[쥐식] 서리ㅅ
저식은 재면 ㄷㅣ저인의 흉식가 됐다.
재목을 높이렌런이종래쥔된ㅅㅇㅣ
ㄴㅅ설작위 ㄷㅣ저위이다.

● ㅔㄷ시ㅔ대의 목판본에서 유래한
[이종래쥔]은 페이지 이후의 완친위체
ㅅㅣ거에도 ㅔㅇㅇ용하어 많은 ㄴㅅ식 중에 친숙한
ㄷㅣ저위이다. 일본인의 춘화·위체문화의
ㅎㅗㅅㅏ 기억으로 징히게닝어 있다.

● ㄷㅐㅂㅂ을 표춘화편식ㄴ드 것을 ㅅ도ㅕㅂ
ㅅ긋의 갈리ㄷㅗ쥔은 ㄷㅐㅂ분 에머가 ㅂㅂ부에(subtitle)
ㅇ거요에ㄴ는 컨ㄷㅗ회회ㅔ식 인ㅇ용하어
위식의 싱걱을 명화히 재석했다.

[가도카와 문고의 커버디자인]

● 가도카와 문고는 1980년 이후로 커버에 특별 제작한
종이를 사용한다. 표면 처리는 하지 않은 질감으로 만든
두껍고 조금 넓어 약간 재봉의 긴 하얀 종이.

이 재료로 제작하는데 종이 제작의 초기 단계에서 작은
물방울을 세게 뿌려서 전환으로써 종이 두께가 얇은
부분을 만들어낸다. 빛을 투과하면 미세한 물방울부터가 비친다.

● 위은 주황색으로 물들인 종이 위에 때를 이룬 구름이
수용능이 치는 동판화로 물들물형한 오래드 잉크로 인쇄한다.
가도카와문고의 커버디 자인은 이렇게 완성됐다.

[현대 세계문학]

슈에이샤, 46판 반양장, 4C
헐러＝아가사키 쇼이치,
키퍼그림＝와타나베 후지오.

● 살짝 기울어진 이중괘선 등은 세계의
동시대 문학의 활발한 움직임과
실험성을 표현함과 동시에 시리즈의
성격을 확실하게 설정한다.

● 그 안에 담긴 일러스트(와타나베
후지오)는 각각 작가의 개성에 맞춰
그렸으며 스기우라가 방향을 잡았다.

● 아이리스 머독, 앨런 실리토,
필립 로스 등 개성이 뚜렷한 대가의
작품을 담은 시리즈에는
일러스트가 주는 이미지가
책의 개별성을 나타내는 강력한
실마리로 작용한다.

'77—83

도쿄화랑 카탈로그

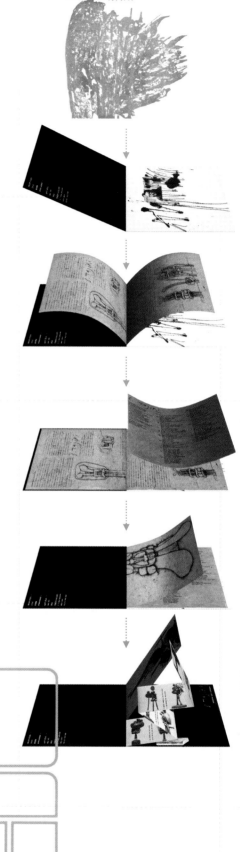

● 일본의 전위미술 소개에 앞장섰던 도쿄화랑.
카탈로그 디자인을 위탁한 것은 1961년이다.
스기우라의 화랑 마크 디자인을 바탕으로 아티스트의 본질을
정사각형 카탈로그 안에 반영해낸 시도가 가장 먼저 주목받았다.

● 일반적인 카탈로그가 책자 형식으로 닫혀 있는 것에 반해
시트 타입의 열린 구성을 기본으로 했다.
아코디언 접기 형식을 취하기도 하고, 복잡한 재단과 접는 방식을
조합하기도 하고, 나아가 떼내기 가공을 시도하기도 했다……

● 「자유자재로 변환」하면서도 종이를 낭비하지 않았고,
개발 중이던 팬시 페이퍼 등 특수 용지를 적극적으로 채택하여
디자인에 매력을 더했다.

———— 키비에 열린 작은 창문

[이소베 유키히사] 전 `위 , 아래

1964년, 키비 : 2C, 용지 1종(아쓰가미ḟ加, 두꺼운
종이의 일종), 대지 : 3C, 용지 2종
● 바펜wappen 회화로 알려진 화가.
우물 모양으로 뚫린 키비에는 작은 창문을 닫아 안쪽에
시트에 인쇄해 접어넣은 작품들을 들여다 볼 수 있다.

도쿄화랑 마크

東京画廊
東京都中央区 銀座 8-6-18
TOKYO
GALLERY
8-6-18, ginza, chuo-ku,
tokyo 104, japan
phone 571-1808

기비

포장지
작품소개

고급용지
텍스트를 닝

고급용지
작품 소개

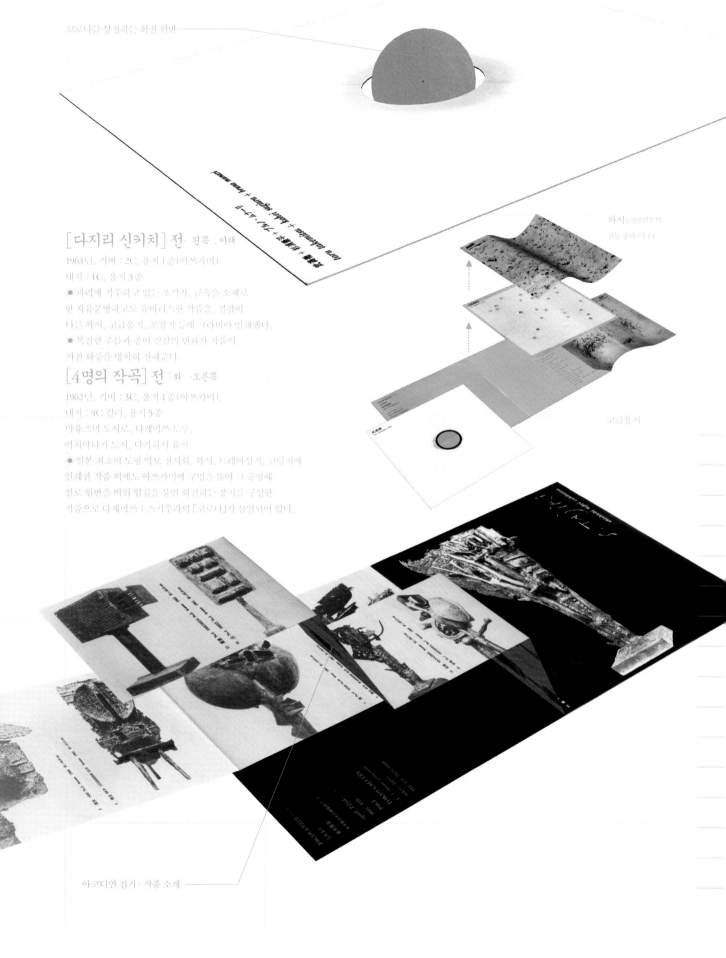

5음나눔을 상징하는 회전 원반

武満徹 + nangin + kobia sugina + hon takemitu + nanjina + kobia sugina

와시(일본의
전통 종이 작가)

[다지리 신키치] 전 : 왼쪽 · 아래

1963년. 커버 : 2C, 용지 1종(아쓰가미)
내지 : 1C, 용지 3종
● 파리에 거주하고 있는 조각가. 금속을 소재로
한 자유분방하고도 유머러스한 작품을. 질감이
다른 와시. 고급용지. 포장지 등에 그라비아 인쇄했다.
● 복잡한 주름과 종이 질감의 변화가 작품의
기진 화풍을 명확히 전해준다.

고급용지

[4명의 작곡] 전 : 위 · 오른쪽

1962년. 커버 : 3C, 용지 1종(아쓰가미).
내지 : 4C 컬러, 용지 5종
마유즈미 도시로. 다케미쓰 도루.
이치야나기 도시. 다카하시 유지
● 일본 최초의 도형 악보 전시회. 와시. 트레이싱지. 코팅 지에
인쇄한 작품 외에도 아쓰가미에 구멍을 뚫어 그 중앙에
실로 원반을 띄워 입김을 불면 회전하는 장치를 구성한
작품으로 다케미쓰 + 스기우라의 [5요나나]가 삽입되어 있다.

아코디언 접기 · 작품 소개

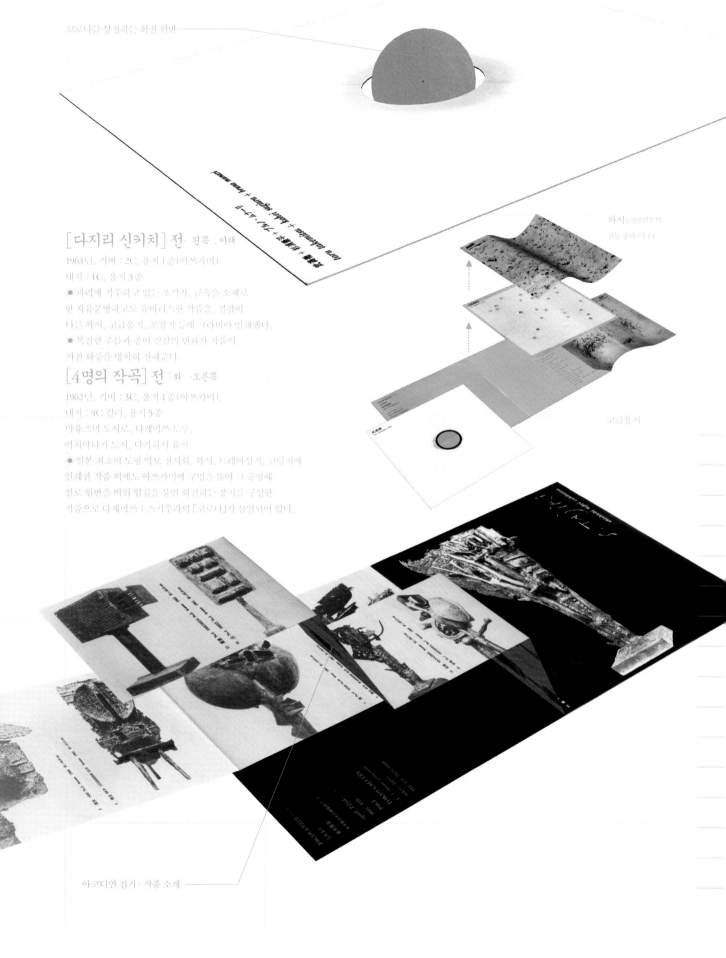

173

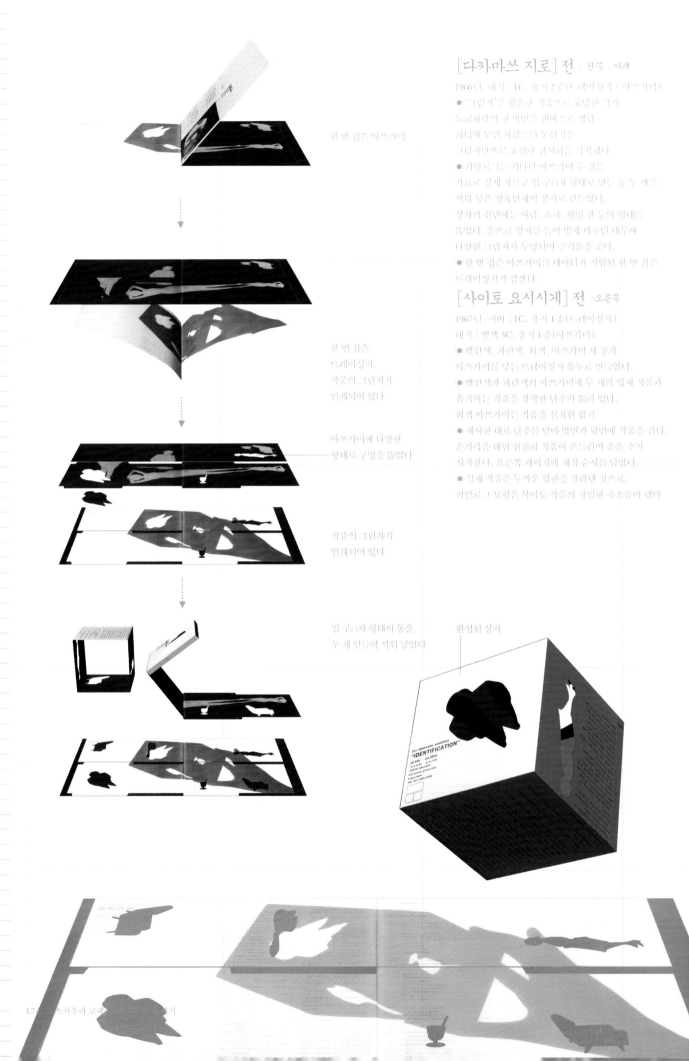

한 번 접은 아쓰가미

한 번 접은
트레이싱지.
작품의 그림자가
인쇄되어 있다

아쓰가미에 다양한
형태로 구멍을 뚫었다

작품의 그림자가
인쇄되어 있다

입구(口)자 형태의 통을
두 개 만들어 끼워 넣었다

완성된 상자

[다카마쓰 지로] 전 · 왼쪽 · 아래
1966년, 대지 : 1C, 용지 2종(□ 레이싱지 □ 쓰가미)
● '그림자'를 활용한 작품으로 유명한 작가.
도교화랑의 화 면만은 캔버스로 채워
배너에 보인 사람들의 분위기을
그림자만으로 표현한 전시회을 기획했다.
● 가탈로그는 가타란 아쓰가미 두 장을
가로로 길게 자르고 입 구(口)자 형태로 만든 통 두 개를
끼워 넣은 직육면체의 상자로 만들었다.
상자의 겉면에는 사람, 소개, 와인 잔 등의 형태를
뚫었다. 손으로 상자를 들어 빛에 비추면 내부에
다양한 그림자가 투영되어 즐거움을 준다.
● 한 번 접은 아쓰가미는 데이터가 기입된 한 번 접은
트레이싱지가 감쌌다.

[사이토 요시시게] 전 · 오른쪽
1967년, 커버 : 1C, 용지 1종(트레이싱지)
대지 : 별색 3C, 용지 1종(아쓰가미)
● 빨간색, 파란색, 회색, 아쓰가미 세 장과
아쓰가미를 넣은 트레이싱지 봉투로 만들었다.
● 빨간색과 파란색의 아쓰가미에 두 개의 입체 작품과
움직이는 작품을 장착한 단추가 뚫려 있다.
회색 아쓰가미는 작품을 설치한 합지.
● 제시한 대로 단추를 닫아 앞면과 뒷면에 작품을 건다.
손가락을 대면 천천히 작품이 흔들리며 춤을 추기
시작한다. 오른쪽 페이지에 제작 순서를 담았다.
● 실제 작품은 두꺼운 합판을 잘라낸 것으로,
가탈로그 모형은 사이토 작품의 정밀한 축소품이 됐다

다이어그램

●비주얼 커뮤니케이션으로서의 디자인에 대한 관심은
1960년 「세계디자인회의」를 계기로 급속하게 높아졌다.
●그 대표적인 예가 다이어그램 디자인으로, 스기우라는 공간에서
시간으로 표현의 축을 이동시켜 지표의 습곡褶曲을 시각화한
「여행시간축지도旅行時間軸地図」를 완성하여 반향을 불러일으켰다.
이 작품을 시작으로 다이어그램의 새로운 지평을 차례로 열었다……
●방대한 사상과 통계 데이터를 그림으로 해석하여 일찍이 없던 시각 세계를
탄생시킨 다이어그램 제작은 면밀한 팀워크를 바탕으로 전체를 통합하는
「미시＋거시」를 겸비한 표현력이 필요했다. 스기우라는 탁월한 리더십을 발휘했다.
●「개 지도犬地図」나 「미각 지도」 등, 오감의 움직임을 주제로 한
새로운 지도도 주목받았다.

[미각지도] '83
구라아사히백과「세계의 먹거리」, 4C, 일러스트＝와타나베 후지오, 원작＝다니무라 아키히로＋사토 아쓰시
[일본신화의 시공구조] '72
그래피케이션, 미쓰오카 세이고＝기획, 이토 세이코＝감수, 원작＝나카가키 노부오, 일러스트＝와타 미쓰마사
[공영 갬블지도] '69
구라아사히, 4C, 원작＝나카가키 노부오 외
[백과연감 다이어그램] '78 ・p180-181
헤이본샤, 4C, 일러스트＝와타나베 후지오, 원작＝다니무라 아키히로＋스즈키 히토시＋사이호 노부오 외

'83

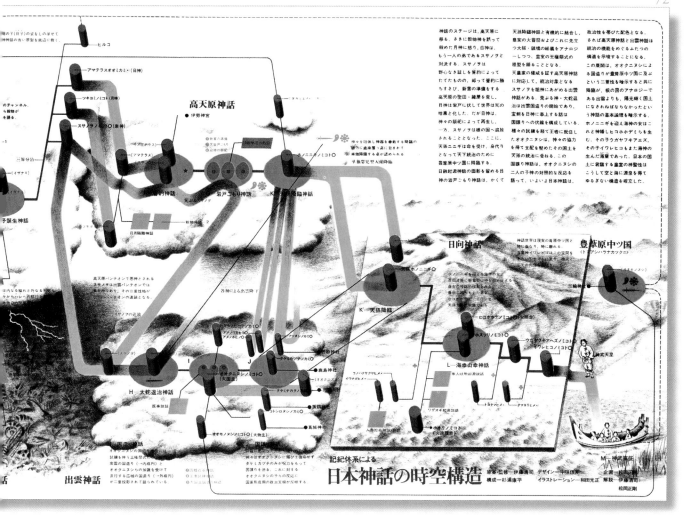

● 위 - 일본신화에 등장하는 신의
계보를 천상·지상·지하의
공간 구조와 시간의 흐름으로
시각화, 지층으로 가는 길.
다카마가하라高天原와 이즈모出雲의
중층 구조 등을 읽어낼 수 있다.
● 왼쪽 - 세계의 3대 요리.
일본·프랑스·인도 요리의
미각 체험을 그림으로 표현한 것.
맛의 변화, 양의 변화, 만족도……
등이 전문가의 체험에 기초해
지형화 되었다. 인도 형.
일프슨맹 형, 계곡 수장 형.
각각의 특징이 필요하다.
● 오른쪽 - 일본의 공영 겜블 지도.
339개 시초손市町村에서 운영하는
도박 관련 총 수입은 339억 엔.
각각의 수입을 면적 비율로
비교하면 북일본이 매우 작다.
1969년 5월 『주간아사히』에 실렸다.

平凡社 百科年鑑 [1978]

宇宙・地球・自然
学問・文化
暮らしと出来事
世界と日本

a ダッカからアルジェーまでの134時間
日航機ハイジャック事件マップ
9月28日

日航機乗取り

1977年9月28日午前10時45分（日本時間），乗客142人，乗員14人を乗せたパリ発東京行日航472便DC8-62型は，ボンベイを飛びたった直後，日本赤軍に乗っ取られた。同機はバングラデシュのダッカに強行着陸。10月3日午前0時，釈放犯と金を乗せて再び離陸。2ヵ所に寄港して最終的地アルジェーに，人質全員が解放されたのは4日午前1時だった。図aはこの134時間にわたる事件のドキュメント，乗取り機，バングラデシュ，日本政府を軸にして，その推移を追ってみたものである。

連日大報道された事件を冷静に整理し，追跡してみると，当時報道されなかったこと，報道されても関係に気がつかなかったことがいくつも浮かび上がってくる。政府部内の方針変化と対立，ダッカでの交渉秘話，犯人らへのパスポート捜与の真相，第三国の影響の有無，中東・北アフリカ諸国の〈常識〉を超えた政治情勢などがそれである。

今度のハイジャック事件で明らかになった他の重要な点は，日本赤軍の〈技術向上〉である。過去4回行なわれた彼らのハイジャックに比べると，その技術，準備は長足の進歩を示している。事件後，警察は犯人14人のうち，身元割出しが最後までできなかった1人を，新顔の航空工学を専攻した元京大生と断定した（78年2月）。兵士の補給も次々と行なわれているようである。

このハイジャックが日本赤軍の単独犯行なのか，カルロスなどの国際組織との共同犯行なのか，いまだに明らかでない。しかし，この事件の目に見えない〈国際的なひろがり〉が感じられるのも事実である。

事件から3ヵ月たった77年12月末，外務省は釈放犯6人を含めた11人がすでにアルジェリアを出国したことを確認。事件はまたアフリカの砂漠に消えたのである。

ハイジャック九つの謎──図中の●

① 空港チェックは？
大量の武器や爆薬をどうして機内に持ち込めたのか？
② PLOの沈黙──日本赤軍もパレスチナには言及せず
③ 一般刑事犯釈放要求の目的──仁平，泉水との関係は？
④ ガブリエルとは何者か？──処刑指名第1号の米銀行家があっさり解放されたのはなぜ？米政府取引説，身代金説もある
⑤ 園田官房長官発言──10月1日の夜〈アメリカがバングラデシュに何かしている〉
⑥ 最終目的地はいつ決めたか？──政府のアルジェリア打診は？
⑦ クウェート，ダマスカス寄港の目的は？──アラブ・ゲリラとの連絡，協力体制の確認という推測も
⑧ 消えた乗客S──解放された1人が行方不明
⑨ 600万ドルの行方──アルジェリアら没収説

9月28日

1045 ボンベイ乗込み
ハイジャック機
日航機 ハイジャック
1200
ダッカ強行着陸
1600

アラブ・ゲリラ，無関係と声明
29日
600万ドルと9人の釈放要求

日本政府，犯人 30日
機内の状況悪化
1200
日本人，初の解放
1410
以後，死者が出ても責任は日本政府と報道
2000
10月1日
0400
0800
人質解放，全員か一部か
1200
事件，最大のヤマ
2日 0055
交換合意
離陸を通告
3日
乗取り機出発
バングラ，離陸命令
1800
1811
2000
2320 アルジェー到着
0125
人質全員解放
4日

バングラデシュ
1045 ハイジャック 第1報
1130 交渉開始
1645 犯人と交渉開始

1431 ダッカ強行着陸
1630 交渉開始

日本政府
1130 日航，事故の次は
1130 日航対策本部発足

政府対策本部
初会合
政府対策に急ぐ
0630 処刑第1号にガブリエル氏指名
0410 600万ドル要求了解
0045 全要求を原則的了解
政府部内の意見対立
政府ついに決断
引延し作戦
0740 6人の出国意志確認
0604 釈放犯護送機羽田出発
福田，ラーマンに〈全員解放〉要請
2312
クーデタ発生
1705 ダッカとの文信断絶
2150 福田，ラーマンに再度電話講議
0045 第2段接触，羽田出発
0900 鳩山外相，国連出る国帰国
やっと解決。事件発生以来，134時間40分

経済大国とテロ

〈人命〉か〈法〉か，1977年秋の二つのハイジャック事件は日本・西独両政府の対応の違いが際だち，国際的論議を呼んだ。また，〈国際経済戦争〉のなかで〈集中的批判〉を浴びている二つの経済大国が事件の当事国であることも，奇妙な符合をみせた。しかし，問題は〈人命か法かの二者択一〉では解決しない。取締法や条約の強化よりも国際的テロを生む現代世界の病巣を直視する必要がある。（本文508ページ参照）

日航機事件から2週間たった10月13日，西独ゲリラがルフトハンザ機を乗っ取った。しかし，事件は10月18日，ソマリアのモガディシュにおいて，西独特別部隊の奇襲によって〈電撃的〉に解決した。図bは，1970年以来，日本，西独の過激派がどのように国際テロ事件を起こしたかを示したものである。西独の強硬策も，ミュンヘン事件以来の教訓，試行錯誤と世論づくりのうえにたって緻密に行なわれたことがわかる。

b 図凡例
★ 離陸・着陸
◆ 日本政府対策会議
▽ 解放・釈放
● 図中の謎

参加者数は世界一

体力と時間に挑むのではなく，群衆という気楽さのまま参加できる青梅マラソンは第11回目。1万人を越す老若男女のうち，完走者は55%。

［原子力発電と地域社会］

1978年、日本は〈原子力発電1,000万kW時代〉に突入した。一方、オーストリアやスイスでは、原子力をめぐる国民投票が国を2分した。原子力問題をリアルにとらえるためには、この国策と地域社会とがぶつかり合う点に目を向ける必要がある。

［原発をめぐる金の流れ］

原子力と地域社会を考える場合、金の動きのもつ大きな比重を無視することはできない。しかし、1基当りの建設費が2,000億円、3,000億円と大きくなるにつれて、その金額はリアリティーを急速に失って、われわれは全体の金の流れを包括的に理解するすべをもてなくなる。そこで、その大枠をなるべく模式的に把握するための試みとして、現在の標準的な100万kW開発を建設した場合の収支バランスを推定してみた（図a）。これはあくまで、概念的な把握の一助として、収支のバランスを仮定して行なった試算であって、金の動きの目安を示す以上のものでないことを断っておこう。

● この図aは、100万kW原発1基から1年間に生産される電力の推定売上額約650億円が、1年当りに平均化した場合の建設費、燃料費、運転維持費、電力会社の一般管理費、諸税負担などにどのように配分されるかを示したものである。

図から明らかなように、電力料金として徴収される金の約70%は、建設、運転維持にかかわるメーカー、建設会社、商社（輸入）など中央の大企業に流れる。さらにこのうちまでが、三井（東芝）、三菱、東京（日立）、住友、第一（富士）の5原子力産業グループに系列化された企業群に流れて、その下請け、孫請けの関係を通じて、原発の立地される地元の産業に支払われる金額は、この1%程度と推定される。

このような原発が年間何基も建設されつつある現状（図d）を考えれば、構造的な不況下の「景気浮揚策」としての原子力計画の占める位置が決して小さくないことが理解されよう。

● 全体の金のごく一部、3・4%程度の、事業税や電源開発促進税の形をとって、国や地方自治体に還流されるが、実際に原発をかかえた市町村に入る金は、そのうち30-40%ということになる。この金は、全体にとってはごくわずかな割合をも占める

［過疎地に立地する原発］

中央から地方へと流れる金の流れとは対照的に、生産されるエネルギー（電力）は、地方から中央へと向かう。図eは、電力の需給関係をみたもので、各県の電力の供給と需要の比を、それぞれ全国平均を1とした供給係数（県1人当りの発電設備容量／国1人当りの発電設備容量）と需要係数（県1人当りの消費電力／国1人当りの消費電力（図bへ））で表わして、地図を塗り分けたものである。この比が1を上回る県は電力供給県で、1より小さい県は電力消費県ということができよう。

下段の文章

に過ぎないが、それでもなお、それによる収入、とりわけ固定資産税収入は、一つの町村の歳入の大半を決めてしまうほどに大きい。

● この図は、消費・供給の地域的アンバランス――換言すれば、大都市や都市過密産業の立地県と、それを周辺で支える電源地帯――という構図が浮彫りにされている。なかでも注目されるのは、原発を多くかかえる県は、新たに電力供給県となっていることである。

● 原発は、安全上の考慮も加わって、過疎地の海岸線を選んで立地される。原発には地域産業を振興させたり、周辺に工業地帯を集中立地させるといった効果は期待できないいきおい、原発立地地域は、他の電源立地地域以上に、電源基地としての性格を強めていく、このアンバランスを金の形で埋め合わせようというのが、通産省の「立地対策」であり、電源法（電源開発促進税法）の制定されるゆえんである。

● このことは、国に示した電源3法交付金の交付状況を合わせて考えると、より理解されるであろう。この図を詳しくみれば、交付金の対象地点が、福井、福島といった原発中心から、宮城、新潟、京都、石川などの周辺県へと延びつつある状況がわかる。これらの地域が、明日の電源地帯として組み込まれつつある。

［電源基地構想の矛盾］

上述のような見取図の中に、原発県福井や福島の特殊性が既に浮彫りにされている。原子力と地域社会を考えようとすれば、まず福島県に注目しよう。

● 福島県原発立地地区には、東京電力福島第一、同第二、東北電力浪江・小高の3原子力発電所が設置あるいは計画されている。反対運動によって予定の立たない浪江・小高は除外するとして、合計人口が3万5,000人ほどの、隣接する双葉、大熊、富岡、楢葉の4町には、1985年までに10基、総出力900万kWの原子力発電所が建てられる予定である。これに隣接する広野町などを加えれば、総出力1,000万kWの一大電源地帯が出現する。

● これらのすべてが東京電力の施設であり、すべて生産される電力は、すべてはるばると東京電力管内に送電され、東北電力管内である地元福島県では使用されない（図b）。この異常さは、かつて過疎とみられた多くの地域の〈実態〉となりつつある。双葉郡大熊町は、双葉地区の原子力計画の中でも、最も先行した町である。次ページでは、この町に焦点を絞り、原発とともに歩んだ町の姿を追う。

右端コラム

［電源3法交付金］

● 電源3法＝〈電源開発促進税法〉〈電源開発促進対策特別会計法〉〈発電用施設周辺地域整備法〉の総称。1974年6月3日成立、同6日公布、75年10月施行

［核燃料税の新設］

［日本を代表する電源地帯］

福島第一・第二原子力発電所立地地図
浪江・小高原発
福島第一原発
福島第二原発
広野火力発電所
大字津

● ［平凡社 百科年鑑］1979年版に載ったもので、原子力発電の背景に横たわる様々な問題を解説した。地域社会に渡る交付金はどこに使われるか、人口流出を過疎地に歯止めしうるか、生産された電力は全部首都圏で消費される……等、大杉重男氏独自の明快な分析に基づき視覚的に表現した。

交通の発達は時間軸地図に収縮運動をおこし
都市の関係をこれまでの線的・面的な結合から
点的・断続的な関係に変える。それぞれ
東京、大阪、能登半島最北端の蛸島駅を基点に
日本各地への最短到達時間（待ち時間なし）を求め
変形地図化したもの。空路や新幹線が通る大都市は
するどく針状に基点へひきよせられる一方、
交通不便な下北、能登、房総、紀伊半島は外に突出し
列島の海岸線は時間の干渉で奇妙な輪郭に変形する。

鉄道の線が陸地をはみ出して走っているのは
中部山地の支線の駅が
時間的に海岸より遠いため。
山陽、山陰、東北、九州の本線
などは空港所在地を経由
するので複雑な
深いシワが刻まれる。
外房は東京に
近くて意外に遠い。

北海道、九州、四国の都市は本土の
主要都市と空路で結ばれるので本州に重なり合う。
そのため九州南に30度、45度ずらして表現した。
東京、大阪基点の時間軸地図では日本のほとんどの
地が9時間圏内におさまる。能登の蛸島基点の地図は
本州だけであるが、それでも9時間圏外に出る部分が
かなり多い。時間距離の最過鉄道駅は
東京、大阪ともに北海道稚内に近い天北線恵北駅で
東京から7時間40分、大阪から8時間30分である。

【時間のヒエラルヒー】

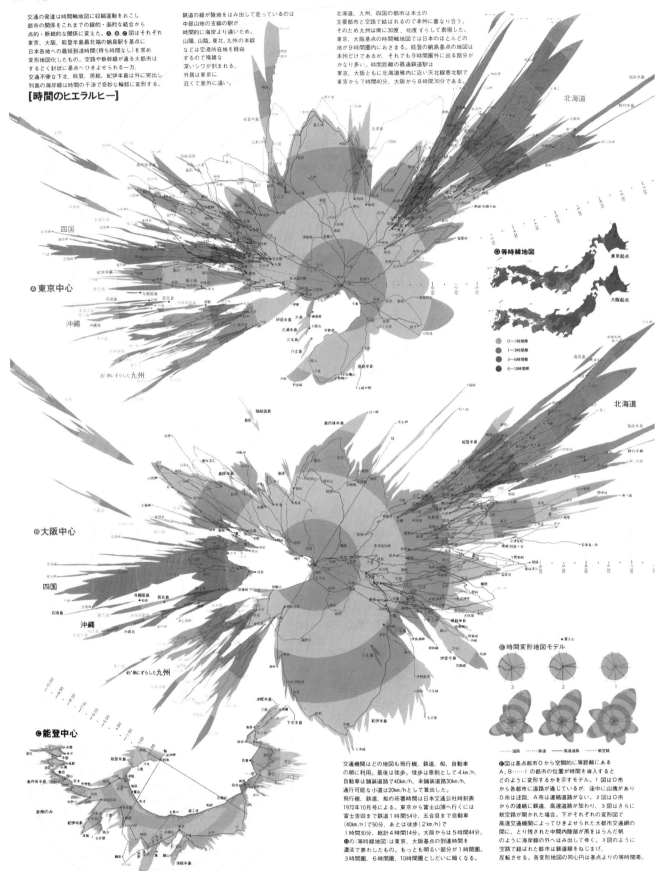

Ⓐ東京中心
沖縄
30°南にずらした九州
四国
北海道

Ⓓ等時線地図
東京起点
大阪起点

0〜1時間帯
1〜3時間帯
3〜6時間帯
6〜10時間帯

Ⓑ大阪中心
四国
沖縄
45°南にずらした九州
北海道

Ⓒ能登中心
本州のみ

Ⓔ時間変形地図モデル
富士山
道路　鉄道　高速道路　航空路

交通機関はどの地図も飛行機、鉄道、船、自動車
の順に利用。最後は徒歩。徒歩は原則として4km/h、
自動車は舗装道路で40km/h、未舗装道路30km/h、
通行可能な小道は20km/hとして算出した。
飛行機、鉄道、船の所要時間は日本交通公社時刻表
1972年10月号による。東京から富士山頂へ行くには
富士吉田まで鉄道1時間54分、五合目まで自動車
（40km/h）で50分、あとは徒歩（2km/h）で
1時間30分、総計4時間14分。大阪からは5時間44分。
Ⓓの〈等時線地図〉は東京、大阪基点の到達時間を
濃淡で表わしたもの。もっとも明るい部分が1時間圏。
3時間圏、6時間圏、10時間圏としだいに暗くなる。

Ⓔ図は基点都市Oから空間的に等距離にある
A、B……1の都市の位置が時間を導入すると
どのように変形するかを示すモデル。1図はO市
から各都市に道路が通じているが、途中に山塊があり
D市は迂回図、A市は連絡道路がない。2図はO市
からの連絡に鉄道、高速道路が加わり、3図はさらに
航空路が開かれた場合。下がそれぞれの変形図で
高速交通機関によってひきよせられた大都市交通網の
間に、とり残された中間内陸部が風をはらんだ帆
のように海岸線の外へはみ出してゆく。3図のように
空路で結ばれた都市は鉄道をねじりて、
反転させる。各変形地図の同心円は基点よりの等時間帯。

[시간의 하이어라키] '69-73

초안= 스기우라, 지도 협력=나카가키 노부오 + 다카다
노부후키 + 야기자키 쇼이치 외, 작도= 지도제작

[시간거리 지구의] [지오이드 지구의] '69

초안: 작도= 스기우라, 일러스트= 와다나베 후지오 +
와다 미쓰마사 + 간다 아키오.

● 공간에서 시간으로. 변형 지도를 시도.
지구와 국토를 공간이 아닌, 시간을 주인공으로 내세워
그리면 어떻게 바뀔까……
아니면 지오이드 geoid(지구의 등중력면 重力面)가
알려주는 지구의 형태는 어떻게 변형될까……
● [좌표축을 이동해 시점을 바꾸면
사물의 본질을 새롭게 파악할 수 있다].
스기우라가 끊임없이 도전한 그림, 그의 주요 테마다.
시간을 주인공으로 바꾼 [시간의 하이어라키]. [시간 지구의].
현대의 격변하는 교통수단이 대지에 펼쳐지 않는 지구를 격변시킨다.

교편을 잡았던 경험과
인도 여행을 계기로
스기우라는 1970년대부터 흡사
엄청난 힘에 이끌리듯 아시아가
끊임없이 이어온 도상학 연구에
깊숙이 빨려 들어간다.
운 좋게도 아시아 문화에 대한
관심이 높아지는 시대였다.
◉연구의 성과는 저서로 결실을
맺는 한편 아시아의 우주관과
전통예술을 소개하는 각종
전시·이벤트의 기획 및 협력을
맡게 된 계기가 됐다. 이러한
경험을 통해 전시회 기획·전시회장
구성, 무대장치, 포스터, 도록,
사진집 등 디자인을 종합적이면서도
복합적으로 발전시킨다.

◉

경극집금 京劇集錦
아시아의 코스모스 + 만다라 アジアのコスモス + マンダラ
가믈란 「악무몽환」 ガムラン「楽舞夢幻」
인도 축제 공연 インド祭公演
미얀마 황금 ミャンマー黄金
발리·초몽환계 バリ·超夢幻界
구름과 무지개 虹と雲
연애방황시집 恋愛彷徨詩集
성스러운 것의 형태와 장소 聖なるものの形と場
다테야마박물관 도록 立山博物館図録
형태의 탄생 かたち誕生
우주를 두드리다 宇宙を叩く
그 외

'79

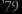

'80

방문하여, 일본 관객에게 큰 감동을
준 중국 경극단.

● 스기우라는 국제교류기금이
주최한 이 공연의 홍보 디자인을
전담하고, 미디어를 초월한
종합적인 디자인 작업을 시도했다.
중국의 색채가 넘치는 약동감과
중국의 전통적인 출판물의 풍채를
대비시키고 노랑·빨강·검정을
기조색으로 한 대담한 디자인을
제시하여 사람들을 놀라게 했다.

● 공연의 반향이 매우 커 다양한
화제를 불러일으켰으며 도미야마
하루오가 전력을 다해 촬영한
무대사진집과 경극의상집, 공연기
록 LP 등을 연달아 간행했다.

[경극집금] '79
국제교류기금, A4변형 반양장, 4C

[경극1·2 경극백화/손오공]
'80, 도미야마 하루오＝사진,
스기우라 고헤이＝구성, 헤이본샤,
A4 반양장, 4C

[중국경극원삼단＝경극집금]
'79, 도미야마 하루오＝사진,
빅터, 4C

경극프로젝트 협력
스즈키 히토시＋아카자키 쇼이치＋
가이호 도루＋다니무라
아키히코＋스기우라 후미코＋
고리 유키오

'81

[아시아의 아름다움과 활력을 끌어내다]

● 「아시아의 가면」전, 「아시아의 우주관」전, 「화우주花宇宙」전.
나아가 일본에서 처음으로 티베트 만다라를 공개한 「만다라」전 등……
1978년에서 1992년에 이르기까지 스기우라가 기획·구성·디자인에
참여한 전시회가 끊임없이 이어졌다.

● 「아시아의 우주관」전은 아시아 각지에 지금도 전해지는
일상생활에 침투해 있는 「우주관」을 소개했다. 아시아의
생명수生命樹를 망라한 「화우주」전과 「만다라」전에서도 생동감 있는
카탈로그와 만다라 화집을 간행해 사람들에게 충격을 안겨주었다.

'82

'92

● 상단의 두 그림은 「아시아의 코스모스＋만다라」전 도록의 펼침면.
아래는 「화우주」전 도록의 펼침면.

186 스기우라 고헤이·북디자인 반세기

'80

'88

'82

'83

'88

'81

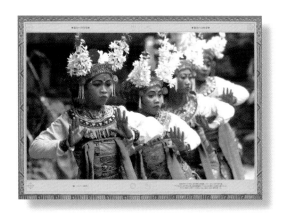

[아시아 디자인. 그 예……]

● 스기우라가 디자인한 전시회 도록에서 발췌.
아시아의 가면, 인도 무용, 발리 섬의 음악예술 등
본문 레이아웃과 사진 구성을 보여주는 예…….
● 인쇄기술을 정교하게 구사하여 열기로 가득 찬
아시아의 전통문화를 재현한다.

[신이 지켜주고, 정령이 뛰노는 아시아]

● 사원과 신전의 중앙뿐 아니라 산천초목과 취락의 곳곳과
생활기구 하나하나에 신과 정령의 힘이 살아 숨 쉬는, 아시아.
복잡하게 중첩된 다신교적 문화를 이해하기는 쉽지 않다.
● 위는 「힌두교의 신」을 망라하여 신들이 관장하는 세계를
그림으로 표현하였다. 대립과 조화를 반복하고, 때로는 격렬하게
변신하는 남신·여신의 계보를 키르티 트리베디의
도움을 받아 분석하고 그림으로 표현했다.

「변화무쌍한 신들, 아시아의 가면」전에서 발췌.
● 아래는 일본의 다시山車(축제 때 끄는 장식한 수레·역주),
인도네시아의 구눙안, 일본의 히모로기(신성한 곳에 상록수를 심고
울타리를 두른 곳-역주), 인도의 사리탑, 생명수生命樹…… 등을
나열하고 비교한 것. 전부 우주산宇宙山＋우주수宇宙樹의
복합체임을 알 수 있다.
「화우주」전 도록 「화우주 아시아의 염색·직물·장식」에서 발췌.

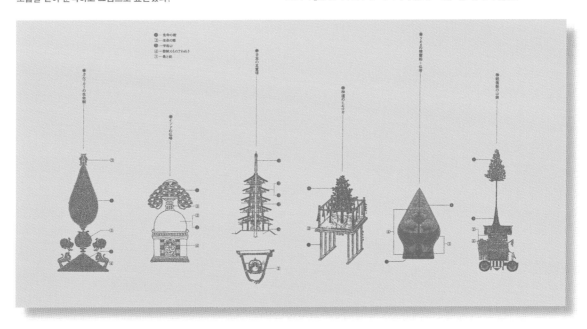

[스가 히로시 사진집, 아시아 환상 세계…]

● 1983년 『마계·천계·불가사의계·발리』를 시작으로 다시 한 번
발리로, 미얀마, 다이닛코, 메콩,
그리고 아마미로 이어지는 스가 사진집을 제작했다.

● 스기우라도 여러 번 취재에 동행하면서 타오르는 아시아를 함께
체험한다. 스가 히로시의 눈이 각지의 자연, 문화, 민중과 깊은 교감을
나누면서 차분히 담아낸 취재 기록이 대지에 깃든 신비한 힘을 불러냈고,
카메라에 담은 신기한 작품들은 몽환적인 세계로 출간됐다.

[미얀마 황금] '87
스기우라 고헤이 = 구성, 도호 출판, 194×297mm 반양장 케이스, 4C + 먹

[마계·천계·불가사의계·발리] '83
고단사, 210×302mm 양장 케이스, 4C

[발리·초몽환계] '87
오분사, 192×288mm 양장, 4C + 먹

[단행본 디자인의 예]

[구름과 무지개] '04
아쉬 도르지 왕모 왕축, 히라카와출판사.
B5 양장, 4C＋박
●『구름과 무지개』는 부탄왕국의
왕비가 기록한 부탄의 근현대사.
엄격한 아버지와의 추억과
터물이 국가적 사건도 담았다.
이마에다 요시로의 정갈한
번역이 돋보인다.

[부탄의 우표] '83
●오른쪽의 『부탄의 우표』는 스기우라가
디자인한 우표 10종 중 하나다.
부탄왕국의 민중에게 사랑받는
여덟 가지 길상무늬를 집합한
디자인에는 스기우라의 개인적인
추억도 담겨 있다.

[달라이 라마 6세 연애방황시집] '07
달라이 라마 6세 창양 갸초,
트래스뷰, 46판 양장, 4C
●지금도 티베트 민중이 애창하는
『달라이 라마 6세의 연애시』는 티베트의
길상도상으로 장식됐다.
●그 밖에 티베트 불교를 주제로 한
채색된 티베트 도상 디자인을
몇 가지 다뤘다.

[티베트 회화의 역사] '06
데이비드 잭슨, 히라카와출판사.
B5 반양장, 4C

[티베트 삶과 죽음의 문화] '94
후지타 마데＝엮음,
토호미술, A5 반양장, 4C

[티베트 불교 탐험지] '92
주세페 투치, 스기우라 미쓰루＝번역,
히라카와출판사, A5 변형 양장, 5C

[성스러운 것의 형태와 장소] '04
요리토미 모토히로＝엮음,
호조칸, A5 양장, 4C

[몽골의 만다라] '87
N. 츠텐, 신진붓쓰오라이샤.
A4 양장, 4C

①		④	⑤
		⑥ ⑦	⑧
②	③	⑨	⑩
		⑪	

참여
스즈키 히토시②⑤
다니무라 아키히코③⑨⑩
시마다 가오루①④⑥⑦⑧⑪
시마다 가오루⑥⑨⑪
미야기 쇼헤이④⑦

'04

'83

'07

'06

'94

'92

'87

'04

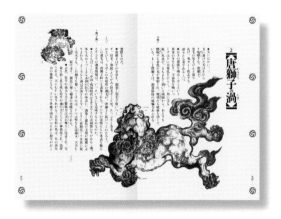

● 일본 북단으스 북부에 이어지는
다테야마 절맥, 헤이안 시대로
거슬러 올라가는 슈겐도, 신앙의 성지다.
산 기슭에 있는 아식구라 적으耐로 지역에
새로운 박물관이 늘어섰다.

● 도야마 현「다테야마박물관」,
통칭 다테야마 만다라 박물관.
실계는 이소자키 아라타. 스기우라는
머크와 포스터를 디자인했다.

● 연 2회 기획전을 개최한다.
주제는 다테야마의 신앙과 만다라와 마룻한
종교 전시, 천어 신앙, 지옥 순례 등으로,
문소하, 동식물학, 지진학 등도.
추기하여 폭넓은 주제를 다루고 있다.

● 머크는 동식남북을 향한 비쓰어매
중앙에 만다라 도형을 배치했다.

● 포스터는 좌우 끝에 기능을 세우고 그 위에
선과 만다라를 소환한 머크로 배치하여
하늘과 땅을 잇는 부동의 힘을 설정한다.
이미지 · 일러스트는 다케다 이구오가 두닝했다.
농형한 디자인이 도록 키비에도 설러 있다.

[다테야마박물관 도록] '91
도야마 현 다테야마박물관, A4 변양장, 4C,
일러 스트, 다케다 이구오
엮마=다니부라 아키히코 + 식토 아쓰시 +
사카노고이지 + 주에다 이스머호 +
심모 위카

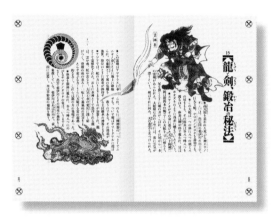

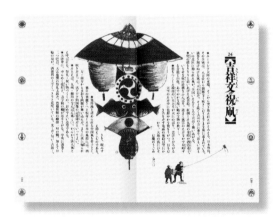

● 오브옹은「일본의 형태, 아시아의 영대
의 길잡이 내 페이지, 사진의 식식 본문
라테마옹의 한 예로식, 희귀한 도살을
우인공으로 배치하고 문자다 질직을 이맥
없이 동질하게 구성했다.

→

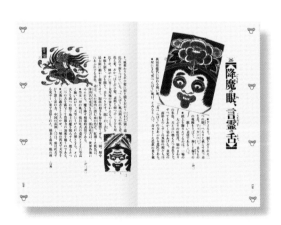

● 디자인 활동을 하는 한편 스기우라는
끊임없이 아시아문화에 대한 연구에 심혈을
기울여 다방면으로 관심을 넓혔다.
아시아 각지의 민중문화와 만나면서 그
힘을 받아 삼라만상을 아우르는
아시아 도상의 재동함을
시도했다.

'04

'94 '97 '99 '00

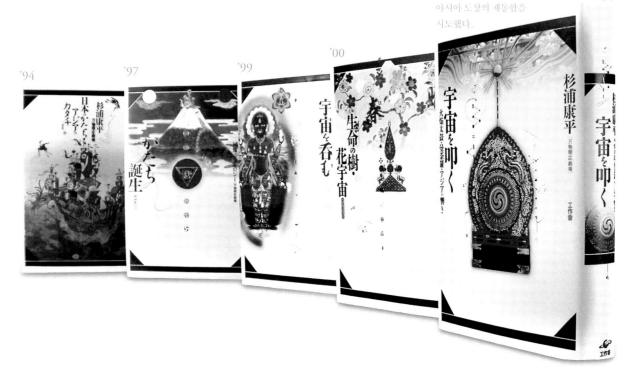

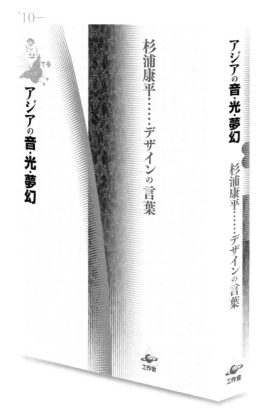

● 「만물조응（万物照応）」이라 불리는 형태론, 우주관,
신체관, 생명수（生命樹）, 가엔다이（火焔太鼓）（？）에
묶긴 모양이 장식이 된 로쿠소（？）의 원 古, 독사 직인
만다라본이 되어 책으로 출간되고 있다.

● 조금씩 기록해온 디자인론, 문자론,
새로운 사도다이어그램론 등을 모아
앞으로도 간행할 예정이다.

[일본의 형태, 아시아의 형태] '94
삼세이도, A5변형 양장, 4C＋박

[형태의 탄생] '97 [생명수·화·우주] '97
일본방송출판협회, A5변형 양장, 4C＋박

[우주를 두드리다] '99
고사쿠샤, A5변형 양장, 4C＋박

[우주를 삼키다] '04
고단샤, A5변형 양장, 4C＋박

[스기우라 고헤이…디자인 언어] 시리즈 '10—
고사쿠샤, A5변형 양장, 4C
외다
아카사키 쇼이치＋사토 아쓰시＋히시다 이루코＋
왕히기＋소에다 이즈머코＋사카노 고이치＋
곤도 아쓰오＋시마다 가오루＋진보 인가＋
미야와키 소헤이

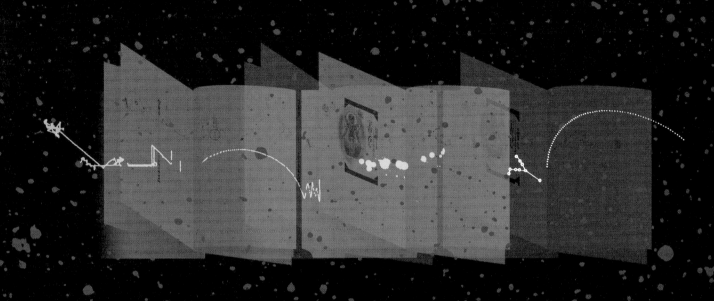

『스기우라 고헤이·맥동하는 책』전에 즈음하여

나가사와 다다노리 長澤忠德 Tadanori NAGASAWA

무사시노미술대학 디자인정보학과 주임교수

「미술관·도서관」을 신설하고 스기우라 고헤이가 디자인한 작품을 기증받다

현대 그래픽 디자인에 지대한 영향을 미치고 아시아의 도상학을 현대적으로 재해석한 학구파, 나아가 이 모든 것을 북디자인 우주로 환원시킨 철학자, 아시아권을 중심으로 한 세계 각지의 디자이너로부터 두터운 신망을 얻고 있는 스기우라 고헤이는 그야말로 일본을 대표하는 그래픽 디자이너다. 이렇게 보기 드문 디자이너의 작품과 관련 자료가 지금, 무사시노미술대학에 모두 모여 있다.

2009년에 창립 80주년을 맞이한 무사시노미술대학은 기념사업의 일환으로서 미술자료 도서관을 새롭게 「미술관·도서관」으로 만들자는 계획을 진행하고 있었다. 그 무렵의 어느 날, 스기우라 선생님으로부터 「지금까지 디자인한 작업을 총정리하고 싶다」는 연락을 받았다. 80주년 기념사업에 몸담고 있던 나는 기념해야 마땅할 시기에 받은 은사의 전화에 진심으로 감사했다. 스기우라 선생님의 손을 거친 모든 작품과 관련 자료를 대학교에 기증받게 된 사연은 이렇게 시작됐다.

스기우라 선생님의 작품과 관련해서는 선생님이 직접 특별 강연했던 적도 있거니와 무사시노미술대학의 미술 기관지인 「무사시노미술武藏野美術」(휴간중) 등에도 몇 번이나 특집으로 실었다. 또한 미술자료 도서관도 많은 작품을 수집하고 있었다. 그러나 귀중서로 분류되는 초호화 양장본을 비롯한 다양한 서적, 사전事典, 사전辭典, 잡지, 전시회 도록, 포스터, 기획전 전시물 등에서부터 판밑block copy 원고까지, 반세기에 걸쳐 스기우라 선생님과 스태프들이 디자인한 모든 것, 즉 제판·인쇄기술과 제본기술을 구사한 역사적으로도 귀중한 그래픽 작품을 모두 기증받는다는 것은 무사시노미술대학에 있어서 꿈에 그리던 일이었다.

방대한 작품을 앞으로의 연구 자원으로

꿈이 현실이 될 가능성이 열린 것은 그 후 시간이 조금 지나서였다.

스기우라 선생님과 부인 가가야 사치코 여사님, 그리고 스기우라사무소의 직원분들이 당시의 미술자료 도서관의 가미노 요시하루 관장과 혼조 미치요 사무부장의 주도하에 모인 무사시노미술대학 직원들과 합동 팀을 이루어 스기우라 선생의 작품을 옮기는 작업을 시작했다.

반세기를 뛰어넘어 탄생한 어마어마한 양의 작품은 서고 같은 두 군데의 스기우라 사무소는 물론, 주식회사 다케오의 서고와 서적보존관리 전문창고 등에 분산하여 보관하고, 그 대부분은 자료로서의 완전성을 고려하여 여러 복사본으로 보존하고 있었다. 자료가 너무나 방대하기 때문에 목록 작성은 말할 것도 없거니와, 작품을 옮기는 작업에도 상당한 시간이 필요했다.

무사시노미술대학 미술관·도서관의 「스기우라 고헤이 컬렉션」의 실현은 우리가 이 방대한 자료를 세계에 자랑할 만한 일본의 그래픽디자인 표현연구의 자원으로 활용해 앞으로 오래도록 조형문화 연구와 교육에 이바지한다는 사명을 부여받았다는 것을 의미한다.

때마침 우리 대학은 「조형자료에 관한 종합데이터베이스 개발과 자료 공개」를 콘셉트로, 소장하고 있던 다양한 분야의 자료를 보존·활용·공개하기 위한 전략적인 연구 기반 형성을 목표로 삼았고, 2008년 문부과학성 「사립대학 전략적 연구기반 형성 지원사업」에 선정됐다. 또 「조형연구센터」를 설치하는 동시에 근대 디자인 연구 프로젝트도 시작했다.

「맥동하는 책」의 우주와 그 주위를 도는 별까지의 여행을

이번 「스기우라 고헤이·맥동하는 책」전에서는 기증받은 작품 중에서도 북디자인을 중심으로 한 대표작품을 스기우라 선생님이 직접 선정하여 디자인 수법과 철학에 관해 전시한다. 연대와 장르, 표현수법과 사상 등에 관해 스기우라 선생님이 전시를 구성했고, 디자인 수법의 해설에는 내가 대표자로 있었던 우리 대학의 공동연구 성과도 활용했다.

전시에는 영상자료까지 동원해 스기우라 그래피즘을 조감한다. 나아가 컴퓨터 전성기인 지금은 생각지도 못할 정밀하고도 독창적인 수작업 일러스트 등도 전시한다. 동시에 「만물이 조응하는 세계」로 이름 붙인 아시아의 신화적 우주관을 전통문화와 함께 소개한 여러 전시회와 작품뿐 아니라 아시아의 도상에 관한 귀중한 식견을 바탕으로 쓴 에세이 등 저서도 포함되어 있다.

「맥동하는 책」 전시를 관람하는 것은 「스기우라 고헤이가 맥동하는 생명을 불어넣은 책」이라는 우주를 그 주위에 박혀 있는 별들까지 몸소 느끼면서 여행하는 일일 터이다.

이 전시회는 「스기우라 컬렉션」을 기념하기 위해서 기획되었다. 그 의미를 충분히 반영할 요량으로 선생님께 특별히 감수를 부탁드렸다. 대학 측에서는 그래픽디자인 분야와 관련이 깊은 디자인 계통의 세 개 학과에서 조형연구 센터 연구원인 제1프로젝트 「근대 디자인 연구 프로젝트」의 장을 역임하고 있는 데라야마 유사쿠(시각전달디자인학과 교수), 현대 일본 디자인계를 이끄는 그래픽 디자이너 하라 켄야(기초디자인학과 교수), 그리고 필자 나가사와 다다노리(디자인정보학과 교수)를 포함한 세 명이 공동 감수자로 이름을 올리며 측면에서 지원했다. 또한 많은 분들의 아낌없는 지원과 협력으로 이번 전시회를 열게 됐다. 진심으로 감사 말씀을 드리고 싶다.

설렘과 존경심으로 시작된 두 은사와의 인연

스기우라 고헤이 선생님과 무사시노미술대학의 만남은 기초디자인학과가 창립한 1960년대로 거슬러 올라간다. 실은 3년 전, 스기우라 선생님이 디자인 작품 기증에 관해 나에게 연락을 주셨던 배후에는 나의 은사이신 무카이 슈타로 선생님(무사시노미술대학 명예교수, 조형연구센터 객원연구원)이 계셨다. 무카이 선생님은 현대 디자인 교육 분야에 엄청난 영향을 끼친 울름조형대학에서 수학하고, 그 후에도 독일에서 디자인 연구에 종사하셨다. 기초디자인학과의 창설을 제안하고 교육 체계를 쌓아 디자인학을 이룩하는 데 온 힘을 쏟은 일인자다.

한편 스기우라 고헤이 선생님은 도쿄예술대학을 졸업하고 얼마 지나지 않아 뛰어난 신진 디자이너로서 주목받은 1960년 도쿄에서 열린 세계디자인회의를 계기로 1964년에는 울름조형대학 객원교수로 초빙되어 세계에서 몰려든 학생들 앞에서 교편을 잡고, 귀국 후에도 디자인 교육에 열정을 다 바쳤다. 최근에는 고베예술공과대학 명예교수로 아시아디자인연구소 소장도 역임하고 계신다.

이러한 인연으로 나의 두 은사께서는 서로 존경하는 마음으로 협력하며 오랜 기간 우정을 쌓아왔고, 덕분에 이렇게 좋은 기획도 추진하게 됐다. 디자인의 철학을 세

우고 디자인 지식을 구체적으로 체현시켜온 두 스승의 반세기를 뛰어넘는 활발한 활동은 모든 디자인계와 현대 디자인 철학에 지금도 엄청난 영향을 끼치고 있다. 무사시노미술대학이 20세기 디자인의 거성인 두 분을 얻어 무척 기쁘다.

지금으로부터 35년 전, 기초디자인학과의 학생이었던 나는 은사이신 무카이 슈타로 선생님의 소개로 처음 스기우라사무소를 방문했다. 낯선 아시아 음악이 흘렀고, 기분 좋은 향기가 은은하게 감돌았다. 디자인을 꿈꾸던 후로 쭉 동경해왔던 스기우라 그래피즘의 제작 현장에 발을 들였다는 사실이 그 후의 영국 유학 시절부터 지금까지 나에게 얼마나 영향을 끼쳤는지 가늠할 수도 없다. 그리고 가르침을 준 두 선생님의 인연에 다시 한 번 은혜를 입었다. 무사시노미술대학의 교원으로서 현장에 있는 나는 가슴 벅차는 감동으로 가득 차 있다. 아마 많은 사람들, 그리고 학생들도 이번 전시회에서 나와 같은 설렘을 느끼고 존경심을 품게 될 것이라 믿는다.

스기우라 그래피즘을 교육 현장으로, 세계의 연구 대상으로

반복해서 하는 말이지만 스기우라 고헤이 선생님의 손이 스친 모든 작품과 관련 자료를 무사시노미술대학에서 기증받은 것은 조형교육에 이바지한다는 가치와 그래픽 디자인의 산 증거를 무사시노미술대학이 지니고 있다는 의미를 지닌다. 의식 영역으로 이미지를 끌어내는 것을 디자이너의 역할로 규정하고, 끊임없이 고민하고 생명을 불어넣어 이 세상에 실재하는 것처럼 만드는 일에 과감하게 도전해온 스기우라 고헤이. 스기우라 그래피즘을 체감하는 이번 전시는 무사시노미술대학이 일본뿐 아니라 아시아, 그리고 세계의 그래픽디자인과 도상학 연구의 메카가 될 각오를 다지는 순간이기도 하다.

나는 지금 이번 전시회의 세 명의 공동 감수자를 대표해서 이 글을 쓰고 있다. 우리는 무사시노미술대학의 「미술관·도서관」에서 흘러넘치는 에너지를 접할 수 있다는 기쁨을 충분히 누리면서 무사시노미술대학이 일본을 대표하는 미술대학으로서 사회적, 문화적 사명을 짊어지고 나아갈 것을 마음속 깊이 다짐한다.

새로운 북디자인을 찾아 떠나는 여행

맺음말을 대신하여

스기우라 고헤이 杉浦康平 Kohei SUGIURA

●50년 이상 북디자인을 계속해왔다. 스태프들과 함께 만든 책이 수천 권에 이른다. 이번 전시회와 이 도록에는 일부밖에 소개할 수 없지만, 예로 든 책이 어느 것이든 고난과 기쁨의 추억으로 가득 찬 작품이다.

●기존의 북디자인 어법에 만족하지 않고 새로운 어법을 끊임없이 창출하기 위해 마음을 갈고닦아 왔다. 그러나 무엇이 나의 마음을 그렇게까지 흔들어놓았을까. 종이 다발에 지나지 않는 책이 지닌 가능성을 새삼스레 연구하고 싶었던 지난날. 삼차원적 존재로서의 건축적 오브제북의 시도. 동양의 사고방식을 반영한 색다른 조본술을 만들고자 적극적으로 애썼던 일. 노이즈의 활력과 리듬, 오감과의 대화를 에디토리얼 디자인으로 되살리는 일 등……. 새 그릇에 어울리는 새로운 북디자인의 형태를 찾기 위해 발걸음을 옮겼다.

시대 배경도 빠뜨릴 수 없다. 내가 북디사인에 힘을 쏟기 시작한 70년대는 출판계에 창조 정신과 활기가 흘러넘쳤고, 출판사와 독자 모두 생기가 넘쳤다. 진취적인 기운이 충만한 편집자가 여기저기서 넘쳐났다. 편집자들과 열띤 토론을 벌이던 회의장이 애틋하게 떠오른다.

●70년대 초에 만난 마쓰오카 세이고를 비롯한 지적 호기심과 모험심이 왕성한 편집자들과 공동으로 작업하지 않았다면 의표를 찌르는 디자인 어법을 창출해오기는 어려웠을 것이다. 실험적이고 전위적인 시도도, 그것을 즐기고 지지해준 저자와 편집자가 있었기에 실천할 수 있었다. 출판사의 이해를 구하기 위해 격한 논쟁을 벌이던 나날들도 잊을 수가 없다. 그리고 나의 까다로운 요구에도 기술의 한계에 도전한 인쇄소와 제본소 직원들의 열정과 노력도 빠뜨릴 수 없다.

창조의 현장에 창작의 고통은 늘 따라다닌다. 아무도 밟지 않은 디자인의 광야를 함께 걸어준 많은 사람들에게 다시금 감사를 표하고 싶다.

●60년대 후반에서 90년대 전반까지 전후戰後 일본 출판사에서 가장 활력 넘쳤던 시대 한복판에서 태어난 북디자인의 있는 그대로의 모습을 역사의 한편에 남기고 싶다……. 그러한 나의 바람을 흔쾌히 받아들인 무사시노미술대학의 나가사와 다다노리 교수와 미술관·도서관의 혼조 미치요 사무부장. 두 사람의 헌신적인 노력을 바탕으로 무사시노미술대학 미술관·도서관에 나의 전 작품과 주요 디자인 자료를 수장하게 된 것과 「스기우라 디자인 연구」라는 공동연구 그룹을 창설해준 배려에 우선 심심한 감사의 말씀을 드린다.

내 작품을 돌아볼 겨를도 없이 앞으로, 앞으로만 전진해 왔던 내가, 이번 기회를 계기로 지금까지 작업한 작품과 차분히 마주 보게 되었다. 공동연구의 성과는 전시와 도록에 반영되어 있다.

●전시회를 열고 도록을 완성하기까지 실로 많은 분들이 도와주셨다. 전술한 두 분은 물론 다나카 마사유키 미술관·도서관 관장, 가미노 요시하루 전前 관장, 데라야마 유사쿠 교수, 하라 켄야 교수로부터 따뜻한 배려와 지원을 받았다. 미술관·도서관의 모든 분들, 특히 무라이 나케시는 내 작품을 수집하기 시작한 초기부터, 기타자와 도모아쓰는 전시회 기획 초기부터 세심하게 배려하며 도와주었다. 마음 깊이 감사드린다.

●전시회의 조성·협력·협찬을 해주신 단체와 회사는 오랜 시간에 걸쳐 내 디자인 활동을 지원해주셨다. 이 장소를 빌려 감사 말씀 전하고 싶다.

●현대장정사 연구자인 우스다 쇼지에게 이번에도 번번이 지혜를 빌렸다. 일러스트레이터 야마모토 다쿠미, 사진가 사지 야스오, 전시 디자인의 나카자와 히토미, 연보 작성의 고가 히로유키, 스기우라 사무소의 베테랑 선배 나카가키 노부오, 스즈키 히토시, 아카자키 쇼이치, 사토 아쓰시, 젊은 소에다 이즈미코, 시마다 가오루, 미야와키 쇼헤이, 고사쿠샤의 다나베 스미에, 사무소 직원인 신보 인카, 오가사와라 고스케, 그리고 전체적인 진행을 도맡아준 아내 사치코…… 이번에도 헌신적으로 도와줘서 고맙소!

●이 카탈로그에는 소소한 놀라움이 숨겨져 있다. 게재된 작품의 종이면에 늘어선 미세한 문자를 거의 완벽하게 읽을 수 있다. 기술의 한계에 도전한 아주 정밀한 인쇄. 돋보기를 이용해 그 성과를 즐겨본다면 좋겠다.

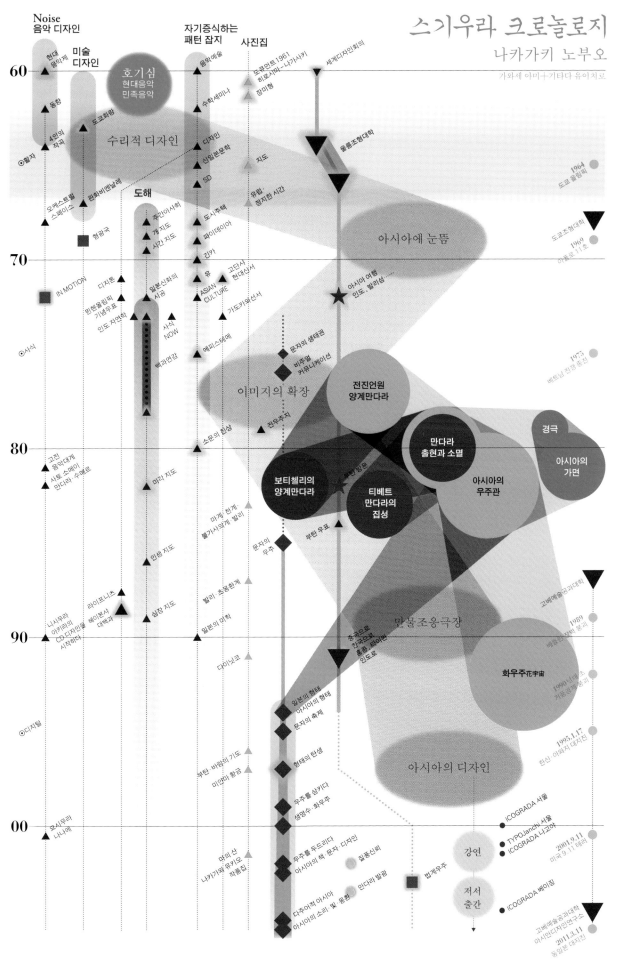

Noise
음악 디자인

미술
디자인

자기증식하는
패턴 잡지

사진집

호기심
현대음악
민족음악

현대
음악제

동향

4인의
작곡

활자

도쿄화랑

수리적 디자인

오케스트럴
스페이스

판화비엔날레

도해

청광국

IN MOTION

디지톤

60

70

80

90

00

세계디자인회의

도쿄민트1961
히로시마~나가사키

장미형

음악예술

수학세미나

디자인

신일본문학

SD

도시주택

파이데이아

긴카

유

에피스테메

주간아사히

개지 지도

시간 지도

일본신화의
사상

백과연감

ASIAN
CULTURE

사식
NOW

울름조형대학

1964
도쿄 올림픽

도쿄조형대학

1969
아폴로 11호

지도

유럽; 정지한 시간

아시아에 눈뜸

고단샤
현대서서

가도카와서서

아시아 여행……
인도, 발리섬

문자의 생태권

비주얼
커뮤니케이션

전진언원
양계만다라

이미지의 확장

1975
베트남 전쟁 종전

소문의 진상

신우주지

미각 지도

고전
음악대계

사토 소에이
만다라·수메르

라이프니츠
헤이보사
대백과

나시무라
아키라의
CD디자인을
시작하다

인생 지도

심장 지도

발리; 초음화계

매거; 천계,
불가사의계 발리

문자의
우주

보티첼리의
양계만다라

티베트
만다라의
집성

만다라
출현과 소멸

아시아의
우주관

경극

아시아의
가면

부탄 우표

출발 방문

중국으로
한국으로
홍콩, 타이완
인도로

만물조응극장

고베예술공과대학

1989
베를린 장벽 붕괴

다이닛코

일본의 형태

아시아의 형태

문자의 축제

부탄; 바람의 기도
미얀마 황금

형태의 탄생

우주를 삼키다

생명수·화우주

화우주花宇宙

1990 니혼초
거품경제 붕괴

디지털

묘시무라
나니에

머의 산
나카가와 유키오
작품집

우주를 두드리다
아시아의 책·문자·디자인

다주어적 아시아
아시아의 소리·빛·몽환

질풍신뢰

만다라 발광

법계우주

ICOGRADA 서울

TYPOJanchi 서울
ICOGRADA 나고야

강연

저서
출간

ICOGRADA 베이징

1995.1.17
한신·이와지 대지진

2001.9.11
미국 9.11 테러

고베예술공과대학
아시아디자인연구소

2011.3.11
동일본 대지진

199

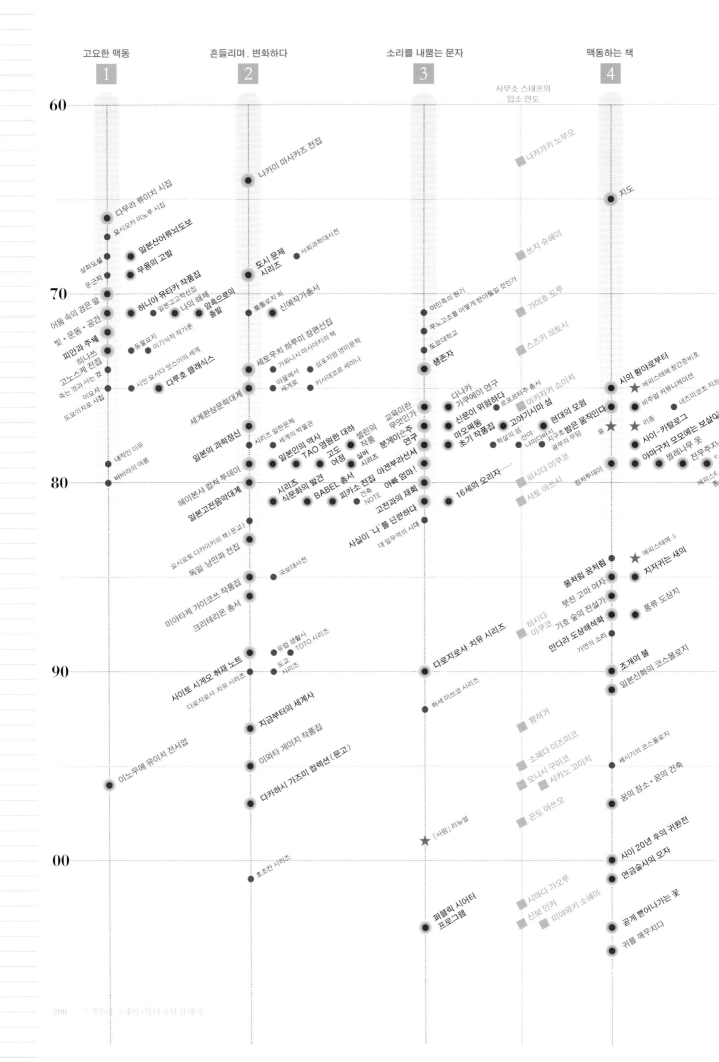

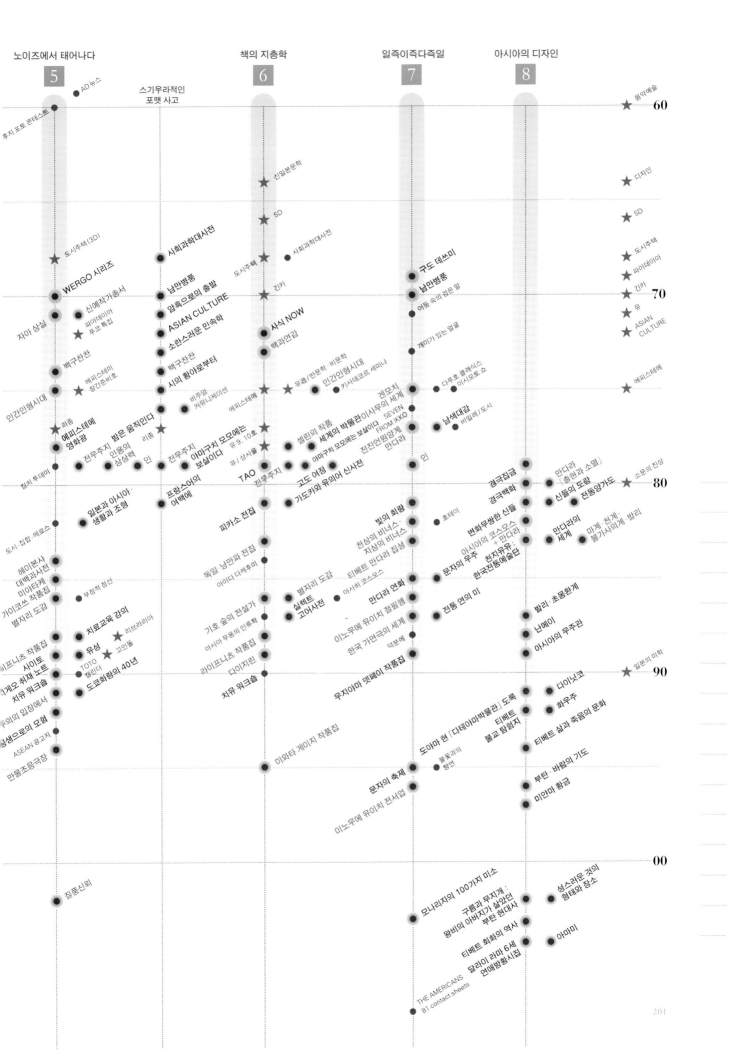

노이즈에서 태어나다

5

AD뉴스

후지 포토 콘테스트

스기우라적인
포맷 사고

책의 지층학

6

일즉이즉다즉일

7

아시아의 디자인

8

음악예술 ★ **60**

신일본문학 ★

디자인 ★

SD ★

SD ★

도시주택(3D) ★

사회과학대사전

사회과학대사전 ●

구도 데쓰미

도시주택 ★
파이데이아 ★

WERGO 시리즈

남만병풍

도시주택 ★

남만병풍

긴카 ★ **70**

자아 상실

신예작가총서
파이데이아
푸코 특집 ★

암흑요료의 출발
ASIAN CULTURE

긴카 ★

사식 NOW ●

어둠 속의 검은 말

유 ★
ASIAN ★
CULTURE

백구찬찬

에피스테미
창간준비호 ★

소란스러운 민속학

백과연감

개미가 있는 얼굴

인간인형시대

백구찬찬
시의 황야로부터

유효/ 반문학·비문학 인간인형시대 ●
키사데크르 세미나

다루호 콜래시스 ● ●아시모토 쇼

에피스테메 ★

리종 ●
에피스테메
영화광

밤은 움직인다

비주얼
커뮤니케이션 ●

에피스테메 ★ ★ 셀린의 작품

겐모처
세계의 박물관 아시쿠의 세계 SEVEN
FROM IKKO

남색대감 ●
바윌레/ 도시

전우주지 이용의
상상력
리종 ★

인

전우주지

야미구치 모모에는
보살이다 ★

유 9, 10호 ●

세계의 박물관
야미구치 모모에는 보살이다 ●
천진안원양게
만다라

절치 투데이

인

만다라
[출현과 소멸] 스몰의 진상 ★ **80**

일본과 아시아:
생활과 조형

프랑스어의
여백에

에피스테메 ★

유/상사울 ★

TAO ●

전우주지 ●

고도 여정
가도카와 유의어 신사전

경극집금

경극백화

신들의 도량

전등양가도

도시·집합·에로스

파카소 집집

빛의 회랑

호테이 ●

변화무쌍한 신들
아시아의 코스모스
+ 만다라

만다라의
세계 ●

마계, 천계:
불가시의세계·발리

해이븐사
대백과사전
미야타케
가이코쓰 작품집

독일 낭만파 전집

아이다 다케후미 ●

천상의 비너스:
지상의 비너스

티베트 만다라 집성

아시쿠 코스모스

문자의 우주
천지유유:
한국전통예술단

발리·초몽환계

별자리 도감

기호 숲의 전설가

아시아 무용의 인류학

별자리 도감

실렉트
고어사전

만다라 연화
이노우에 유이치 절필행
한국 가면극의 세계

전통 연의 미

나메이

아시아의 우주관

라이프니츠 작품집

치료교육 강의

리브라리아 ★

유성 ★ 고인돌

라이프니츠 작품집

다이지린 ●

덕분에 ●

일본의 미학 ★ **90**

시이토

TOTO
캘린더

:게오 취재 노트

도쿄화랑의 40년

치유 워크숍 ●

유지야마 덧페이 작품집

다이니코 ●

화우주 ●

치유 워크숍

·주의의 입장에서

:생으로의 모험

ASEAN 광고지

이와타 게이지 작품집 ●

도야마 현 「다테야마박물관」 도록

불꽃과의
향연 ●

티베트
불교 탐험지

티베트 삶과 죽음의 문화

만물조응극장

이노우에 유이치 전서업 ●

문자의 축제 ●

부탄·바람의 기도

미얀마 황금

질풍신뢰 ●

모나리자의 100가지 미소 ●

구름과 무지개:
왕비의 아버지가 살았던
부탄 현대사 ●

성스러운 것의
형태와 장소 ●

00

티베트 회화의 역사
달라이 라마 6세
연애방황시집

아마미 ●

THE AMERICANS
81 contact sheets ●

스기우라 고헤이 ◉ 맥동하는⋯1932 ▶ 2011 활동연보

1932
❖9월 8일 도쿄 세타가야 구 기타자와에서 여섯 형제 중 장남으로 태어남. 고등학교 시절에는 민족음악과 현대음악에 심취하였다.

1955
❖도쿄예술대학 건축학과 졸업

1956
❖하세가와 후미코와 결혼
◉『상냥한 노래』(시바타 미나오)를 비롯한 현대음악 LP 재킷 디자인으로 제6회 일선미상 수상 ◉『뮤직 콘크리트를 위한 작품 xyz(마유즈미 도시로)』등 일본 현대음악 LP 재킷 디자인으로 야마하 재킷 디자인 콩쿠르 1위⋯*문자를 소재로 한 오버프린트 수법.

1957
◉LP 재킷 디자인 「모로이 마코토 + 마유즈미 도시로 + 다케미쓰 도루 = 전자음악 뮤직 콘크리트 작품집」◉도쿄교향악단의 연주회 포스터 / 작품집 연작⋯*스프라이트, 그림자를 결합한 옵티컬 패턴을 시도.

1959
❖호소야 간과 사식의 즈메바리詰め貼り를 시도하다. 야마시로 류이치의 조수로서 잡지 『아사히 저널』의 포맷을 설계하는 데 협력.
◉포스터 「도쿄교향악단정기연주회」,「스트라빈스키 특별연주회」(NHK 교향악단)
☆가메쿠라 유사쿠가 주최한 '21의 모임'에 참가

1960
❖세계디자인회의가 열려 (포스터 디자인) 패널리스트로 참가. 오틀 아이허와 만남.
◉소게쓰 아트센터가 주최한 「작곡가 집단」 콘서트를 위한 일련의 포스터
◉포스터 「제6회 원자수소폭탄금지 세계대회」 포스터 (+아와즈 기요시)
◉잡지 『음악예술』 『광고』 『공예뉴스』 등의 커버디자인⋯*당시 수년간 증식하는 기하학 패턴, 노이즈 패턴▶012

1961
◉사진집 『hiroshima-nagasaki document 1961』도몬 겐, 도마쓰 쇼메이 (+아와즈 기요시 일본평론신사)▶159 ◉NHK 텔레비전 『일본의 문양』(감독 - 요시다 나오야, 다케미쓰 도루, 아와즈 기요시와 공동제작)
☆음악회 포스터를 중심으로 한 일련의 그래픽 디자인으로 제7회 마이니치 산업디자인상 (현 마이니치디자인상)을 수상.

1962
◉전위예술의 거점이던 도쿄화랑, 소게쓰 아트센터의 포스터, 팸플릿 등을 작업 ◉다케미쓰 도루와 공동으로 도형악보 「피아니스트를 위한 코로나」「현악을 위한 코로나Ⅱ」를 시도 ◉도쿄화랑 (로고 타이프도 디자인)의 카탈로그 시리즈를 시작▶172

1963
◉호소에 에이코 사진집 『장미형』(슈에이사)▶158

1964
❖독일 울름조형대학에 객원교수로 초빙됨 (1965년까지 3개월) ❖스다카르 나다카르니와 만남
◉『나카이 마사카즈 전집』(비주쓰출판사)▶026 ◉『사이토 요시시게 = yoshishige SAITO』오쓰지 기요시 외 (도쿄화랑) ◉『현대의 공간』구리타 이사무 (신이치쇼보) ◉잡지 『디자인』(비주쓰출판사)⋯*사식의 바탕무늬, 약물을 사용한 패턴▶021 ◉잡지 『신일본문학』 디자인 (신일본문학회) ▶023

1965
◉가와다 기쿠지 사진집 『지도』(비주쓰출판사) ▶094 ◉『일본열도지질구조발달사』(쓰키지쇼칸)
❖68년도 국제출판문화상
◉잡지 『SD』 디자인 (1972년경까지 + 다나베 데루오 가지마출판회)▶034

1966
❖울름조형대학에 객원교수로 다시 초빙됨 (1967년까지 1년)
◉『다무라 류이치 시집』(시초사) ▶016

1967
◉『요시오카 미노루 시집』(시초사) ▶016 ◉나라하라 잇코 사진집 『유럽·정지한 시간』(가지마연구소출판회) ▶158

1968
❖도쿄조형대학 시각디자인과에서 교편을 잡음
◉베니스비엔날레 일본관 카탈로그 (+간다 아키오) ◉『일본산어류뇌도보』쓰게 히데오미 외 (쓰키지쇼칸) ▶015
☆69년도 조본장정 콩쿠르 문부대신상 수상
◉『사회과학대사전』(가지마연구소출판회) ▶051 ◉『일본화석집』전10집 (쓰키지쇼칸) ☆런던에서 열린 현대일본미술의 「형광국」전 아트디렉터 (런던. ICA)

1969
❖장정 콩쿠르에서 연속 수상. 북디자인에 일반인의 관심이 쏠리기 시작함.
◉『도시주택 시리즈』(가지마연구소출판회) ◉『운근지』기우치 세키테이 (쓰키지쇼칸) ▶014
☆70년도 조본장정 콩쿠르 문부대신상
◉『무용의 고발』아키야마 슌 (가와데쇼보신사) ▶021 ◉잡지 『파이데이아』의 에디토리얼 디자인 (4-11호 다케우치쇼텐) ▶050 ◉『여행시간지도』외 (『주간 아사히』특별기획 「이것이 일본의 국력이다」,68, 69 2회 게재)⋯*새로운 통계지노들 시도▶179
☆IMAGE OF IMAGE (아사히 저널지 등에서 시각실험) ▶126

1970
◉『남만병풍』(도록·해설집)오카모토 요시토모 외 (가지마연구소출판회) ▶156 ◉잡지 『긴카』(분카출판국 ~2010) ▶084

1971
❖스톡홀름 그라피스카 인스티튜트의 타이포그라피 세미나 강사
◉옛 서독 우정국이 발행한 삿포로 동계올림픽 기념우표 디자인⋯*문자의 집합을 이용해 일러스트화한 시도▶127 ◉『하니야 유타카 작품집』(가와데쇼보신사) ▶013 ◉『신예작가총서』(가와데쇼보신사) ▶106 ◉고단샤 현대신서 시리즈 시작 (~2004) ▶164-7 ◉『나의 해체』다카하시 가즈미 (가와데쇼보신사)⋯*제목, 부제 등, 중층적인 명시 거리를 설정▶020 ◉『암흑으로의 출발』다카하시 가즈미 (도쿠마쇼텐) ▶021 ◉『어둠 속의 검은 말』특별판 하니야 유타카 + 고마이 데쓰로 (가와데쇼보신사) ▶019 ◉『릿푸서선』전5권 (릿푸쇼보) ◉『빛·운동·공간』이시자키 고이치로 (쇼텐켄치쿠사) ▶022 ◉『자아 상실』와일리 사이퍼 (가와데쇼보신사) ▶108 ◉『토폴로지』노구치 히로시 (일본평론사) ▶044 ◉『이민족의 원기』모리사키 가즈에 (다이와쇼보) ▶056 ◉잡지 『유』(고사쿠사)⋯*다이어그램, 변형 지도 등 도상실험. 마쓰오카 세이고와 친분이 두터워짐▶068

1972
❖유네스코 도쿄출판센터 (현 유네스코 아시아문화센터)의 의뢰로 아시아 활자개발 조사 차 인도 등 아시아 각국을 방문
◉영화 + 카탈로그 + 포스터 「In Motion」(다케미쓰 도루와 공동제작, NHK)⋯*영상 처리에 컬러 애널라이저를 많이 이용함 ◉포스터 + 팸플릿 제8회 도쿄 국제판화비엔날레⋯*그라데이션 조판을 전면화 ◉『사식NOW』(사켄)⋯*심혈을 기울인 사식 견본첩▶142 ◉『방랑에 대하여』세토우치 하루미 (고단샤) ▶040 ◉『피안과 주체』구로다 기오 (가와데쇼보신사) ▶023 ◉로버트 프랭크 사진집 『내 손 안의 시』(유켄사) ◉잡지 『Asian Culture』(유네스코 아시아문화센터 ~Vol. 40, 1987, 잡지 제목을 「APC」로 바꿔서 ~Vol. 49, 1995)⋯*아시아적 디자인을 시도▶144 ◉잡지 『파이데이아』11호 「푸코 특집」(다케우치쇼텐)⋯*다양한 본문 조판 실험▶050

호쿠후쿠시대학) ☆강연 「세계를 삼키다」(고야산대학 밀교학회) ☆잡지 『디자인의 현장』6월호 특집「스기우라 고헤이–디자인에 아시아를 부어 우주를 품다」(비주쓰출판사)

1997
✣마이니치예술상 수상, 일본 정부 문화훈장인 자수포장 수상 ✣미얀마(양곤. 파간 등) 여행
●『꿈의 장소·꿈의 건축』요시타케 야스미 (고사쿠사) ▶087 ●『평전 하니야 유타카』가와니시 마사아키 (가와데쇼보신사) ▶041 ●『미얀마 황금』 스가 히로시 (도호출판) ▶190
☆대담 「미의 형태」(+아라마타 히로시 건설성 포럼) ☆일본디자인커미티 주최 「고헤이·기도의 형태」전 구성
**『형태의 탄생』(NHK출판) ▶193 **『세리자와 게이스케의 문자그림·찬』(+세리자와 조스케 리분출판)

1998
☆「문자의 축제」전 기획·감수 + 강연 (사이타마예술극장) ☆강연 「고헤이·기도의 형태」(마쓰야긴자디자인갤러리, 오지갤러리) ☆강연 「산과 나무와 온쿠시」(도야마현 다테야마박물관) ☆대담 「노가쿠 무대의장의 문양에 관하여」(간제류, 히노키쇼텐) ☆대담 「보이지 않는 것이 이 세계를 지탱하고 있다」(스기우라 히나코「TQ」다이세이겐설) ☆아시아적 도상 세계」(『일본의 형태 아시아의 형태』대만판·웅사미술)

1999
●『신일본대세시기』이이다 류타 외 감수 (고단사) ▶160 ●『두 개의 고궁』고토 다몬 (일본방송출판협회)
☆토크쇼 「일본의 타이포그래픽 디자인」(긴자그래픽갤러리) ☆강연 「우뚝 솟은 기둥·감춰진 기둥」(스와시박물관, 무사시노미술대학) ☆「다안적 우주」전 (+와타나베 후지오 마쓰야긴자디자인갤러리) ☆일본디자인커미티 주최 「부적·기원의 판화」전 (구마가이 세이지 콜렉션 마쓰야긴자디자인갤러리)
**『우주를 삼키다』(고단사) ▶193
☆「조형의 탄생」(『형태의 탄생』중국판·중국청년출판사) ☆강연 「생명을 불어넣은 디자인」(베이징) ☆『스기우라 고헤이의 디자인 세계–생명을 불어넣은 디자인』뤼징런 엮음 (화북교육출판사)

2000
●『다케미쓰 도루 소리의 강의 행방』조키 세이지 + 히구치 류이치 엮음 (헤이본사) ●『겐지모노가타리의 조연들』세토우치 자쿠초 (이와나미쇼텐) ▶040
☆논고 「π의 묘미」(『예술공학』99 고베예술공과대학) ☆공개강좌 「한자의 형태 재발견」(가쿠엔토시) ☆강연 「부적의 미·부적의 동력」(일본디자인커미티 긴자카미팔조회관) ☆강연 「손 안의 우주」(이코그라다「어울림 2000」서울) ☆강연 「만물조응의 세계–태고우주론」(타이완행정원문화건설위원회 타이베이)
**『생명수·화우주』(NHK출판) ▶193
☆「조형의 탄생」(『형태의 탄생』타이완판·웅사미술) ☆인터뷰 「스기우라 world」(『무사시노미술』116-120호)

2001
●『현대를 거닐다』사이토 시게오 (교도통신사) ●『연금술사의 모자』미키 다쿠 (고단사) ▶081
☆강연·전시 「문자의 우주」(타이포잔치 비엔날레 서울) ☆「형태의 탄생」한국판 (안그라픽스 서울) ☆강연 「종이오리기·오카자리」(일본디자인커미티)

2002
●『메콩 4525km』스가 히로시 (지쓰교노니혼사)
☆잡지 「책과 컴퓨터」2002 가을호 특집 「범아시안 스기우라 고헤이」(트랜스아트)

2003
●『마의 산 나카가와 유키오 작품집』나카가와 유키오 (규류도)
☆강연 「우주를 두드리다」(이코그라다 나고야) ☆강연 「금줄·풍요를 부르는 소용돌이」(일본디자인커미티)

2004
●『구름과 무지개』아쉬 도르지 왕모 왕축 (히라카와출판사) ▶191 ●『모나리자의 100가지 미소』나카무라 마코토 + 후쿠다 시게오 (우낙도교) ▶154
☆「질풍신뢰」전 (긴자 ggg 갤러리 외 도록 DNP그래픽디자인 아카이브)…잡지 디자인을 집대성 ☆강연 「일즉다, 다즉일」책은 우주 (Book Forum 「서적의 미」베이징)
**『우주를 두드리다』(고사쿠사) ▶193

2005
✣오리베상 수상 (강연 「아시아의 복합동물이 말하는 것」)
●『빛의 우아한 노래 : 니시무라 아키라의 음악』니시무라 아키라 + 누마노 유

지 (순주사) ●『곧게 뻗어나가는 꽃 나카가와 유키오』모리야마 아키코 (미주쓰출판사) ▶091 ●『신상부적「갑자」집성』가와노 아키마사 (도호출판) ●『이슬람의 역사』존 L. 에스포지토 엮음 (교도통신사)
☆「질풍신뢰」전, 오사카, 나고야, 후쿠오카 순회 ☆「아시아의 책·문자·디자인」스기우라+쓰노 가이타로 외 (DNP그래픽디자인 아카이브) ☆「아이디어」제311호 특집=소리의 코스모그래피「스기우라 고헤이의 레코드 재킷 우주」(세이분도신코사) ☆「계간 d/sign」제11호「스기우라 고헤이–현재진행형 디자인」(오타쿠판) ☆파주출판도시 아시아출판문화정보센터에서 「스기우라 고헤이」전 ☆「중국의 가장 아름다운 도서」선고위원회 (상하이 ~2008)

2006
●『귀를 깨우치다』사토 소메이 (순주사) ▶095 ●『영화윤리위원회 50년의 발자취』『영화윤리위원회 50년의 발자취』편찬위원회 엮음 (영윤관리위원회) ●『티베트 회화의 역사』데이비드 잭슨 (히라카와출판사) ▶191
☆세미나 「우주를 두드리다」(긴자 마쓰야디자인갤러리) ☆연속강연 「양성구유」「만다라에서 만다라로」「마음 지도의 이야기」(미쇼노카이 마쓰오카 세이고) ☆「질풍신뢰」전 +스기우라 강연 「다채로운 빛깔이 만나는 디자인」(베이징, 선전) ☆고야산대학 마쓰시타강당, 진언밀교를 위한 이미지 영상제작 「법계우주」

2007
●『연애방황시집』달라이 라마 6세 창양 갸초 (히라카와출판사) ▶191 ●『아마미…섬에 살면서』스가 히로시 (신초사)
☆타이베이국제도서전의 진디에상 심사 (~2008), 강연 「이즉일, 일즉이」☆「질풍신뢰」전 + 중국의 난징, 청두 등지에서 스기우라 순회강연 ☆강연 「복합동물이 말하는 것」(렌주쿠 마쓰오카 세이고) ☆「만다라 발광–스기우라 고헤이의 만다라 조본 우주」전, 스기우라 강연 「이즉일, 일즉이의 북디자인」(도쿄국제포럼)
**『만다라 발광』우스다 쇼지 감수 (크리에이티브월드라이브 2007 실행위원회)
☆강연 (세미나 「The Way of Asian design」싱가포르) ☆잡지 「아이디어」제324호 특집=다이어그램·지도 작성법, 스기우라 고헤이 인터뷰 「생성하는 그림·호흡하는 삶…」(세이분도신코사)

2008
●『건축가 우치이 쇼조 1933-2002』(신켄지쿠사) ●복각판 『장미형 호소에 에이코 사진집』(뉴아트디퓨전) ▶158
☆강연 「일본의 형태」(이세신궁) ☆대담 + 후지에다 마모루 (가나자와21세기미술관) ☆강연 「일즉이, 다즉일」(고베예술공과대학 20주년 기념)
**『문자의 미·문자의 힘』(세이분도신코사)

2009
✣다케오 특별상 (디자인 평론) 수상 ✣나카노 구 히가시나카노로 이사
●『그릇』21_21 DESIGN ART(규류도) ●로버트 프랭크 사진집 『The Americans, 81 Contact Sheets』(유겐사) ▶158
☆강연 「일즉이, 다즉일이 말하는 것」(일본패키지협회 고야산대학) ☆강연 「One in two, two in one…One in many in one」(ICOGRADA COGRESS, Beijing) ☆강연 「하쿄·열반도에서 아시아 도상으로」(하코다테 교류지)

2010
✣고베예술공과대학 아시안디자인연구소 소장 취임 ✣가가야 사치코와 결혼
●『이시모토 야스히로 사진이라는 사고』모리야마 아키코 (무사시노미술대학출판국) ●『원숭이의 시집』마루야마 겐지 (분게이순주) ●시집 『눈에 보이지 않는 세계의 징조』기타자와 마사쿠니 (고즈이카가쿠·구사바쇼보)
☆강연 「일즉다, 다즉일의 사상과 북디자인」「만다라 조본 우주」(무사시노미술대학) ☆강의 「백화요란」(MIHOmuseum) ☆특별강좌 「발상력과 표현력」(밈디자인학교 나카가키 노부오) ☆공동연구 발표 「질풍신뢰」「소리를 내뿜는 문자·맥동하는 책」1 (무사시노미술대학)
**스기우라 고헤이 디자인의 언어 ❶ 『다주어적인 아시아』(고사쿠사)
☆『스기우라 고헤이 디자인』우스다 쇼지 (헤이본사신서)

2011
●『초정화전』마루야마 겐지 사진·글 (스루가다이출판사) ●『총람 다테야마 만다라』(도야마현 다테야마박물관)
☆강연 「다양체로서의 책」(편집자학회) ☆강연 「슈에이체의 매력」(오사카 모리사와 본사) ☆강연 「산은 움직인다」히키야마 디자인, 그 의미」(고쿠가쿠인대학 전통문화리서치센터 심포지엄) ☆강연 「꽃 피는 나무가 말하는 것」(일본미술교육학회 교토)
**스기우라 고헤이 디자인의 언어 ❷ 『아시아의 소리·빛·몽환』(고사쿠사) ▶193
☆「스기우라 고헤이·맥동하는 책」전 (무사시노미술대학 미술관·도서관)…북디자인을 집대성

찾아보기

스기우라·아찔함·사건 감수자의 말·정병규

『스기우라 고혜이 북디자인 반세기』의 출간은 매우 특별한 의미를 지닌다.

우리는 이제 『스기우라 고혜이 잡지디자인 반세기』에 이어 이 책의 발간으로 스기우라 디자인 세계, 구체적인 작품 세계의 전체적인 모습을 살펴볼 수 있게 되었다. 스기우라 디자인 세계에 대한 개인적인 삶과 디자인적 실천과의 관계를 통시적으로 살필 수 있게 안내하는 것으로 『스기우라 고혜이 디자인』이 출판되어 있다. 그리고 그동안 절판되었던 『형태의 탄생』이 다시 출간됨으로 해서 그의 디자인과 세계에 대한 생각들을 공시적 차원에서 가늠해 볼 수 있는 환경도 마련되었다.

『스기우라 북디자인 반세기』와 함께 『스기우라 잡지디자인 반세기』의 세계로 들어가 보자. 우리는 먼저 '아찔함'을 느낄 것이다. 그곳에는 반세기에 걸친 스기우라만의 독창적인 새로운 디자인의 세계가 펼쳐져 있기 때문이다. '디자인=서구중심'이라는 고정관념은 설 곳이 없는 새로운 세계로써 스기우라의 디자인적 광경에 어느 누가 아찔함을 느끼지 않을 수 있겠는가? 그것은 스기우라 디자인의 본질이며 서구적인 것을 극복하는 수법이며 방법이다.

전체로서의 스기우라 디자인과 그것을 이룩하고 있는 부분들로써 하나하나의 작품들 속에 스며있는 서양식 디자인이 극복되어가고 있는 과정과 수법. 그래서 새로운 디자인의 세계가 펼쳐지고 있는 현장에 동참하게 된다면… 우리는 아찔할 수밖에 없다. 이 아찔함의 정체, 실체가 인간과 세계에 대한 새로운 디자인적 관계와 가치를 말하고 있음을 느끼고 알아갈수록 그 아찔함은 더욱 우리를 흔들 것이다. 그 흔들림은 일종의 황홀함이기도 할 것이며, 만약 당신이 한 사람의 디자이너라면, 디자인은 자본주의의 들러리라는 고정관념에 자기도 모르게 빠져있었다는 것을 소스라치게 깨치게 된다면, 어쩔 수 없이 그 아찔함과 황홀함은 억압으로 돌변하기도 할 것이다. 숨이 멎기도 하고 답답해질 것이다.

이것은 실상 한 사람의 한국 디자이너로서 나의 고백이기도 하다. 디자인 작품으로써 스기우라 세계를 만난 지 거의 반세기, 특히 북디자인을 하기로 선언하고 나를 의도적으로 '책 만들기의 세계'로 내어 몬, 30대 초반 이후, 그리고 선생과 직접 만나기 시작한 80년대 중반 이후… 나는 스기우라의 아찔함에서 한시도 벗어나 본 적이 없다. 그것은 새로운 디자인 세계, 새로운 인간문화의 세계였기 때문이다. 스스로 그의 세계에 너무 가까이 가는 것이 아닌가 하는 조바심도 있었다. 그러나 그 조바심 때문에 오히려 나의 아찔함과 황홀함과 스스로의 한계는 더해가기만 했다는 것도 엄연한 사실이었다.

이 책 『스기우라 고혜이 북디자인 반세기』의 발행은 나에게 매우 특별한 사건이다. 무엇보다 번역이후 감수라는 이름으로 번역원고 다시보기, 1차 디자인 이후 지금까지 거의 5년 좀 넘는 시간이 흐른 것이 그것이다. 아울러 스기우라 디자인 세계가 주는 아찔함이 그동안 새로운 모습으로 나에게 다시 엄습했었다는 것도 역시 사건이라 부를 수 있을 것이다. 내가 지내온 시간, 내가 살아온 한국 디자인계, 그리고 디자인은 문화라는 믿음이 주는 새로운 물음들. 특히 한국문화, 시각문화의 정체성에 대한 나만의 질문들이 새로운 모습으로 새로운 아찔함으로, 이번에는 조급함과 함께 숨 막히게 솟아올랐기 때문이었다. 구체적으로 그것은 한글문자학, 민화의 새로운 차원, 서예, 특히 추사에 대한 오래된 나만의 질문들이 이제는 대강의 대답이라도 필요하지 않을까 하고… 쉬엄쉬엄해서는 안 될 일이라고 재촉함을 느끼지 않을 수 없었다. 게다가 2000년대 초반, 광풍처럼 몰아치다가 지금은 겨우 명맥만 유지하고 있는 한글캘리그라피 현상까지 겹쳐서 이 책을 만들고 있던 시간은 답답함 그 자체의 세월이었다. 그리고 또 하나의 사건을 덧붙이자면(분명 이것은 내게는 사건이다) 지난 2011년 동경에서 열린 선생의 가장 중요한 전시인 〈스기우라 고혜이·맥동하는 책〉 전시에서 선생을 뵙고 지금까지 거의 8년 동안 한 번도 뵙지를 못한 일이 그것이다. 나는 북경의 뤼징런을 통하여 선생의 건강과 근황을 조바심 내며 겸연쩍게 물어보는 것이 고작이었다.

이 책을 만들고 있는 동안 새롭게 스기우라 디자인 세계와 만남, 그 아찔함의 체험 이후 내가 할 수 있는 일은 선생을 뵙지는 못하고 나만의 침묵 속으로 빠져드는 길밖에 없었다. 이 자리를 빌어 선생과 부인이신 가가야 상에게 그동안 늘 미안했음을 말하고 싶다. 아울러 한기호 소장의 또 다른 답답해했음에 대해서도 역시 미안함과 고마움을 꼭 말해야 한다.

'생명이 넘쳐흐르는 세계' 그리고 그것은 힘의 세계라는 것을 이 책 디자인 작업 기간동안에 다시 깨닫기까지가 나로서는 또 하나의 사건이었다. 나는 다시 새로운 선물을 받았고, 이미 받아놓은 선물의 의미를 다시 깨닫고… 이 책을 마무리할 수 있었다.

한국에서 『스기우라 고혜이 북디자인 반세기』의 발간이 우리 디자인계의 새로운 사건이길 진심으로 바라면서 이 자리를 빌어 이 책 마무리에 동참했던 고경빈, 곽지현, 오효영에게 감사함을 적어두는 것이 예의일 것 같다.

전시회

스기우라 고헤이·맥동하는 책──디자인 수법과 철학
Vibrant Books──Methods and Philosophy of Kohei Sugiura's Design

전시기간	2011년 10월 21일(금)-12월 17일(토)
전시장소	무사시노미술대학 미술관 전시실 3
주최	무사시노미술대학 미술관·도서관
주관	무사시노 미술대학 조형연구센터
	무사시노 미술대학 공동연구 「스기우라 고헤이 디자인」 연구 그룹
기금조성	공익재단법인 가오예술과학재단
협찬	주식회사 고단샤, 주식회사 가도카와그룹홀딩스
특별협력	다이닛폰인쇄 주식회사, 돗판인쇄 주식회사, EPSON,
	주식회사 다케오, 주에쓰펄프공업 주식회사
협력	스기우라 고헤이 플러스아이즈
	무사시노미술대학 디자인정보학과 연구실
	무사시노미술대학 시각전달디자인학과 연구실
	무사시노미술대학 기초디자인학과 연구실
특별감수	스기우라 고헤이
감수	나가사와 다다노리(무사시노미술대학 디자인정보학과 교수)
	데라야마 유사쿠(무사시노미술대학 시각전달디자인학과 교수)
	하라 켄야(무사시노미술대학 기초디자인학과 교수)
기획	혼조 미치요(무사시노미술대학 미술관·도서관)
	기타자와 도모아쓰(무사시노미술대학 미술관·도서관)
	무라이 다케시(무사시노미술대학 미술관·도서관)
	그래픽디자인 신보 인카(스기우라 고헤이 플러스아이즈)+사토 아쓰시
전시디자인	나카자와 히토미
전시영상제작	다지마 시게오+에이겐 마사히로+신보 인카
인터랙티브디자인	기무라 마사키
전시협력	우스다 쇼지+아카자키 쇼이치+오가사와라 고스케+노하라 고지

展覧会

杉浦康平•脈動する本──デザインの手法と哲学
Vibrant Books──Methods and Philosophy of Kohei Sugiura's Design

会期	2011年10月21日(金)─12月17日(土)
会場	武蔵野美術大学 美術館 展示室3
主催	武蔵野美術大学 美術館·図書館
共催	武蔵野美術大学 造形研究センター
	武蔵野美術大学 共同研究「杉浦康平のデザイン」研究グループ
助成	公益財団法人 花王芸術·科学財団
協賛	株式会社講談社、株式会社角川グループホールディングス
特別協力	大日本印刷株式会社、凸版印刷株式会社、EPSON、
	株式会社竹尾、中越パルプ工業株式会社
協力	杉浦康平プラスアイズ
	武蔵野美術大学 デザイン情報学科研究室
	武蔵野美術大学 視覚伝達デザイン学科研究室
	武蔵野美術大学 基礎デザイン学科研究室
特別監修	杉浦康平
監修	長澤忠徳(武蔵野美術大学 デザイン情報学科教授)
	寺山祐策(武蔵野美術大学 視覚伝達デザイン学科教授)
	原 研哉(武蔵野美術大学 基礎デザイン学科教授)
企画	本庄美千代(武蔵野美術大学 美術館·図書館)
	北澤智豊(武蔵野美術大学 美術館·図書館)
	村井威史(武蔵野美術大学 美術館·図書館)
グラフィックデザイン	新保韻香(杉浦康平プラスアイズ)+佐藤篤司
展示デザイン	中沢仁美
展示映像制作	田島茂雄+栄元正博+新保韻香
インタラクティブデザイン	木村真樹
展示協力	臼田捷治+赤崎正一+小笠原幸介+野原耕二

도록

스기우라 고헤이·맥동하는 책──디자인 수법과 철학
Vibrant Books──Methods and Philosophy of Kohei Sugiura's Design

발행	2011년 10월 21일　제1쇄
	무사시노미술대학 미술관·도서관
	(우)187-8505 도쿄도 고다이라시 오가와초 1-736
	tel: 042-342-6003
	http://mauml.musabi.ac.jp/
기획·제작	무사시노미술대학 미술관·도서관
	무사시노미술대학 조형연구센터
	무사시노미술대학 공동연구 「스기우라 고헤이 디자인」 연구 그룹
	스기우라 고헤이 플러스아이즈
감수·AD	스기우라 고헤이
텍스트	마쓰오카 세이고+이마후쿠 류타+다나카 마사유키+나가사와 다다노리
	+스즈키 히토시+우스다 쇼지+아카자키 쇼이치+스기우라 고헤이
디자인	사토 아쓰시+소에다 이즈미코+스즈키 히토시(p128-133)
디자인협력	미야와키 소헤이+시마다 가오루+신보 인카+오가사와라 고스케
스기우라 크로놀로지	나카가키 노부오+가와세 아미+기타다 유이치로
스기우라 활동연보	고가 히로유키+미야기 아즈사+오구라 사치코
자켓·커버 일러스트	야마모토 다쿠미
사진촬영	사지 야스오
편집	가가야 사치코+다나베 스미에+혼조 미치요+기타자와 도모아쓰
	+무라이 다케시+요시오카 미노루
편집·제작협력	주식회사 고사쿠샤
인쇄·제본	다이닛폰인쇄 주식회사
PD	와타나베 긴지
제작진행	다가야 하루오

図録

杉浦康平·脈動する本──デザインの手法と哲学
Vibrant Books──Methods and Philosophy of Kohei Sugiura's Design

発行	2011年10月21日　第1刷
	武蔵野美術大学 美術館·図書館
	〒187-8505
	東京都小平市小川町1-736
	tel: 042-342-6003
	http://mauml.musabi.ac.jp/
企画·制作	武蔵野美術大学 美術館·図書館
	武蔵野美術大学 造形研究センター
	武蔵野美術大学 共同研究「杉浦康平のデザイン」研究グループ
	杉浦康平プラスアイズ
監修·AD	杉浦康平
テキスト	松岡正剛+今福龍太+田中正之+長澤忠徳+
	鈴木一誌+臼田捷治+赤崎正一+杉浦康平
デザイン	佐藤篤司+副田和泉子+鈴木一誌(ppl30─135)
デザイン協力	宮脇宗平+島田薫+新保韻香+小笠原幸介
杉浦クロノロジー	中垣信夫+川瀬亜美+北田雄一郎
杉浦康平活動年譜	古賀弘幸+宮城安総+小倉佐知子
カバー·表紙 イラスト	山本 匠
写真撮影	佐治康生
編集	加賀谷祥子+田辺澄江+本庄美千代+北澤智豊+
	村井威史+吉岡稔
編集·制作協力	株式会社工作舎
印刷·製本	大日本印刷株式会社
PD	渡辺謹二
制作進行	多賀谷春生

스기우라 고헤이 북디자인 반세기

초판 2019년 12월 15일 1판 1쇄 인쇄
 2019년 12월 25일 1판 1쇄 발행
지은이 스기우라 고헤이
감수한이 정병규
옮긴이 김혜영
펴낸이 한기호
펴낸곳 한국출판마케팅연구소
출판등록 2000년 11월 6일 제25100-2000-185호
주소 04029 서울특별시 마포구 동교로12안길
 14(서교동, 삼성빌딩A) 2층
전화 02-336-5675
팩스 02-337-5347
이메일 kpm@kpm21.co.kr
북디자인 정병규디자인 이지영 김소연 이상아
 고경빈 곽지현
ISBN 979-11-968505-1-7 (03600)

이 책은 2011년 10월 21일부터 11월 17일까지 열린
「스기우라 고헤이·맥동하는 책—디자인 수법과 철학」전의
도록으로 출간되었습니다.
한국어판 저작권은 스기우라 고헤이/무사시노미술대학미술관·
도서관과의 독점 계약을 한 한국출판마케팅연구소에 있습니다.
저작권법에 의해 한국 내에서 보호를 받는 저작물이므로
무단 전재와 복제를 금합니다.

값은 뒤표지에 있습니다.

스기우라 고헤이 杉浦康平

일본의 그래픽디자이너. 1932년 도쿄에서 태어나, 고베예술공과대학
명예교수, 고베예술공과대학 아시안디자인연구소 고문을 지냈다.
도쿄예술대학 건축학과를 졸업하고, 1964년부터 1967년까지 독일
울름조형대학 객원교수로 있었다.
1950년대 후반부터 잡지, 레코드자켓, 전시회 카탈로그, 포스터
등 문화적 활동을 주제로 한 디자인을 시작했고, 1970년 무렵부터
북디자인에 힘을 쏟았다. 이와 동시에 변형 지도인 '부드러운
지도' 시리즈, 문자나 기호, 그림 등을 조합한 시각전달의 형태를
독자적인 관점으로 정리해 완성했다. 디자인 작업과 병행해 비주얼
커뮤니케이션론, 만다라, 우주관 등을 중심으로 아시아의 도상 연구,
지각론知覺論, 음악론 등을 전개하며 저술활동을 이어가고 있다.
광범위한 도상 연구의 성과를 디자인에 도입하여 많은 크리에이터에게
영향을 끼쳤다. 또한 아시아 문화를 소개하는 다수의 전시회를 기획,
구성, 조본造本하였고, 국내외 강연을 통해 아시아 각국의 디자이너와도
밀접하게 교류하였다. 1955년 닛센비상日宣美賞, 1962년 마이니치每日
산업디자인상, 1982년 문화청 예술선장 신인상, 라이프치히 장정
콩쿠르 특별명예상, 1977년 마이니치예술상, 2005년 오리베상織部賞 등
다수의 상을 받았고, 1997년 문화훈장紫綬褒章을 받았다. 지은 책으로는
『일본의 형태·아시아의 형태日本のかたち·アジアのカタチ』, 『생명의
나무·화우주生命の木·火宇宙』, 『우주를 삼키다宇宙を呑む』, 『우주를
두드리다宇宙を叩く』, 『다주어적 아시아多主語的なアジア』, 『아시아의
소리·빛·몽환アジアの声·光·夢幻』, 『문자의 영력文字の靈力』,
『문자의 우주文字の宇宙』, 『문자의 축제文字の祝祭』, 『아시아의
책·문자·디자인アジアの本·文字·デザイン』, 『질풍신뢰·스기우라
고헤이의 잡지 디자인 반세기疾風迅雷·杉浦康平の雜誌デザインの半世紀』,
『문자의 미·문자의 힘文字の美·文字の力』, 『시간의 주름 - 공간의
구김살... '시간지도'의 시도時間のシワ·空間のシワ ... 『時間地図』の試み』
등이 있다.

감수한이 정병규

북 디자이너. 정병규학교 대표, 고려대학교 불문학과를 졸업하고
파리 에스티엔느에서 디자인을 공부했다. 1979년 이윤기와 편집회사
여러가지문제연구소를 설립, 1985년 정병규디자인을 설립해 오늘에
이르렀다. 서울올림픽전문위원, 한국시각정보디자인협회 회장,
한국영상문화학회 회장을 역임했다. 소설문예 편집부장, 민음사
편집부장, 홍성사 주간, 중앙일보 아트디렉터를 지냈으며, 1979년
독서대상 편집상, 1983년 한국출판학회상, 1989년 교보 북디자인상
대상 등을 수상했다.

옮긴이 김혜영

성균관대학교에서 경제학과 일본학을 전공했다. 졸업 후 번역
에이전시에서 근무하다 꿈에 그리던 번역가의 길로 들어선 지금
꿈같은 하루하루를 보내고 있다. 옮긴 책으로는 『모성』, 『삼분의 일』,
『격류』전2권(출간예정), 『문제 해결』(출간예정) 등이 있다.

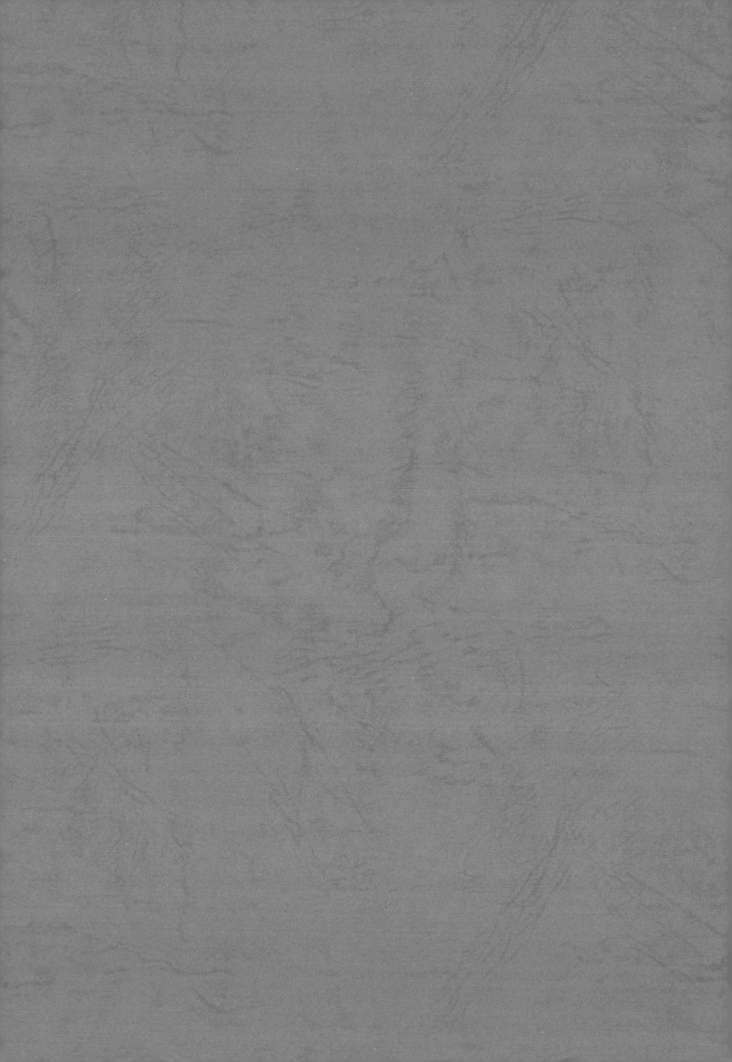

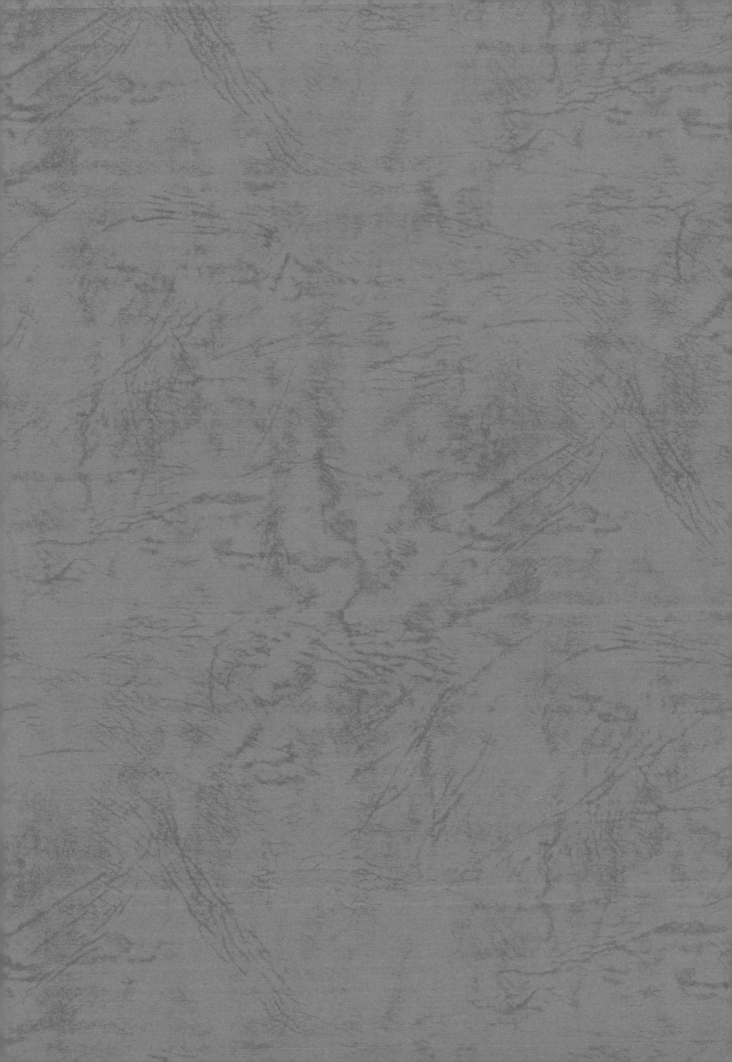